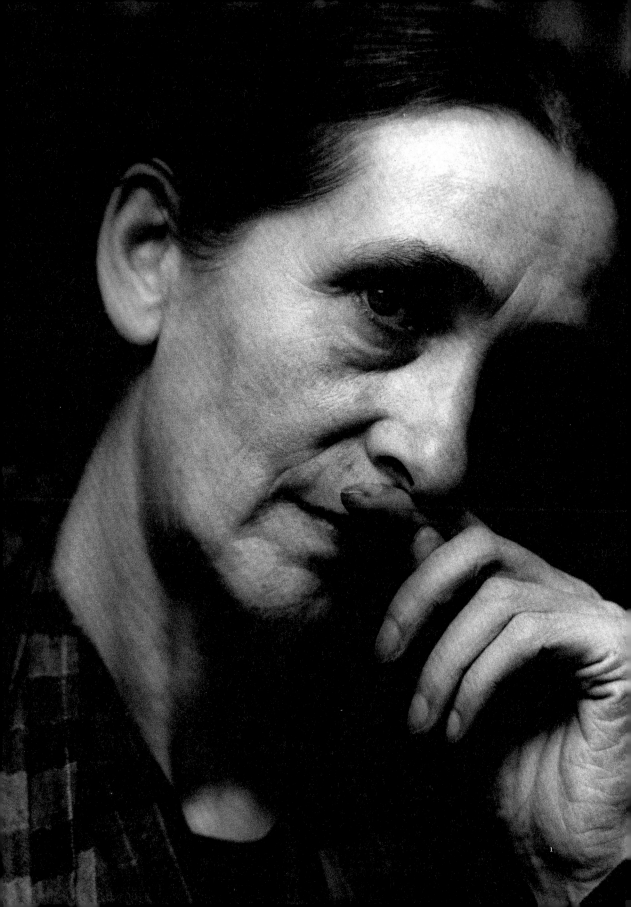

Pina Bausch

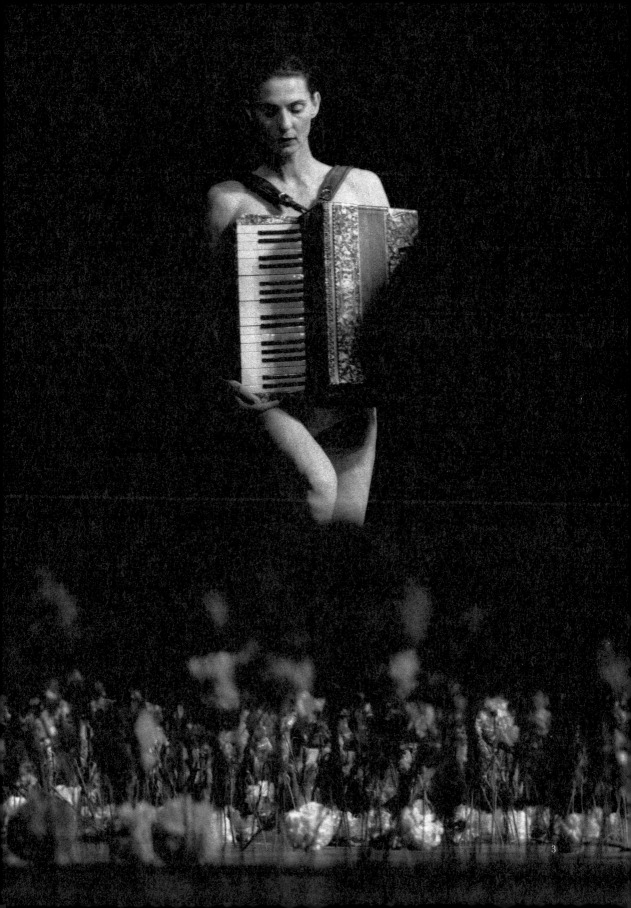

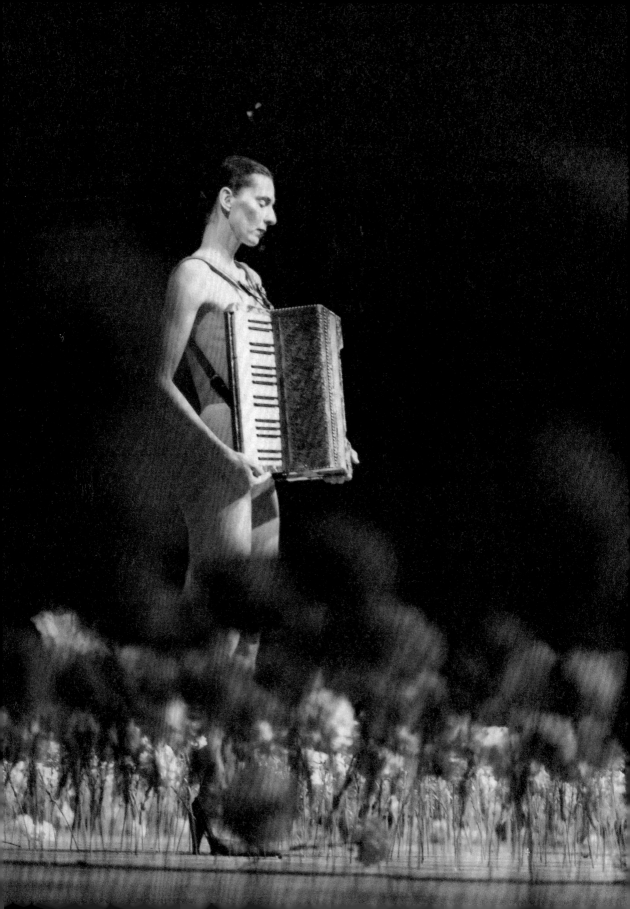

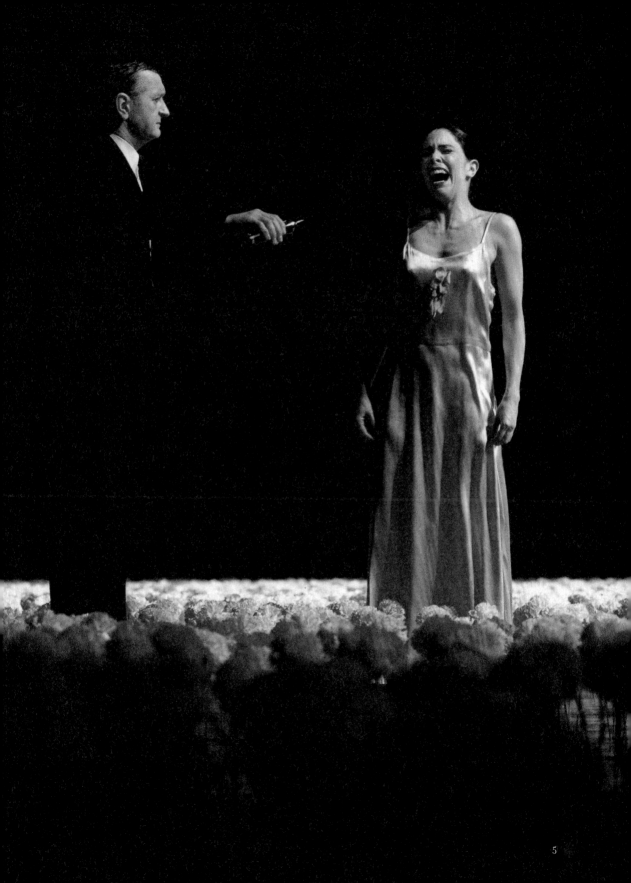

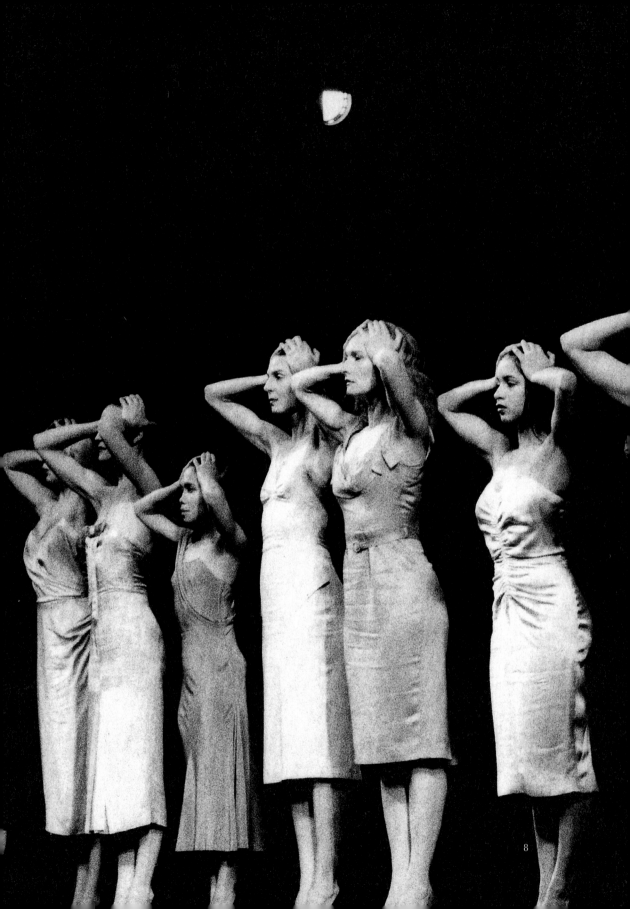

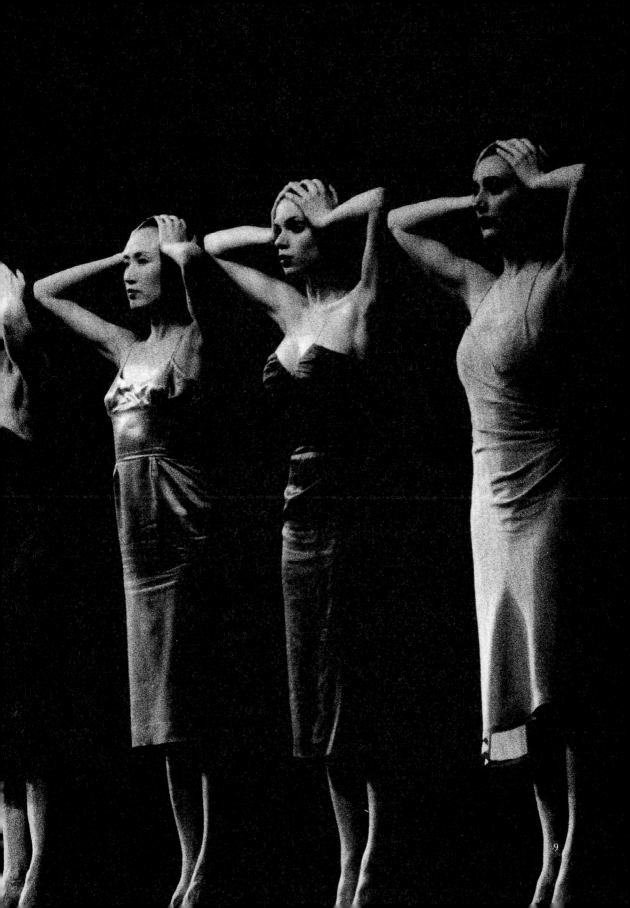

碧娜‧鮑許│為世界起舞

碧娜·鮑許
爲世界起舞
林亞婷 等 合著
Pina
Bausch

目次

Part Two
碧娜‧鮑許舞蹈在台灣

在兩廳院遇見大師

兩廳院藝術總監◎楊其文

　　在歷史與文化的洪流中，藝術大師是開創新局、引領風潮、奠定時代性，爲世人與藝術工作者樹立標竿的經典人物。二十年來，兩廳院扮演著對表演藝術推波助瀾的角色。作爲國際交流與生產實踐的平台，引進了無數世界級大師來此展演，亦成功地將國內表演團體推上國際舞台。觀眾不僅可以看到眾多豐富的表演形式，同時拉近了與藝術大師的距離，在兩廳院親炙一場場精采的藝術盛宴。

　　現在我們進一步規劃系列的專書，將大師的創作與生平，以私密而珍藏的方式與讀者面對面！「在兩廳院遇見大師」系列從舞蹈劇場大師碧娜‧鮑許、劇場天才羅伯‧勒帕吉起始，陸續推出諸多大師的藝術生涯與生命實錄。以往只能在教科書上讀到，或在劇場匆匆一瞥的表演藝術大師，這回兩廳院將以更完整與活潑的專書面貌，帶領讀者深入大師的創作思維、作品脈絡、與眞實人生。

　　表演藝術具有瞬間即永恆的特質，「在兩廳院遇見大師」卻是在恆久中攫取當下的驚豔感動。遇見是多麼美好，在藝術菁華的殿堂中，兩廳院願秉持一流品質與普羅之心，讓藝文朋友與大師交會，讓藝術與生活共鳴，讓台灣與世界展翅起飛。

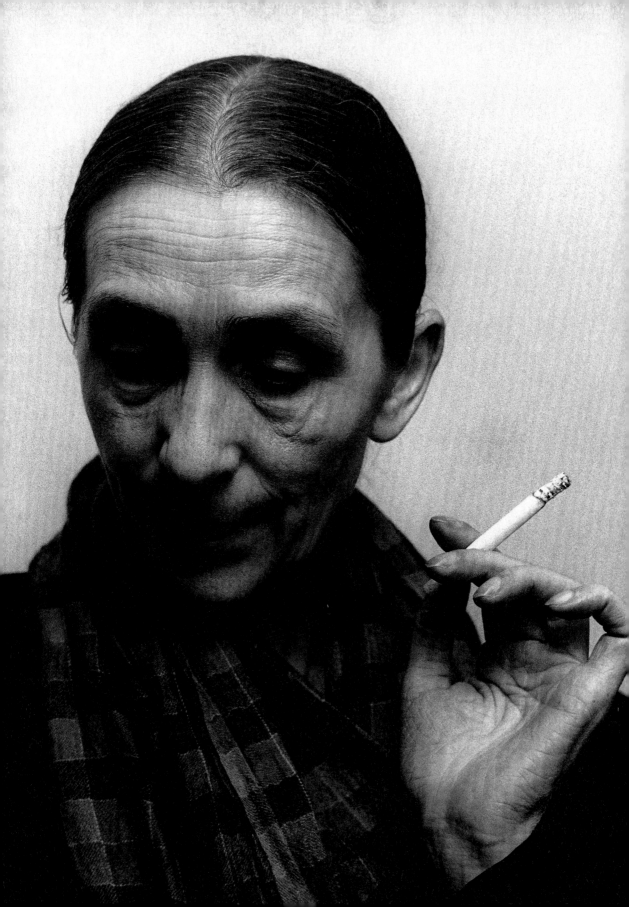

Part One

爲世界起舞

久違了…
舞蹈劇場一代宗師碧娜‧鮑許 Pina Bausch
文◎林亞婷

時間過得真快。
碧娜‧鮑許上次帶領德國的烏帕塔舞蹈劇場（Tanztheater Wuppertal），
來台演出《康乃馨》（*Nelken*）已經十年了。
當年（1997）適逢國家音樂廳與戲劇院（簡稱兩廳院）的十週年，
如今再度來訪，恰巧又為兩廳院歡度二十週年慶。（註）

　　為了更深入了解鮑許這位舞蹈劇場一代宗師與其舞團的近況，筆者趁機到歐洲，親自參觀位於德國西南部埃森市（Essen-Werden）之福克旺學院（Folkwang Hochschule），也就是鮑許的母校，並走訪距離埃森約半個多小時車程的烏帕塔市，也就是鮑許舞團的根據地。同時，觀賞了該團於歐洲鄰國巡迴演出的兩齣舞碼：分別為《月圓》（*Vollmond*），以及以巴西首都聖保羅為主題的《水》（*Agua*），堪稱一趟追尋鮑許腳步的豐收之旅。

來自德國小鎮的「軟骨」女孩

　　鮑許1940年7月27日出生於離烏帕塔不遠的索林根（Solingen）鎮，取名菲莉彬（Philippine），小名碧娜（Pina）。她是奧古斯（August）與安妮塔（Anita）鮑許夫妻的第三個孩子，上有長她將近十歲的哥哥羅蘭（Roland），以及和媽媽同名的姊姊。由於父母經營的家庭式小館經常有附近劇場的表演者前來用餐，看到鮑許經常自己在一旁跳舞，自得其樂，於是帶她去上芭蕾舞課。舞蹈老師對她的柔軟度相當稱讚，令鮑許有了成就感，繼續學習。

　　鮑許成長的年代屬德國戰後時期。離納粹掌權之前的1920-30年代──所謂的德國舞蹈黃金年代──已隔了一段時間。要不是她十五歲進入由德國舞蹈前輩科特‧尤

斯（Kurt Jooss, 1901-79）於1927年創辦的福克旺學院舞蹈系就讀，鮑許這一代幾乎不可能接觸到德國於二次大戰以前所盛行的表現主義舞蹈（Ausdruckstanz，英譯為German expressionist dance，簡而言之，就是藉由生活中的動作，表現人的內在情感）。

匯集德國表現主義舞蹈與美國現代舞雙主流

德國現代舞的發展起源於二十世紀初的魯道夫・拉邦（Rudolf von Laban, 1879-1958）。他研究出一套記錄舞蹈動作的符號體系，稱為「拉邦舞譜」（Labanotation），以及另一套相輔的「拉邦動作分析」（Laban Movement Analysis），以進一步分析舞蹈動作的質地。拉邦門下的兩名高徒：瑪麗・魏格曼（Mary Wigman, 1886-1973）與尤斯——從他身上學到肢體動作的豐富性，各自發展出自己的風格。由於魏格曼先前從瑞士律動專家達克羅茲（Emile Jacques-Dalcroze, 1865-1950）學習關於律動的基礎，擅長運用簡單卻有效的節奏凸顯動作的張力。她的代表作《巫舞》（*Hexentanz I*, 1914）就是展現她這項長才的最佳例證。而尤斯自己則是一位戲劇性強的表演者，基於他出身農民的身分，作品擁有批判社會不公的的強烈意識與人性關懷。他最有名的代表作《綠桌子》（*The Green Table*, 1932），就是批判政客為了自己的利益，不惜犧牲人民生命之殘酷現實。而魏格曼與尤斯也分別在德勒斯登（Dresden）與埃森創辦學校，傳播他們的舞蹈理念。

不過二次大戰期間，德國境內的藝術家不是被希特勒逼迫外遷（如拉邦、尤斯等人），就是被政治利用後而遭棄置一旁（如魏格曼）。意志夠堅定的才得以在戰後重返德國，繼續為藝術奉獻——例如，尤斯當年因為不願捨棄猶太裔藝術家費里茲・柯亨（Fritz Cohen，也就是《綠桌子》的作曲家）而被迫於1933年逃亡，隨後轉往英國避

難；1949年戰後返回福克旺學院，重整該校舞蹈系，直到1968年退休，學校附屬的福克旺舞團也交棒給愛將鮑許執掌。

　　鮑許並非從福克旺學院畢業後，就直接留在學校服務。當她1955-59年就讀福克旺期間，尤斯邀請許多美國與英國的編舞家來客席授課，包括葛蘭姆舞者珍珠‧郎（Pearl Lang）、荷西‧李蒙（José Limon）、安東尼‧督鐸（Anthony Tudor）等等。來自美國的現代舞團（如李蒙舞團）更是到附近的大城杜塞爾多夫市巡演，開啓了鮑許等年輕一代舞蹈愛好者的眼界。畢竟美國的現代舞強調技巧的傳承，與德國所著重

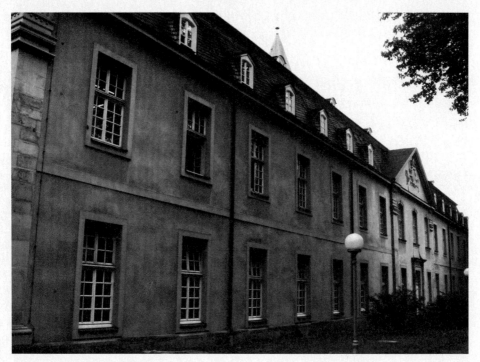

位於德國小城埃森的福克旺學院 攝影｜林亞婷

啓發個人的表現性理念有互補的功能。於是畢業後，很幸運的獲得一筆獎學金供她前往紐約市的茱麗亞學院進修。

鮑許憶起當時年僅十八歲隻身坐八天的船前往美國時，英文也不通，入境的過程相當曲折，令她非常緊張。還好抵達後聯繫了李蒙舞者魯卡斯·豪明（Lucas Hoving）夫婦協助接應，才稍感安心。

鮑許在紐約的時間不算長，從原本的一年延長為兩年半，不過對一位正積極吸取舞蹈經歷的青年舞者而言，這兩年半相當關鍵。無論是白天從茱麗亞的老師們（包括瑪莎·葛蘭姆的音樂顧問路易·霍斯特 Louis Horst）所傳授的內容，或是下課之餘到保羅·杉納撒多（Paul Sanasardo）與多雅·佛耶（Donya Feuer）的現代舞團跳舞、與後來加入的新美國芭蕾舞團與保羅·泰勒（Paul Taylor）共事，甚至大都會歌劇院芭蕾舞團與督鐸排舞，都獲益良多。如今鮑許回想起來，還津津樂道。但1962年，恩師尤斯在福克旺將舞團重整，希望鮑許能回去加入陣容，才結束她難忘的紐約居留。

在此之前，鮑許的身分仍屬於一位舞者。但她表示，之所以返回德國後會開始編舞，純粹是因為想為自己開發更多跳舞與表演的機會，畢竟埃森舞團的規模不算大，屬於福克旺學院的附屬舞團罷了。

初步嘗試編創的舞作《片段》（Fragment）運用巴爾托克的音樂，而次年也是為福克旺舞團編的舞碼《在時光的風中》（In the Wind of Time）卻贏得科隆的編舞比賽大獎，也是鮑許唯一一次參賽的記錄。此後，她的編舞才華已經被繼任尤斯為福克旺舞蹈系新主任的漢斯·朱立格（Hans Zullig）所看中，因而聘為該校舞團的藝術總監（1969-73），直到被烏帕塔劇院的行政總監挖角，轉而帶領這個以全新的團名「烏帕塔舞蹈劇場」（Tanztheater Wuppertal）與風貌，將德國舞蹈劇場推上世界舞台的團體。

在烏帕塔第一年的作品裡，鮑許仍大致遵循德國劇院理舞團的本分——為傳統歌

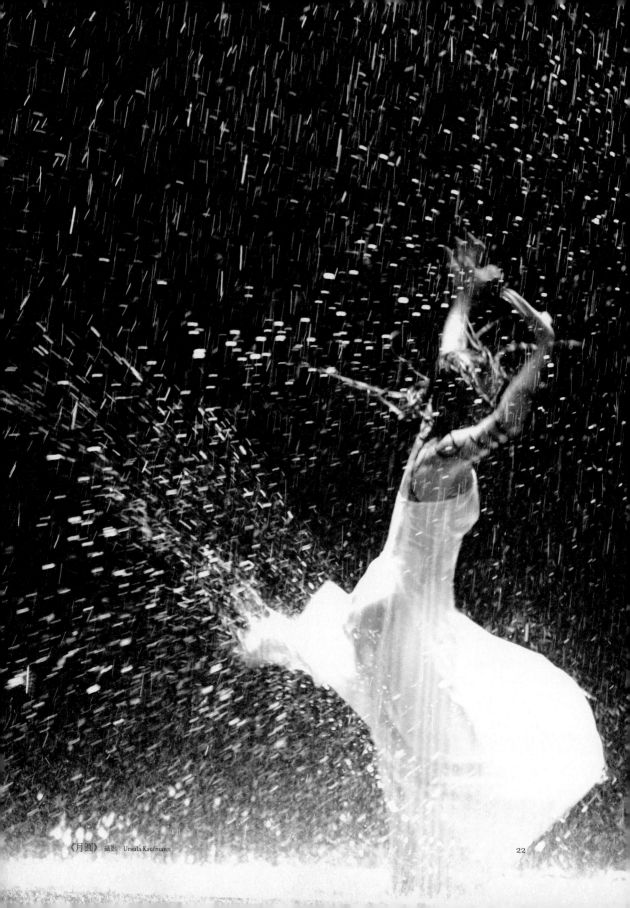

《月圓》 攝影｜Ursula Kaufmann

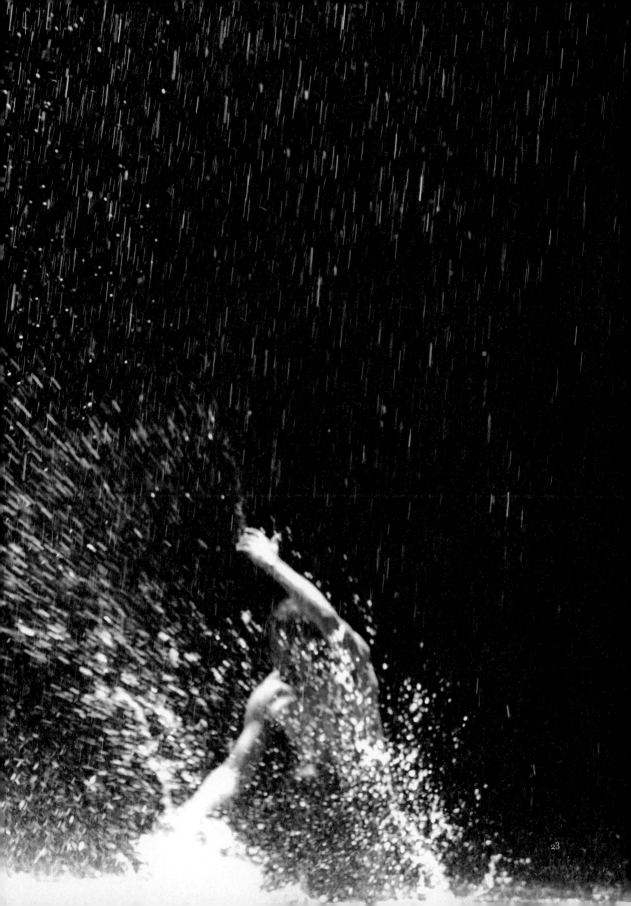

劇編舞。鮑許在1947～75年間，連續爲葛路克（Gluck）的歌劇《伊菲珍妮在陶里斯》及《奧菲斯與尤里狄琦》編了創新的版本，設計同一角色分別由一名歌者及一名舞者擔綱，受到觀眾及舞者的肯定。隨後的《春之祭》更是展現了鮑許對「純舞蹈的編舞手法」。她大致上沿用了俄國編舞家尼金斯基與作曲家史特拉文斯基於1913年首演的劇情爲依據，但針對其中群體對即將被獻祭的少女之恐懼心，加強其戲劇性的成份。

然而，鮑許並不想就此創作風格繼續下去。她當初之所以將團名改爲「舞蹈劇場」，是希望能在作品中納入更多的形式及語彙，以較眞實地表達作品的主題。就在她的能力被首肯之後，她決定要冒點險，走出自己的風格。

鮑許1976年以劇作家布萊希特（Bertolt Brecht）的芭蕾舞劇本《七宗罪》作爲新的嘗試。劇中的表演形式融合了舞蹈、戲劇，以及受大眾喜愛的「綜藝歌舞秀」。翌年的代表作《藍鬍子》更是脫離了作曲家巴爾托克的歌劇劇情，舞蹈成分越來越少，台上呈現的暴力卻越來越多。當時許多舞者不明白鮑許的用意，感到自己的一身好功夫無用「舞」之地，於是紛紛離去。

與親近的伙伴進行劇場改革

鮑許對舞者離去的反應相當沮喪。所以當位於波鴻（Bochum）市的導演彼得‧札牒（Peter Zadek）邀請鮑許去導一齣新戲時，她只找了幾位較親近的老團員如楊‧敏納利克（Jan Minarik）（《藍鬍子》的男主角）一起實驗。主題雖然是眾所熟知的《馬克白》，但鮑許卻選用了莎翁劇本中的舞台指示爲劇名：《他牽著她的手，帶領她入城堡，其他人跟隨在後》。作品中所運用的重複手法、疏離效果、蒙太奇的拼貼形式、由愛轉爲恨、喜劇與悲劇的一線之隔等等鮑許後來作品的特色，均在此形成。由於此作讓鮑許重獲信心，同年年底推出的小品《穆勒咖啡館》更是一齣結合鮑許兒時

生活經驗與未來創作風格的經典。其中鮑許也再度找到機會讓自己恢復舞者的身分，在台上飾演一名身穿絲柔白衣的女子。

此時，正處創作顛峰的鮑許，三年內連續推出好幾個大型作品，包括：《交際場》、《詠歎調》、《貞潔傳說》、《一九八〇：一齣碧娜‧鮑許的舞作》等等。其中每個設計迥異的舞台——例如：《詠歎調》中立於水池中的河馬、《貞》劇裡在斜坡旁的鱷魚、《一九八〇：一齣碧娜‧鮑許的舞作》在草皮上的鹿——這些創意與執行來自鮑許工作上及生活上的伙伴：舞台設計羅夫‧玻濟戈（Rolf Borzig）。因此玻濟戈於1980年初因血癌而英年早逝，對鮑許造成了重大的打擊。幸好工作上有札牒導演的前助理彼得‧帕布斯（Peter Pabst）接手，進度上才沒造成嚴重的中斷。

鮑許於1980年中與舞團到南美洲巡演，也在一場接待舞團的茶會上認識了德裔智利詩人羅納‧凱（Ronald Kay），兩人相當投緣，並於1981年生了兒子羅夫‧所羅門（Rolf Salomon），以紀念鮑許去世的夥伴。德國舞評家史密特觀察到，當上母親的鮑許，作品也明朗起來了，例如《康乃馨》，就以鮑許在智利看過的花海為景，將八千朵康乃馨插滿舞台，觀眾看了備感溫馨。同樣由帕布斯設計的場景：《山上傳來一聲吶喊》——舞台上神話般的霧中世界、《祖先》——在巨大仙人掌旁作日光浴、《船的舞碼》——在沙灘上擱淺的大船等，都是讓人印象深刻之作。八〇年代中期，隨著舞團聲望的竄起，世界各地爭相找鮑許的舞團去演出，甚至不惜鉅資，進一步邀請她為城市編創舞作。

受世界各城市委託創作

曾和義大利電影導演費里尼合作拍攝《揚帆》（*E la nave va*，英譯為*And the Ship Sails on*, 1984）的鮑許，以城市為題的新創作階段首例選擇古都羅馬。以《維克多》

（*Viktor*）爲名的這支作品，呈現出有鮑許
與團員居住在羅馬數週的所見所聞。之後
以西西里島的帕勒莫摩市爲主題的創作
《帕勒摩，帕勒摩》（*Palermo Palermo*）、馬
德里的《舞蹈之夜 二》（*Tanzabend II*）、關
於維也納的《一場悲劇》（*Ein Trauer-*
spiel），以及美國西部如洛杉磯等城市爲靈
感的的《只有你》（*Nur Du*），紀念香港回
歸的《拭窗者》（*Der Fensterputzer*），慶祝
里斯本博覽會的《熱情馬祖卡》（*Masurca*
Fogo）、再度受羅馬的阿根廷劇場委創的
《噢，迪朵》（*O Dido*）、與布達佩斯合作的
《草原國度》（*Wiesenland*）、和巴西聖保羅
結合的《水》（*Agua*）、爲伊斯坦堡編創的
《呼吸》（*Nefes*）、以及近來與亞洲國家如
日本、韓國與印度分別合作的《天地》（*Ten*
Chi）《粗剪》（*Rough Cut*）以及今年（2007）
的未命名舞作等，皆爲舞團提供更豐富的
創作元素與經費，也爲鮑許注入新的活
力。即使許多當地觀眾反應是鮑許本人的
風格蓋過各主題城市的特色，但對鮑許而
言，這種跨國合作的新嘗試是她得以每年
不斷推出新作的主因。同時也拉近她與團

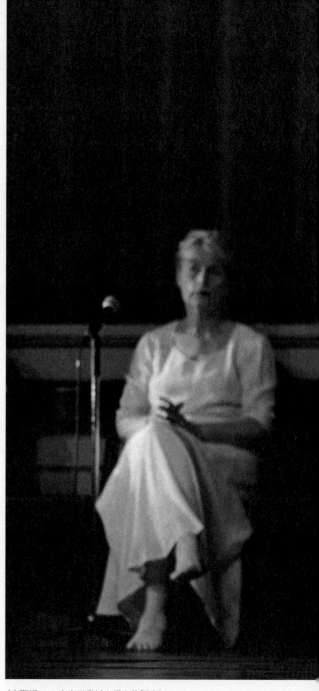

《交際場——六十五歲以上男女的版本》
攝影｜Jean-Louis Fernandez

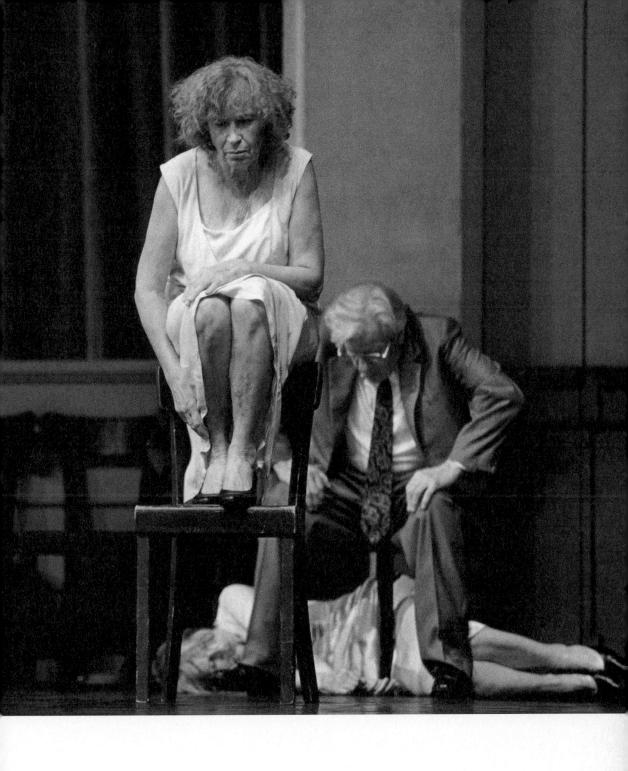

久違了…碧娜・鮑許 27

裡來自世界各地的舞者之間的距離。

這就是舞蹈劇場？

　　所謂的鮑許之舞蹈劇場風格，是指其在創作過程、選用主題、及表現形式的創新與突破。她先出問題讓舞者以各種語言或肢體方式表達，經常出現的內容有兩性的衝突、對愛的渴望、對群體性或形式化生活的控訴、對權威的恐懼，以及對劇場思考本身的探討。而在台上呈現的形式更是包羅萬象：舞蹈可能採用芭蕾、現代舞（美式或德式）、民間舞、甚至街舞等；劇場可能有史坦尼斯拉夫斯基式、布萊希特式、亞陶式、甚至通俗性的大眾娛樂如默劇或特技；以及日常生活中的吃、喝、拉、撒、睡。許多觀眾（尤其許多美國著名舞評家）看不下鮑許八〇年代的作品，認為它太暴力、太荒謬、缺少舞蹈動作。但鮑許的名言是：「我在乎的是人為什麼動，而不是如何動！」鮑許作品中的動作皆從舞者本身的真實經驗、轉化而來，有其背後的原因，非只著重炫耀性的花招。基於這個重要的出發點，鮑許不惜犧牲舞者們精準的舞蹈技巧，以求最適當的表達方式——或許是透過言語、音樂、視覺效果、或真實的物體等等。正由於她的這種堅持與勇氣，舞蹈得到了解放，其影響力更是無人可比！

　　如今，鮑許率領的烏帕塔舞蹈劇場舞團的諸多資深舞者也退休或轉任教師及排練指導，新近的團員皆擁有更精進的舞蹈技巧，因此在鮑許新作中，舞蹈成份比例又提高。但她沒有因此放棄她對「人為何而動」的最初創作初衷。

　　千禧年時，即將邁入六十歲的鮑許，想探討如何在台上呈現經歷過豐富人生歲月的男女之美，於是在烏帕塔招考六十五歲以上的市民來演她一齣探討男女關係的舊作《交際場》。這些選上的祖父母級居民（大部分已退休），非常認真地排練，並且不折不扣地將原來設計給專業舞者的舞步呈現在觀眾眼前，公演時造成非常大的轟動。數

烏帕塔戲劇院 攝影｜賴翠霜

年後，《交際場——六十五歲以上男女的版本》現在還持續到各地巡迴演出，反應了
鮑許透過她的藝術關懷人類，不分年齡與種族，一視同仁；無愧是表演藝術界的一代
宗師。

註 ───
2001年3月，烏帕塔舞蹈劇場二度來台灣演出鮑許的早期作品《交際場》，不過那次演出鮑許並沒有隨行。

她，為世界起舞
碧娜‧鮑許舞作精選

林亞婷◎口述　張懿文◎記錄整理

第一時期
從熟悉的舞蹈範疇出發

● 伊菲珍妮在陶里斯

● 春之祭

● 七宗罪

第二時期
變化豐富的劇場與舞台

● 藍鬍子

● 蕾娜移民去

● 他牽著她的手，帶領她入城堡，其他人跟隨在後

● 穆勒咖啡館

● 詠嘆調

● 貞潔傳說

● 一九八○：一齣碧娜‧鮑許的舞作

● 班德琴

● 華爾滋

● 山上傳來一聲吶喊

● 黑暗中的兩支煙

第三時期
藉由舞作閱覽世界與人生

● 維克多

● 祖先

● 帕勒摩，帕勒摩

● 一場悲劇

● 丹頌

● 只有你

● 噢，迪朵

● 交際場—六十五歲以上男女的版本

● 草原國度

● 給昨日、今日和明日的孩子們

● 呼吸

● 天地

● 暫定：一齣碧娜·鮑許的舞作（印度篇）

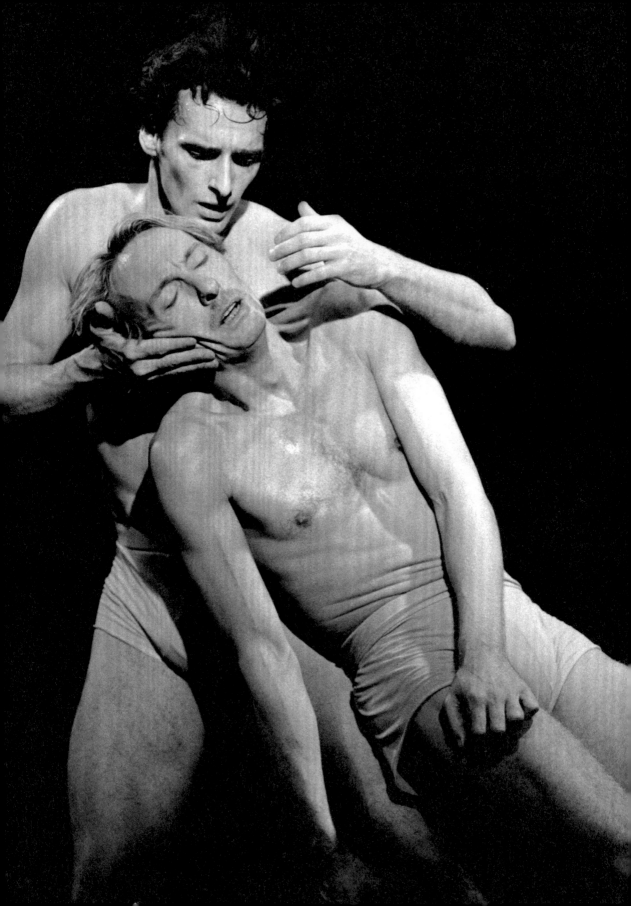

第一時期
從熟悉的舞蹈範疇出發

伊菲珍妮在陶里斯

　　鮑許在烏帕塔舞團發表的第一支舞作《費里茲》，因舞風前衛而得到兩極評價，她的第二支舞作《伊菲珍妮在陶里斯》，就回歸到較傳統的方式，以古典音樂家葛路克（Christoph W. Gluck）的歌劇為版本來編作。鮑許以希臘神話中「伊菲珍妮在陶里斯」的故事為起始來創作，並加入新的嘗試，讓主角分別由舞者跟歌者飾演，加重舞蹈的成份。鮑許將傳統題材以創新方式呈現，豐富的創意和表現手法讓這支作品，受邀到法國巴黎歌劇院和法國南部的普羅旺斯歌劇節（Aix-en-Provence）等地演出。從鮑許接掌烏帕塔舞團就加入的資深舞者多彌尼克・梅希（Dominique Mercy）也在此舞中擔任主角。

《伊菲珍妮在陶里斯》　舞者｜Dominique Mercy（前），Bernd Marszan　攝影｜Bernd Uhlig

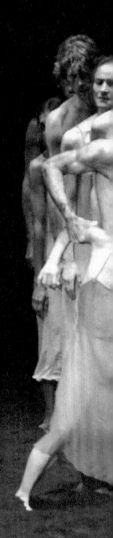

春之祭

　　鮑許早期作品中的代表作。改編自尼金斯基（Nijinsky）在1913年原創的舞作《春之祭》，選用史特拉文斯基（Stravinsky）的音樂編舞，故事描述一個異教的祭典：長老圍繞在外，少女們被要求跳舞直到死亡，而她是他們用以祭祀春天之神的祭品。鮑許巧妙地在舞台上鋪滿泥土，舞者在跳舞時必須更強烈地抵抗地板的重力，而這支龐大群舞的作品，在個人與群體的動作間，舞出了心理層面的恐懼，也凸顯了兩性的衝突。資深舞者楊·敏納利克在此飾演了一位獨裁者的角色，演出充滿了戲劇張力。《春之祭》至今仍經常演出，鮑許也讓福克旺學院的學生參與表演，甚至以此當作舞團甄選的考試舞碼，重要性可見一般。

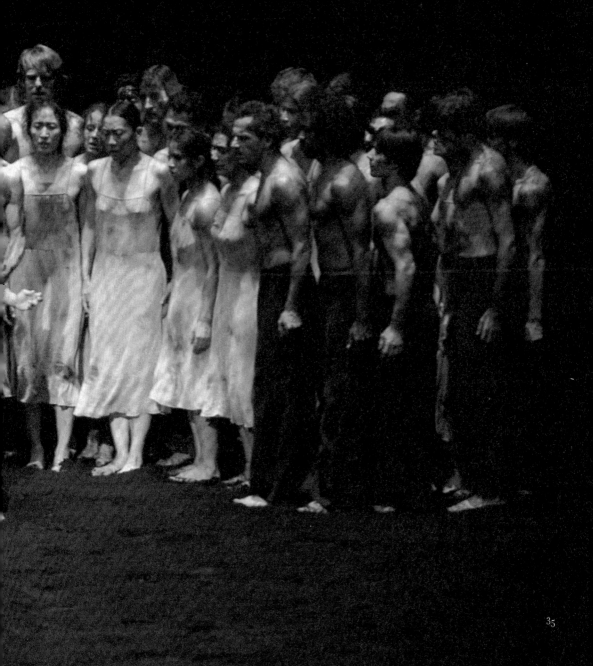

七宗罪

　　《七宗罪》是改編自威爾（Kurt Weill）作曲、布萊希特創作的劇本，敘述兩名姊妹（安娜一與安娜二）之間的兩種人生觀（妹妹天眞、姊姊務實）。兩人雖然想一起賺足夠的錢買下一間小屋安頓下來，但卻被社會的殘酷環境所阻擾，最後妹妹淪爲出售自己的青春與身軀之妓女。其中安娜一由歌者飾演，而安娜二由澳洲籍舞者喬安·恩迪寇（Jo Anne Endicott）擔綱，表現出色。

　　這支舞早期也由著名的俄裔芭蕾舞編舞家巴蘭欽（George Balanchine）在1933年於巴黎首演。但當時並不算成功，直到後來巴蘭欽轉往美國成立自己的紐約市立芭蕾舞團後，1958年才重新修改演出。因此，這是鮑許繼改編尼金斯基的《春之祭》舞劇後，再度從二十世紀上半於巴黎的俄國舞團取得靈感的另一隻舞作。

《七宗罪》　舞者｜Marlis Alt, Erich Leukert　攝影｜Ulli Weiss

第二時期
變化豐富的劇場及舞台

藍鬍子

　　以巴爾托克（Bela Bartok）的歌劇音樂爲藍本，在白色房間中展開，故事取材自大家耳熟能詳的童話：藍鬍子給了新婚妻子所有房間的鑰匙，卻告訴她有一道門不能打開，這個門後隱藏著不可告人的祕密⋯⋯鮑許在地板上鋪滿枯葉來表現荒涼蕭索的氣氛，舞作在神祕低沈的空氣中進行著，情感卻逐漸醞釀。舞台上不停重複停止而又播放著巴爾托克音樂的帶子，就像鮑許的重要主題，以實驗性質的「重複」編舞手法，來造成特殊的效果。例如在舞作中，有一段女舞者不停被男人壓住頭，想要站起卻又一再被阻擋，這段看似暴力的場景，在鮑許刻意重複下，產生出一股絕望、甚至有些好笑的突梯感。

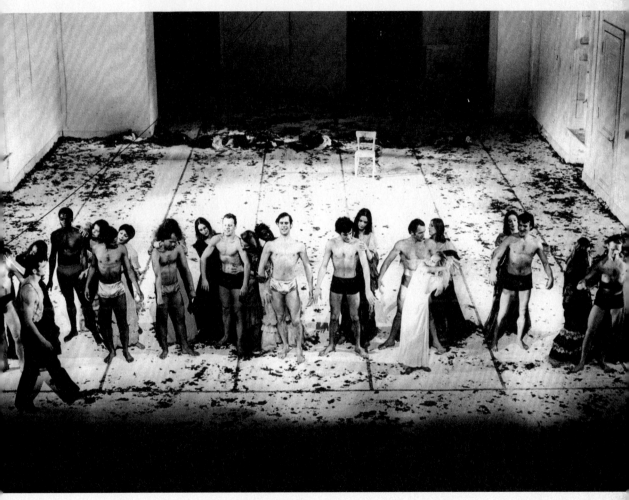

《藍鬍子》　舞者｜Jan Minarik, Marlis Alt 與全體舞者　攝影｜Ulli Weiss

蕾娜移民去

　　介於舞劇和歌劇之間的輕歌劇作品，蕾娜是個漫畫角色，但在這支舞中從頭到尾都沒有出現，只是影子般維繫舞作的人物。舞作以較具喜感的方式呈現，故事從國王與皇后過著看似幸福快樂，但其實很無聊的日子起始，暗喻老夫老妻間冰冷的生活方式。而這支舞蹈充斥了來自流行音樂劇、流行情歌等元素，配合反串角色的出現，鮑許運用幽默的手法與現場觀眾互動，也反應了編舞家對大眾媒體如此影響日常生活的敏銳觀察。舞者多彌尼克在此飾演一位有著翅膀卻落入人間的天使，有一段另人難忘的獨舞。

《蕾娜移民去》

舞者｜Josephine Ann Endicott, Jean F. Durore　攝影｜Ulli Weiss

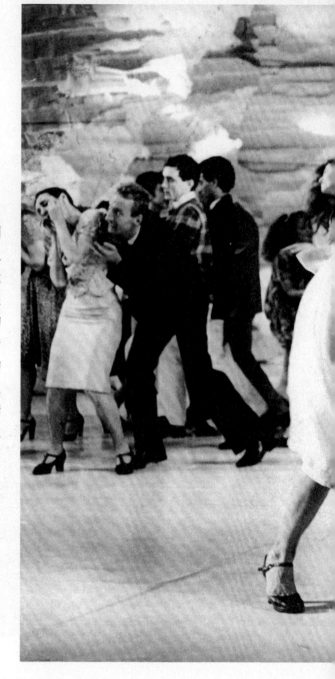

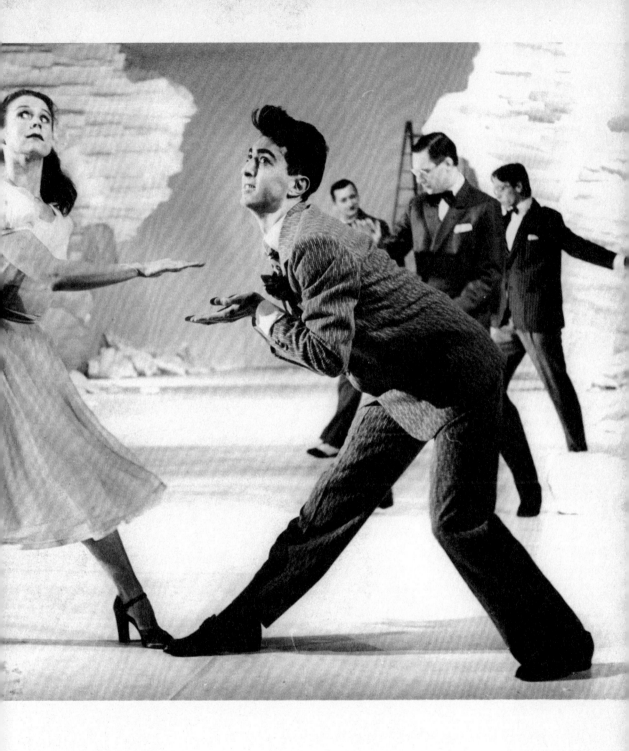

她，為世界起舞

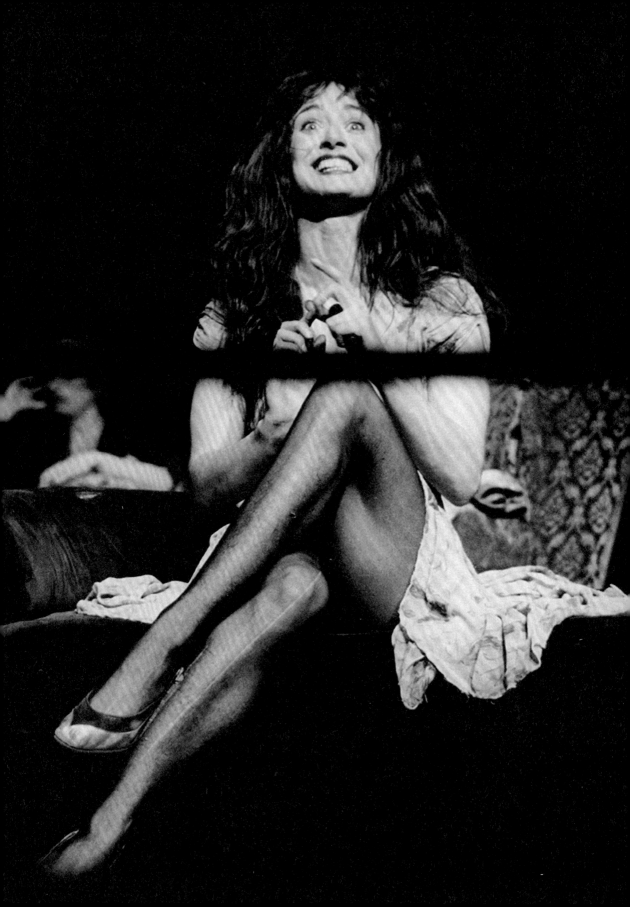

他牽著她的手，帶領她入城堡，其他人跟隨在後

　　受波鴻劇場委託而編作的作品，是根據莎士比亞著作《馬克白》改編，鮑許在這支作品中嘗試了新的舞台設計——她要將水放在舞台上！在當時這是很艱難的技術，但是鮑許克服了，她不畏懼挑戰觀眾的接受度，首演時舞者在台上互相潑灑，甚至不小心濺到前排穿著禮服的觀眾，惹來台下一陣怒罵，然而鮑許並不因此打退堂鼓。

　　鮑許也利用這次與劇場合作的機會，將演員帶入舞蹈劇場，開始在舞蹈中加入較多的戲劇元素，在這次演出結束後，梅希蒂‧葛羅斯曼（Mechthild Großmann）棄演從舞，在烏帕塔舞團擔任重要的角色。

《他牽著她的手，帶領她入城堡，其他人跟隨在後》 舞者 | Mechthild Großmann 攝影 | Ulli Weiss

穆勒咖啡館

　　鮑許在《費里茲》飾演祖母之後，再次登台演出！舞作以編舞家小時候在咖啡館長大的回憶為依據，在狹小而堆滿了椅子的空間中舞蹈，纖細的碧娜夢囈般的舞弄雙手，身體就像是有了生命，在恍惚而夢遊的動作中，觀者彷彿進入了一個夢境……

　　多彌尼克和瑪露‧艾拉朵（Malou Airaudo）親密相擁，一旁的男舞者拉開他們，重新擺弄姿勢，但一轉身兩人又恢復原本的擁抱，於是男舞者又氣憤地回來擺弄「正確」姿勢……在一連串重複之中，微妙的轉變慢慢顯露，扭曲的束縛包住親密相擁的兩人，形成某種犧牲的象徵，他們彼此擁抱的姿勢與瞬間拉開的張力，表現一股莫名而強烈的衝動，人是在孤獨中，想要親近而又害怕疏離與傷害的動物。

　　舞台設計師羅夫‧玻濟戈難得與鮑許同台，演出一個不停將椅子推開、掃除障礙的角色，就像他在現實生活中為鮑許設計理想的舞台一樣。

《穆勒咖啡館》 舞者｜Pina Bausch　攝影｜Guy Delahaye

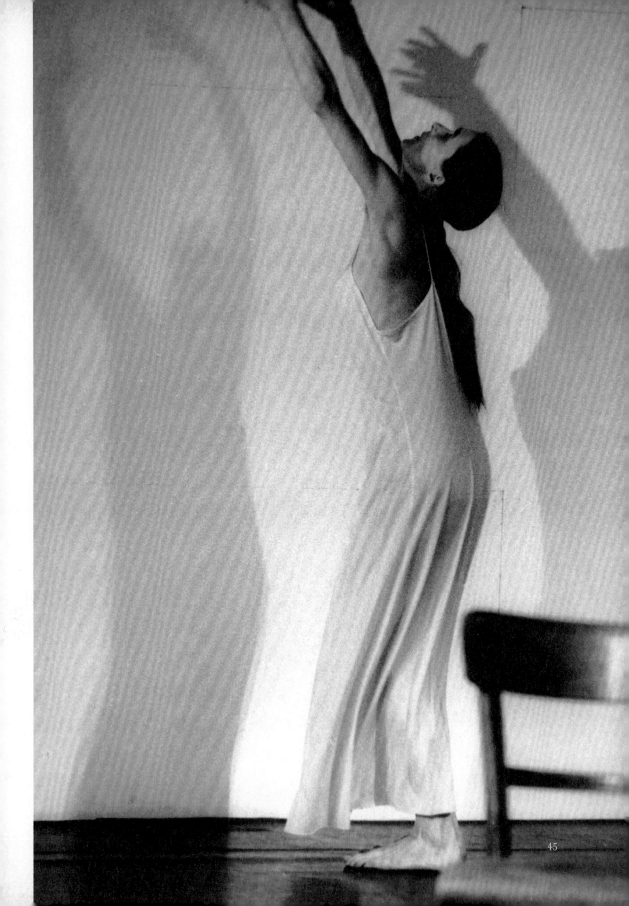

詠嘆調

　　舞台上出現了一頭栩栩如生的河馬，讓人好不訝異！然而這卻是舞台設計所做的道具，以假亂真中製造出一種超現實的效果。伴隨在貝多芬的月光奏鳴曲、拉赫曼尼諾夫前奏曲、義大利的詠嘆調音樂中，舞台成了好幾英呎深的水池，地板上流動的水既是阻礙，也提供了歡愉的遊戲氣氛。舞者與河馬在水中共舞，衣服被水浸溼了，

《詠嘆調》　攝影｜Ulli Weiss

他們孤零零的模樣顯得脆弱，舞動的肢體和動作質地也因此變得很不一樣。

在像是正式的晚宴場合的舞作片段，舞者彼此上妝，然後坐著、沈默不語，與旁邊巨大的河馬搖搖相望，營造出一種詭譎的氣氛，鮑許挑戰著觀眾，反省人們在社交場合的習慣與經驗，當空泛的客套消退之後，究竟還剩下些什麼呢？

貞節傳說

如果《詠嘆調》讓人想到河馬，那麼《貞節傳說》，就會讓人聯想到數隻鱷魚和表演者一同在舞台上共舞的畫面了，而在《詠嘆調》中覆蓋滿舞台的水，在《貞節傳說》中，則成了舞台地板上被畫上的一層冰紋。舞台設計師玻濟戈用很多附有輪子的沙發椅當作道具，舞者在椅子上滑行，在舞台上迅速移動，營造出奇特的速度感。

根據同名小說改編而成的《貞節傳說》，探討了兒童／成人、天眞／成熟、男人／女人等對比強烈的主題。在這支舞中，鮑許流露了濃厚的人文關懷：人的脆弱、被遺棄的孩童、羞辱、對男性的迷思、如何克服內心的焦慮等，這些不同的面向互相穿插交織著，拼貼出整支舞作。

《貞節傳說》 舞者｜Dana Shapiro 攝影｜Ulli Weiss

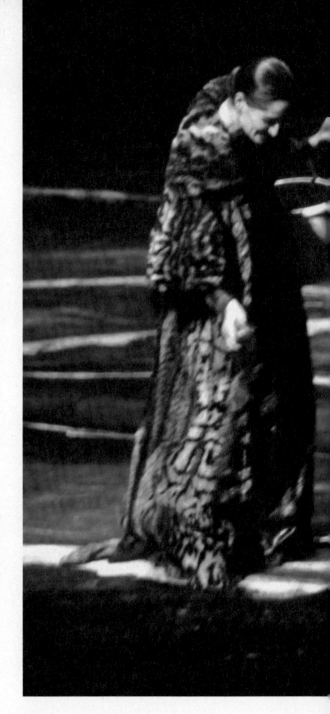

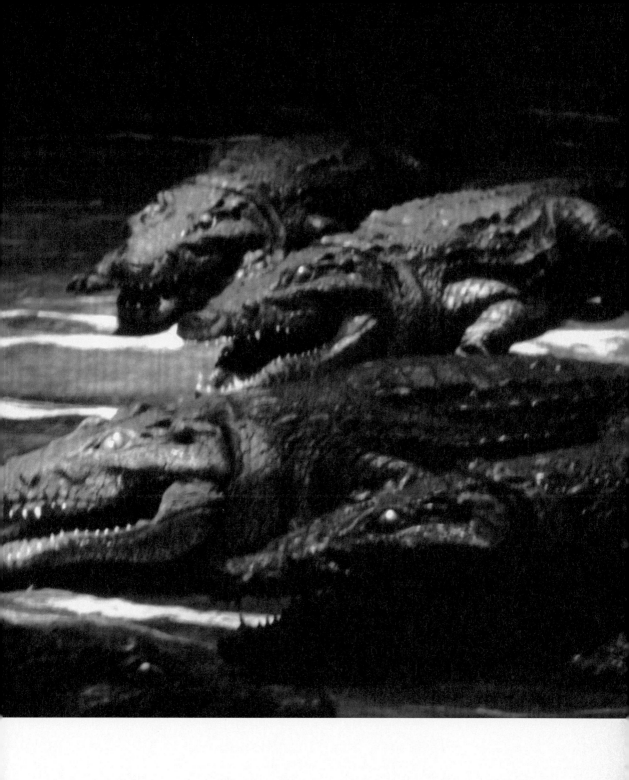

她，為世界起舞

一九八〇：一齣碧娜・鮑許的舞作

《一九八〇：一齣碧娜・鮑許的舞作》探討的是死亡的議題。鮑許將生命中富於生命力和表現力的部分，以非常逗趣、甚至是歡樂的手法來呈現悲傷的主題。這部作品所指涉的年代，是鮑許一位非常親密的舞台設計師玻濟戈過世的年代，鮑許採用非常細緻的手法編造平淡無奇的暗喻——死亡是一種生命深處潛藏的暗流——人生就像一條長河，從水面上看不出任何動靜，但河流底下卻慢慢醞釀著整個生命的痕跡。

舞作一開始的舞者清唱"Happy birthday to me"，為這場生命的旅途揭開序幕，鮑許在此處理的是孤寂、疏離與失落，透過一種昏暗地、甚至是故意的刺耳歇斯底里方式來呈現，例如：孩童的遊戲、幻想與記憶。而由碎片的草皮所構成的舞台，綠色的草是一種生命與重生的象徵，在草皮之下的泥土，是生命中每個人最終休息之處的隱喻。

《一九八〇：一齣碧娜・鮑許的舞作》 舞者 | Jakob Andersen, Nazareth Panadero　攝影 | Maarten Vanden Abeele

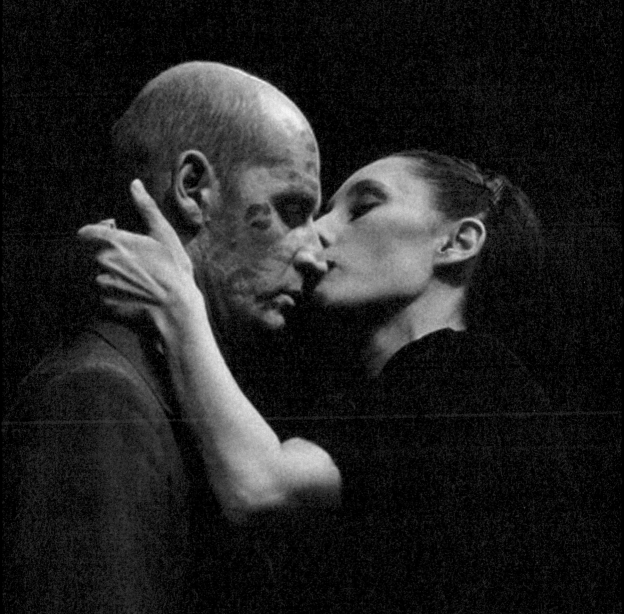

班德琴

　　鮑許在1980年代到中南美洲巡演，這趟旅程為鮑許接下來的舞作帶來新鮮的靈感，她被阿根廷探戈音樂深深吸引，因而採用「班德琴」這種在探戈音樂中舉足輕重的樂器，作為舞作的名字。 拉丁美洲的音樂決定了這支舞的氛圍，奇特的矛盾在這支作品中顯現，憂鬱灰暗伴隨著光芒四射的愉快，時而激動、時而溫柔……

　　在一個類似老酒館大廳的房間中，四面是高大的木板，牆上是超大的老舊照片，在拳擊手海報下，多彌尼克穿著芭蕾舞的tutu紗裙展現精湛的舞技，依循著編舞家拼貼與蒙太奇的原則，創造出一種矛盾而有趣的關照。鮑許關懷著對童年時期的渴望、面對愛情的溫柔、恐懼和悲傷的情緒，她在排練中尋找一種純真，有如赤子的眼神和心靈……愛情與失落、孤獨和渴望、溫柔與殘酷是她作品中永恆不變的主題。

《班德琴》　舞者｜Dominique Mercy　攝影｜Ulli Weiss

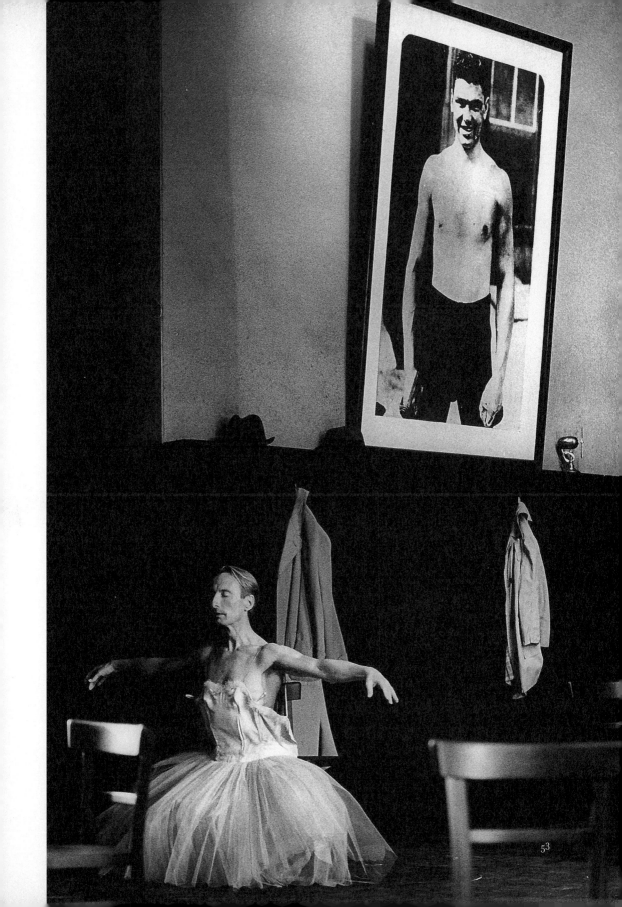

53

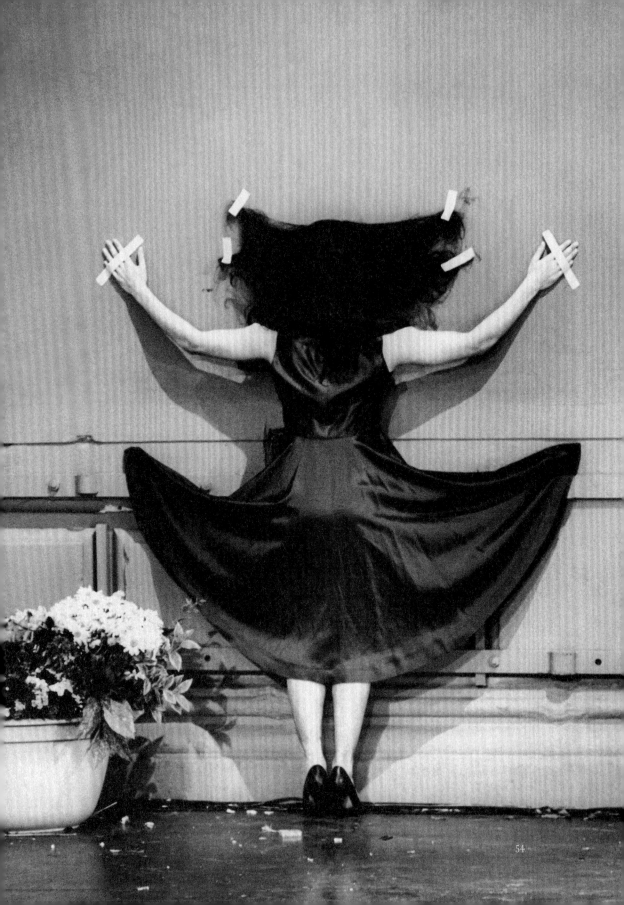

華爾滋

　　《華爾滋》是鮑許當上母親之後編的第一支舞作，也是第一次與國外（荷蘭藝術節）聯合製作的舞碼，意義非凡。在一齣紀錄片當中，詳細記載了鮑許帶著出生幾個月的嬰兒在他們的半圓型「光之堡」排練場實驗各種不同的動作與表現方式，例如：「如何撫摸你的愛人？」舞者們先各自即興，再由鮑許選出最適合的。看得出鮑許對動作的細節觀察之入微，記性之強，有時勝過原來示範的舞者本身。

　　家庭與傳宗接待的議題也不斷浮現。例如團裡舞者貝雅翠絲・黎玻納提（Beatrice Libonati）也在鮑許之後接著懷孕，因此在此作中，還在自己的大肚子上劃下胎兒的模樣，配上一部關於分娩的影片，備感溫馨。而鮑許著名的拼貼手法也在此作中充分發揮。

《華爾滋》　舞者 | Beatrice Libonati　攝影 | Ulli Weiss

山上傳來一聲吶喊

　　舞台設計師彼得‧帕布斯非常喜愛這支舞作的設計。在煙霧瀰漫的氣氛中，訴說著一個來自聖經的故事：希律王擔心自己的王位會被預言中的人奪走，因而下命令把所有的新生男童都殺死……鮑許運用一種奇妙的比喻手法，透過獵人口吻的旁白來製造恐懼的氛圍。但編舞家並不是以宗教上的考量出發來當作舞作的主軸，而是藉由這個故事來凸顯面對悲劇時的心情起伏，作品中不時出現恐慌、不安、危險即將到來的可怕氣氛。

　　鮑許在舞台鋪上土壤，舞者在泥土翻滾著，身上沾滿了大自然的氣息，在混亂的氣氛中，冷凝蕭索的空氣在舞台上蔓延著，霧氣茫茫之際，舞者輕聲細語的呢喃著，彷彿經歷了一場夢境。

《山上傳來一聲吶喊》　攝影｜Ulli Weiss

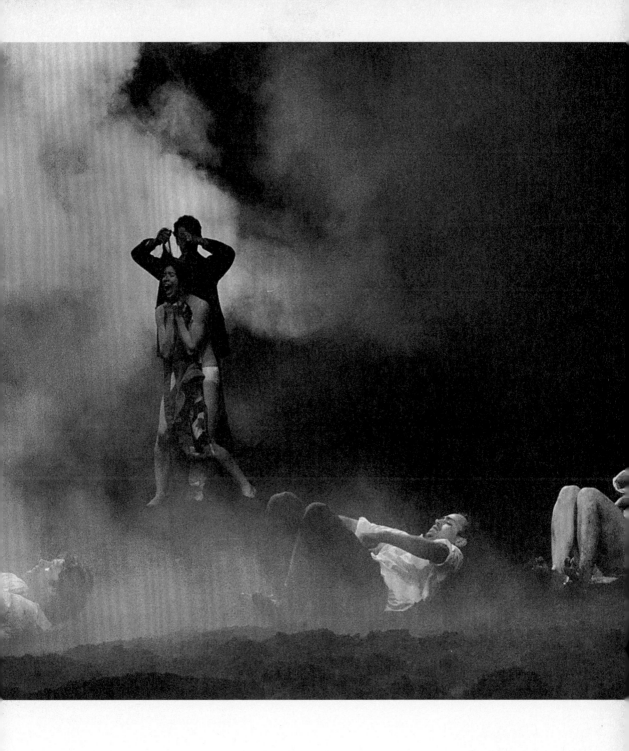

她，為世界起舞

黑暗中的兩支煙

　　由彼得‧帕布斯所設計的巨大白色牆面，將舞台設置成類似室內的空間，四周擺設著零零散散的魚缸，有些有金魚、有些則沒有，窗外有幾株仙人掌，比例巨大的門窗使舞者顯得十分嬌小，而舞者在侷限的舞台空間內，彷若魚缸裡的金魚，只有孤零零的影子伴隨著自己……整個場景流露出一種存在主義式的氣氛，充滿了虛無與無奈，鮑許針對日常生活中人與人之間的互動，探討一種徒勞的舉止，與追尋而不可企及的命運。

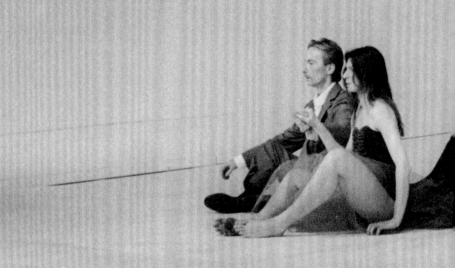

《黑暗中的兩支煙》 攝影 | Ulli Weiss

這支舞蹈的名稱來自美國藍調女歌手雅柏塔‧杭特（Alberta Hunter）的一首同名歌曲，其中有一段多彌尼克‧梅希的獨舞，他的即興舞蹈動作靈感來自法國有名的Guignol小丑玩偶，表現出害怕失去自我的恐慌。

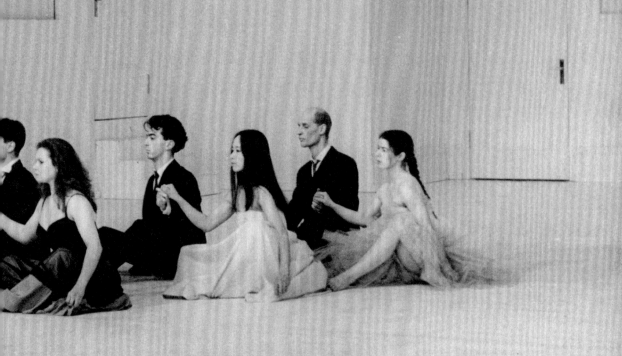

第三時期
藉由舞作閱覽世界與人生

維克多

　　以羅馬爲題的舞作，是鮑許與當年多次合作的劇作家雷蒙・霍（Raimund Hoghe），分享彼此對羅馬城的諸多聯想，例如：廣場前的許願噴水池、偉士牌（Vespa）機車穿梭小巷道、羅馬競技場等。

　　鮑許一直在追尋，她用不同的方式問相同的問題，她說：「我相信每個人都有能力保有自己，這是非常重要的。」在前往羅馬的幾天前，鮑許希望這些女孩們能飛翔，所以在正式演出時，就出現了飛翔的畫面。鮑許要求舞者用呼吸做一件事情，當舞者努力的「呼吸」好讓這些「氣」能被看到時，鮑許微笑著表示，人活著眞是件美好的事。

　　「我們不需要到遙遠的地方去尋找天堂，因爲天堂就在我們內心深處」，一個羅馬哲學家的雕塑下方刻下這些文字。在鮑許離開烏帕塔前往羅馬的前幾天，她問：「什麼會是驅使人回家的動力？」

《維克多》　舞者｜Nazareth Panadero　攝影｜Ulli Weiss

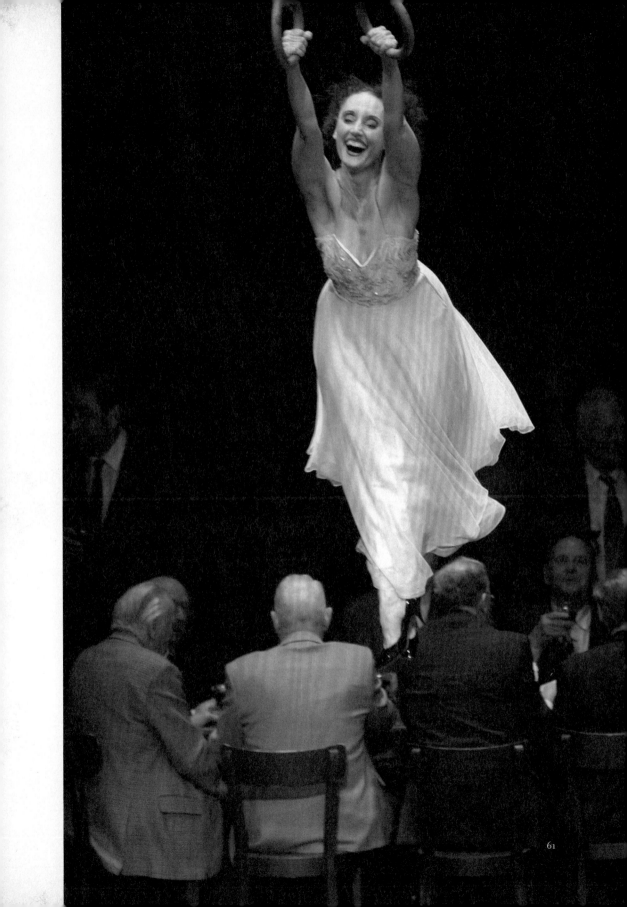

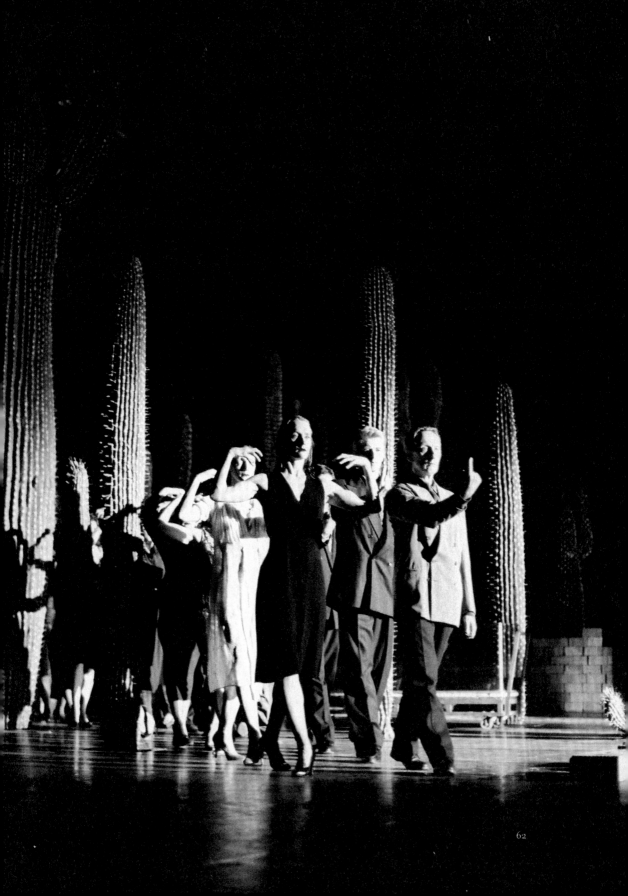

祖先

　　這支由台上二十四柱巨大的仙人掌分散舞台各地的作品，令人聯想到亞利桑那州的沙漠景象。而在此隙縫中穿梭的舞者們，呈現出許多意象豐富但不甚連貫的場景：包括在太陽下做日光浴的三位男士們楊‧敏納利克、多彌尼克‧梅希與陸茲‧福斯特（Lutz Forster），閉上眼時後眼皮卻劃上眼球的逗趣畫面；或是由一名女舞者貝雅翠絲‧黎玻納提拿著熨斗，辛勤地工作、用長髮抹地，甚至還出現一名女士舒服地坐著，由週邊的四位男士為他的四肢同時進行按摩的貼身服務。這些畫面均相當貼切地反應出美國境內白種人（甚或亞洲中產以上的新移民），與拉丁美洲裔的多數非法勞工之階級對立等社會問題。

《祖先》 攝影 | Ursula Kaufmann

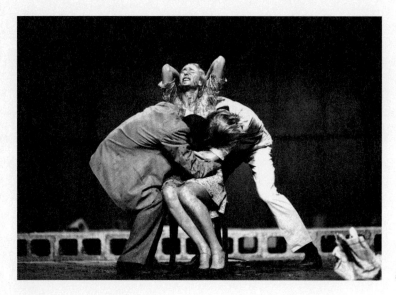

《帕勒摩，帕勒摩》
攝影｜Matthias Zöelle

帕勒摩，帕勒摩

以義大利西西里島帕勒摩市爲名的舞作，演出一開始，一座水泥混凝土牆矗立在台前，遮住了大半個舞台，在觀眾的疑惑不安中，牆面硬生生地倒塌了，發出巨大的聲響，灰飛湮滅，而牆壁上的磚塊是由精心設計的特殊材質製作，在摔下後不會完全粉碎，舞者由後方踩著碎片走上舞台，在粉塵中舞著，碎片似乎是種危險的障礙。而這支舞碼演出時間正好在柏林圍牆倒塌之際，隱約有種暗示意味。

其中一幕，舞者們以男女分開的行伍一一進入，如同帕勒摩島上居民上教堂的情景，耳畔傳來急促的鐘聲，伴隨著西西里島宗教遊行隊伍的吹奏音樂，鮑許在性別議題外，似乎也在這支作品中隱隱帶入宗教的議題。

《一場悲劇》
舞者｜Andrej Berezin　攝影｜Maarten Vanden Abeele

一場悲劇

　　《一場悲劇》是與維也納藝術節聯合製作的，由彼得·帕布斯設計的舞台非常壯觀：台上四周是水，水中漂浮著巨大的板塊，舞者或踩在水中或跳到「島」上，而造成地面的移動。戴上黑色帽子與西裝外套的舞者被從天而降的瀑布沖擊而倒。他們必須努地對抗這種惡劣的環境，繼續求生存。其中，鮑許舞作中，對動物的納入也再次出現，巧妙地垂掛在楊·敏納利克掀起的裙襬兩側，觸目驚心。

　　或許因爲維也納是音樂之都的關連，這齣舞碼音樂性比以往強，除了前半部的非洲、印度等民族音樂之外，第二部份僅選用了舒伯特的《冬之旅》，與鮑許常見的音樂拼貼處理有所不同。

《丹頌》 舞者｜Pina Bausch　攝影｜Maarten Vanden Abeele

丹頌

　　鮑許自《穆勒咖啡館》後，再一次登台之作，舞名來自古巴有名的丹頌樂舞，舞作主要在探討生命從出生到年老的過程，穿插著許多精彩的片段：舞者楊‧敏納利克包著尿布在地上爬行、一對赤裸的男女在樹叢裡調情，暗示著亞當與夏娃的禁忌、楊‧敏納利克用布遮著臉，推著坐在不同浴缸中的五名赤裸女舞者離開舞台，彷彿想要偷窺卻又無法達到目的的慾望。

　　舞作中最精彩的一幕是鮑許與背後的投影一同舞蹈，色彩鮮豔的魚在影片中游來游去，而鮑許站在定點，展現自己柔軟的手臂，與投影的魚互相呼應，這種視覺上的對比似乎有所暗示，卻又不是那麼清晰。編舞家將熟悉的事物陌生化，卻帶來另一種反思的空間。

《只有你》 舞者｜Ruth Amarante　攝影｜Bettina Stöß

只有你

　　這支舞是由美國西部的加州大學洛杉磯分校、加州大學柏克萊分校、亞力桑納大學、德州大學（UCLA、UC-Berkeley、Arizona State University in Tempe、University of Texas, Austin）四所學校共同委託創作。鮑許在這支舞中挪用了許多美國好萊塢經典影片的意象，例如電影《郵差總按兩次鈴》，以及美國球賽中常見啦啦隊舞等，交織併置在舞作中，巧妙地將熟悉的好萊塢與美國形象，轉變成為一種注重表面工夫的反諷。

　　而這也是鮑許首度為歐洲以外的城市創作，這支舞的主題是「何處是家」，而舞台的佈景是由許許多多龐大的紅杉木森林組成，帶來一種獨特而驚人的效果。本舞有許多精彩的快速男子獨舞，尤其以戴非尼斯‧孔契諾斯（Daphnis Kokkinos）和雷納‧貝爾（Rainer Behr）最受矚目。

噢，迪朵

　　迪朵是希臘史詩中，北非迦太基國的皇后，也是特洛伊英雄埃涅阿斯（Aeneas,
羅馬建城者）的情人，其故事由羅馬詩人維吉爾（Virgil）在《埃涅阿斯記》中有記
載。而後來由作曲家普契爾改編成歌劇《迪朵與埃涅阿斯》。但鮑許的舞作中沒有用
到任何普契爾的歌劇音樂，反而選用了她慣用的探戈、佛朗明歌、美國歌舞劇歌謠等
拼貼。而畫面中呈現的，更是羅馬人所喜好的羅馬浴。

　　其實美國舞評家曾表示鮑許自此時期明顯轉向溫柔。雖然她延續以往對愛情之渴
望的主題一再出現，但手法沒有早期作品的粗暴，反而多了令人喜悅的樂舞與幽默的
場景。換句話說，她並不是在重複自己，而是透過不同的方式不斷繼續探討與挖掘。

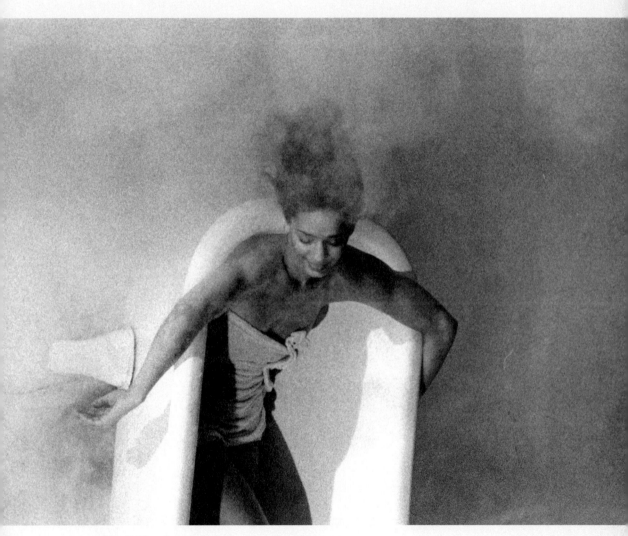

《噢，迪朵》　舞者 | Raffaelle Delonay　攝影 | Maarten Vanden Abeele

她，為世界起舞

交際場——六十五歲以上男女的版本

　　碧娜・鮑許最早構思這支六十五歲以上的版本時，是想等團裡的舞者年齡到了再來演，但她等不及，於是就改由一般市民參與。她表示：交際場是一個因為想要與別人接觸而去的地方，以展現自己——即使帶著恐懼、期待、慾望與失落。舞作的重點環繞著溫柔，以及因而延伸的種種……

　　《交際場》1978年首演後繼續在世界各地巡迴。鮑許想藉由生命經歷更豐富的人來詮釋這支舞與這個主題的想法，越來越強烈，於是找來烏帕塔市的居民參與此計

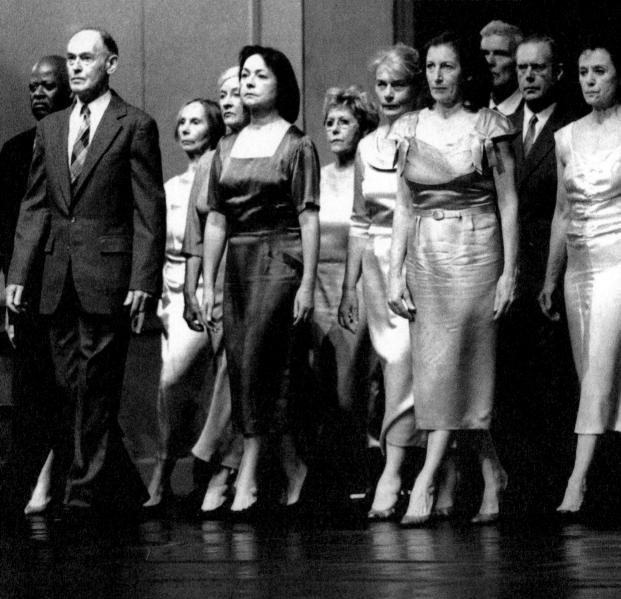

《交際場——六十五歲以上男女的版本》 攝影｜Jean-Louis Fernandez

畫。他們既不是舞者也不是演員。2000年2月正是與觀眾見面。

　　原本以爲僅此一次的公演，還特地留下紀錄片，但演出受歡迎的程度出乎意料，直至今日還在歐洲各地受邀演出。無論對鮑許、排練指導的喬安·恩迪寇、貝雅翠絲·黎玻納提，與艾德·寇特蘭（Ed Kortlandt），甚至參與演出的卡爾漢茲·布克瓦德（Karlheinz Buchwald）與觀眾等人，都是一種啓發與鼓舞。

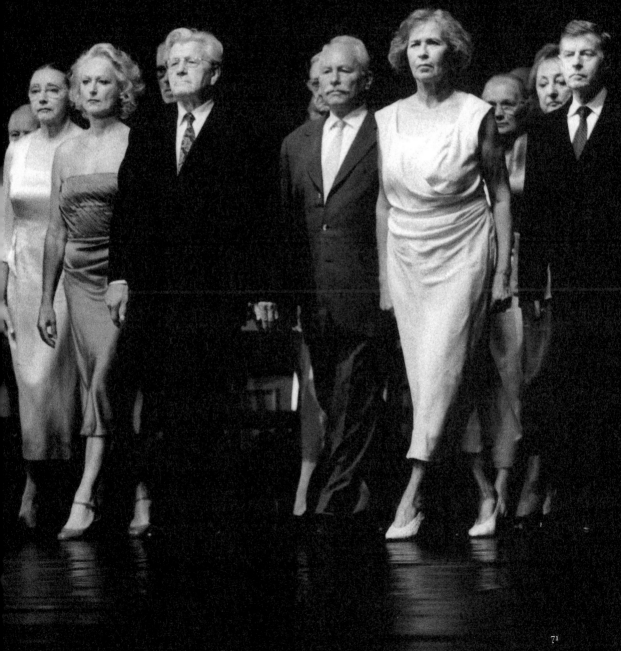

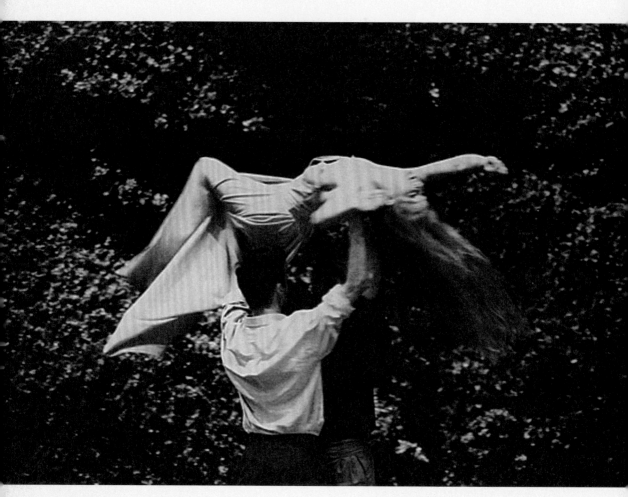

《草原國度》　舞者│Barbara Hampel　攝影│Maarten Vanden Abeele

草原國度

　　以匈牙利的布達佩斯爲主題，鮑許喜愛的「水」元素再度出現在舞台上，水從四面八方出現：從水桶潑出來、水管噴出、甚至從口中或瓶中灑出……所有的動作都在一片綠色的草原背景前進行。舞者對著前排的觀衆說話，詢問他們：「你曾經戀愛嗎？你生了幾個小孩呢？想不想和我一起到後台？」觀衆與舞者都拋開了內心的防備，一起接受鮑許的挑戰。

　　舞作進行中，女舞者穿著性感的低胸緊身上衣，腳下踩著女人味十足的高跟鞋，在浪漫流行情歌的悠揚音調中漫步著，暗示了一種被愛的可能。舞蹈裡運用了由群體一致性的「排舞」場面，整齊劃一的規矩形式，讓人聯想到1940～50年代間西方的社交場景。

給昨日、今日和明日的孩子們

　　若能長期觀察鮑許的舞作，會發現她經常探討一些共同的主題：內心的殘暴與溫柔、恐懼與渴望、愛與被愛……觀看鮑許的作品彷彿可以經歷了人生的不同篇章。而《給昨日、今日和明日的孩子們》的調性，相較於鮑許之前的作品，顯得更為柔和，許多主題環繞著兒童與遊戲，其中對於被愛的渴望被加深了，卻是以較為溫柔的形象出現。

　　這支舞作由許多獨舞片段串連而成，每支獨舞都展現了舞者的獨特性，其中以雷納‧貝爾用手撐地的旋轉最令人驚奇，而多彌尼克‧梅希和娜莎瑞‧潘納迪羅（Nazareth Panadero）兩人的互動，就像一對夫妻不停的對話，卻沒有達到任何具體可行的結論……鮑許彷彿想告訴人們——愛情，是多麼不容易的一件事。

《給昨日、今日和明日的孩子們》 舞者｜Azusa Seyama 攝影｜Laszlo Szito

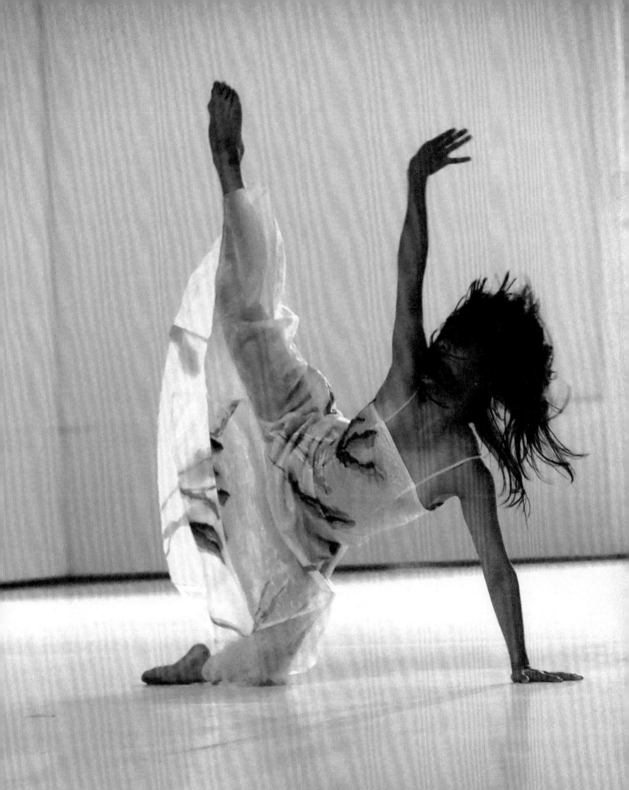

呼吸

　　舞名"Nefes"譯自土耳其文，意思是「呼吸」。鮑許與她的團員在伊斯坦堡生活了三個禮拜後，創作了這麼一支迷人的舞蹈，舞作以土耳其浴開場，舞台上出現按摩師為客人服務的場景，帶來富有異國情調的氛圍，而燈光設計師費南多·傑康（Fernando Jacon）也為整個舞台增添了不少迷人的氣氛。

　　鮑許選用了傳統土耳其音樂之外的探戈、電子流行音樂，以及美國歌謠入舞。雖然土耳其位在戰亂的中東，但本舞並不是一支關於戰爭、宗教、政治衝突的舞碼，鮑許感興趣的是人如何愛、如何生活、如何生存，所以她不對回教文化批判抗議，而是從人性的共同點來理解彼此的不同處，這也為本舞增添一絲動人的情感。

《呼吸》　舞者｜Rainer Behr　攝影｜Muhsin Akgun

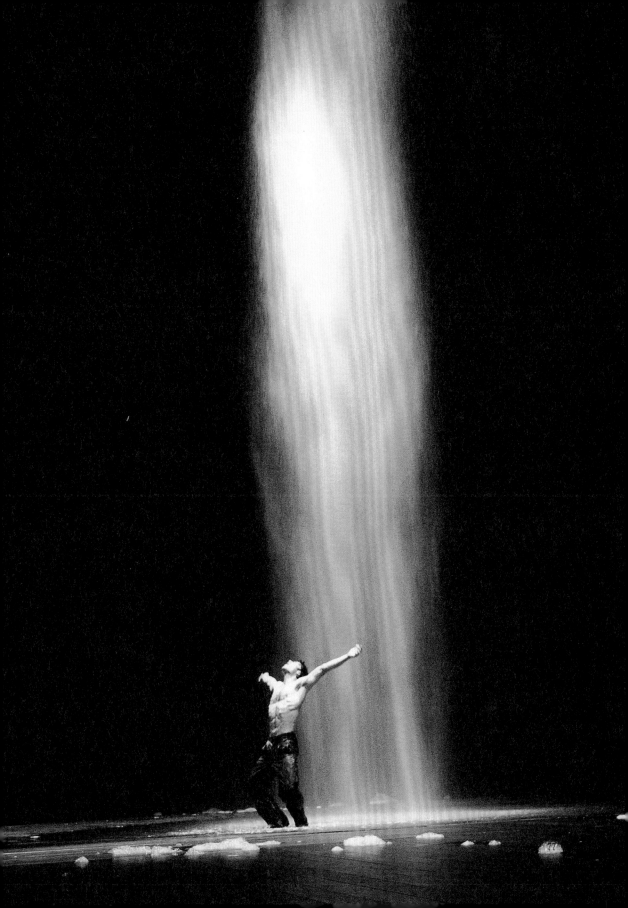

天地

　　一點又一點的櫻花花瓣，緩緩地從天上飄落下來，聚集在地上形成一片細細白白的景致，舞台側邊有一尾像是沈入海中的鯨魚尾巴，這就是舞作《天地》的舞台設計。

　　《天地》是鮑許第十二支城市系列委託創作，這次鮑許以東京為主題，和舞者在日本學習武道（Budo）、劍道和日本傳統手工藝，而舞作裡也放入了日本傳統歌舞伎與反諷日本觀光客對拍照的狂熱等元素，甚至把日本電子與汽車廠牌名稱朗誦一遍，這些片段一如編舞家的慣用手法，交織成鮑許對日本的印象。

　　舞作中多彌尼克‧梅希和他的女兒塔絲妮達（Thusnelda）同台演出，而新加入的日本舞者瀨山亞津咲（Azusa Seyama）表現出色，她被兩名男舞者拖舉在空中，雙腳搖晃擺動著，輕盈的姿態與佈景融合在一起，表現出日本極致的美感。

《天地》　舞者│Dominique Mercy　攝影│Anne Maniglier

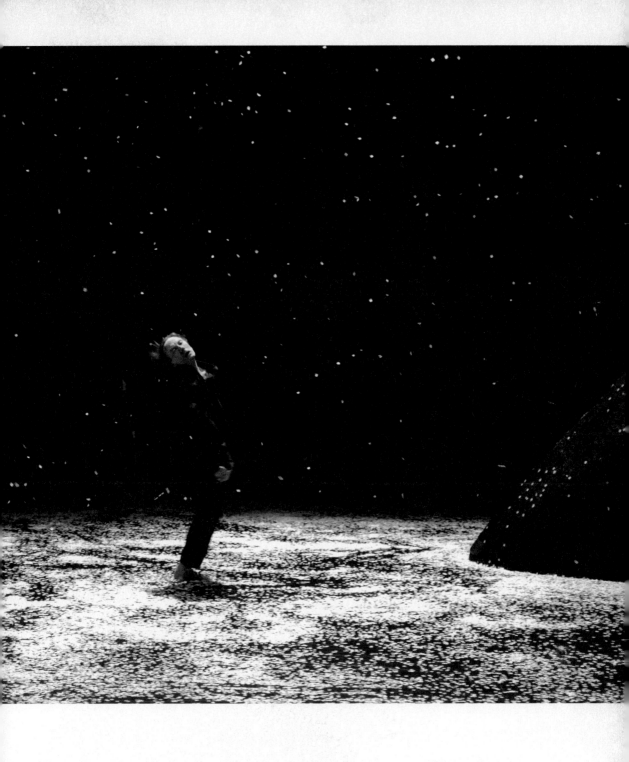

她，為世界起舞

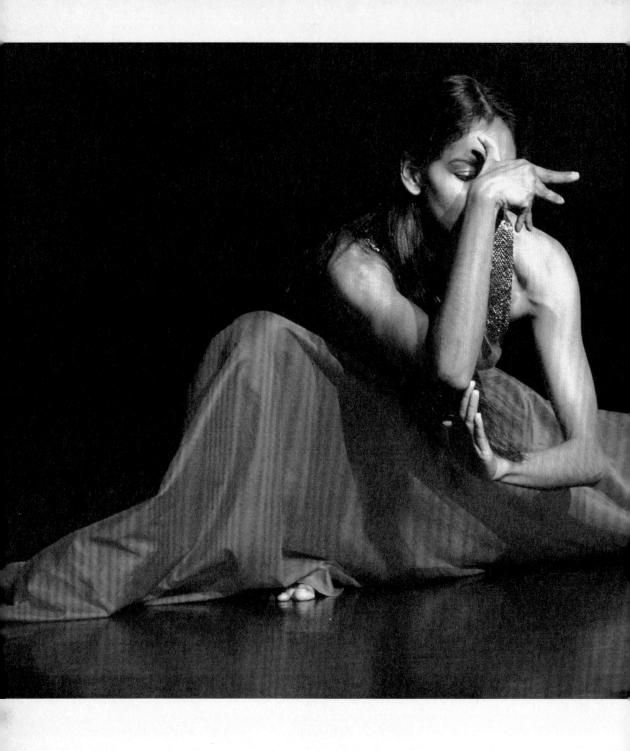

暫定：一齣碧娜・鮑許的舞作
(印度篇)

　　2007年5月首演的這支新作，雖尚未命名，但主題卻明確的以鮑許與舞者曾前往過的印度為題。他們當年到印度參觀了許多當地的泰姬馬哈等古蹟，更與當地的舞蹈界進行交流。例如，觀賞2006年剛過世的印度女性編舞家香卓蕾卡（Chandralekha）的當代舞作，以及參訪傳統印度舞蹈學校的訓練方式等等。從這次出訪的紀錄片中，可以看出鮑許對印度悠久的文化之欽佩。

　　這齣與駐印度的德國歌德文化中心合作之新作，2008年初也將到印度巡演。除了邀請印度女舞者香特拉・席瓦林戈帕（Shantala Shivalingappa）擔綱要角，展現她訓練有素的古典印度舞姿外，鮑許也以風靡全球的寶萊塢等印度歌舞片為題材，加入她的回應。當然，印度服飾中色彩鮮艷的布料，也被納入舞作的視覺設計當中。

《暫定：一齣碧娜・鮑許的舞作》(印度篇)
舞者｜Shantala Shivalingappa　攝影｜Ulli Weiss

碧娜·鮑許的舞影選析

文◎林亞婷

拭窗者 | *Der Fensterputzer* | 1997
熱情馬祖卡 | *Masurca Fogo* | 1998
水 | *Agua* | 2001
月圓 | *Vollmond* | 2006

拭窗者

　　這齣全長三個半小時（包括中場休息）的舞作，從開頭扮演飯店接線生的
"Good morning……Thank you"及服務生不停地爲現場觀眾倒茶、送零嘴；到擠滿霓
虹燈招牌的香港街景幻燈片；以粵語唱卡拉OK；或一邊打太極、一邊以粵語朗誦著
「一個西瓜、切兩半」的舞群；甚至模擬一名參與賽馬賭博婦女的心情起伏；這些意
象均呈現了香港不同的面向。

　　但從另一角度來看，這齣首演後才命名爲《拭窗者》的舞作，也充滿了碧娜·鮑
許獨特的舞蹈劇場創作風格。德國男舞者雷納·貝爾在倒立、雙腳被綁住的狀態下，

不停地以仰臥起坐的姿勢，將地上的一桶水，一杯一杯搖到掛在上方的水桶裡；韓國女舞者Na Young Kim在地上爬，腰帶由另一名男舞者牽著，彷彿在街上溜狗的男子；女演員梅希蒂·葛羅斯曼念著一位劇作家關於雪花的劇本……這些看似不相關的片段，均流暢地在碧娜與其成熟的全能舞者的技藝下，天衣無縫地銜接下來。其中幾段按舞者個人特色發展的精彩獨舞，及熱情、激昂的群舞，更是令人難忘。

這些僅屬於舞劇的極少數片段之描述，必須在由彼得·帕布斯設計的舞台氛圍下看才完整。台上的主要畫面，是舞台後面矗立的銅牆，即台上右後方由鮮紅色代表香港的洋紫荊花堆成的「花山」。其中這座「山」，不但可以前後移動、一直逼近舞台前緣，它還可以供舞者撲倒、「滑雪」、登爬……。在舞作的進行中，偶爾會有一座橫跨整個舞台的吊橋，降下；偶爾舞台前端會有一個半透明的塑膠幕，落下，做為一名掛在空中、模擬擦拭高樓外部玻璃工人（楊·敏納利克飾）的「玻璃」（可見舞作名稱的由來）。意象之豐富，令人目不暇給。

既樂觀又悲觀

然而這些對香港人最關心的九七問題，又代表什麼呢？有些港人覺得鮑許只擷取了香港文化的表相，並未對九七的深層問題提出看法。但從上半場結尾時，十幾名舞者在鋪滿紅花的台上，不斷歡喜地拋起手中的花朵時，耳邊傳來的鞭炮聲，不正代表了中國對香港回歸的喜慶心情？相對之下，下半場較為低沈的氣氛，及到結尾時，舞者們一橫排，在沙漠、冰雪、樹林等幻燈片背景下，重複橫越舞台、寧靜地攀爬那座「花山」時，另一種被迫離開家鄉的悲情，也不自主地浮現。

（原載於《PAR表演藝術》雜誌第五十四期 1997.05）

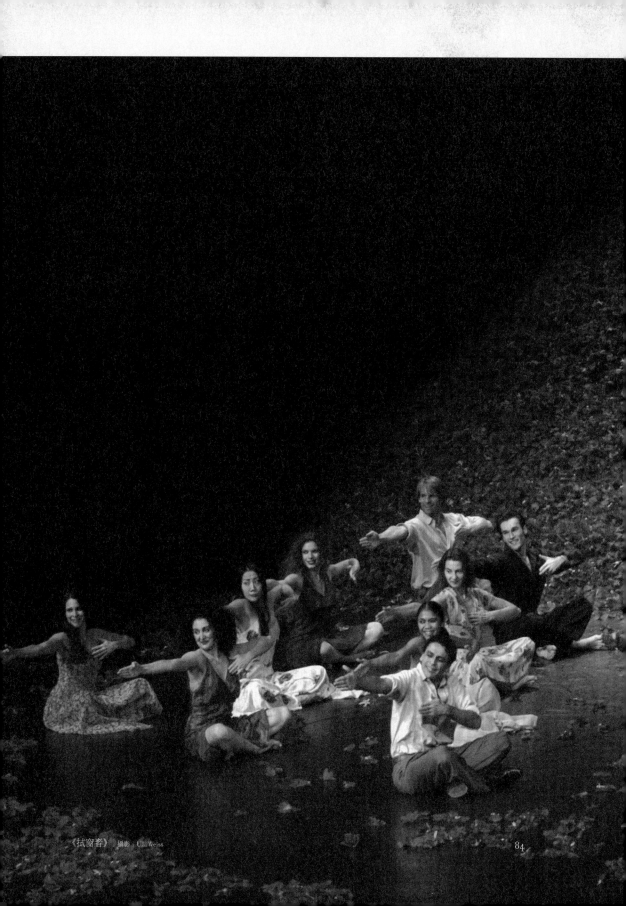

《拭窗者》 攝影　Ulli Weiss

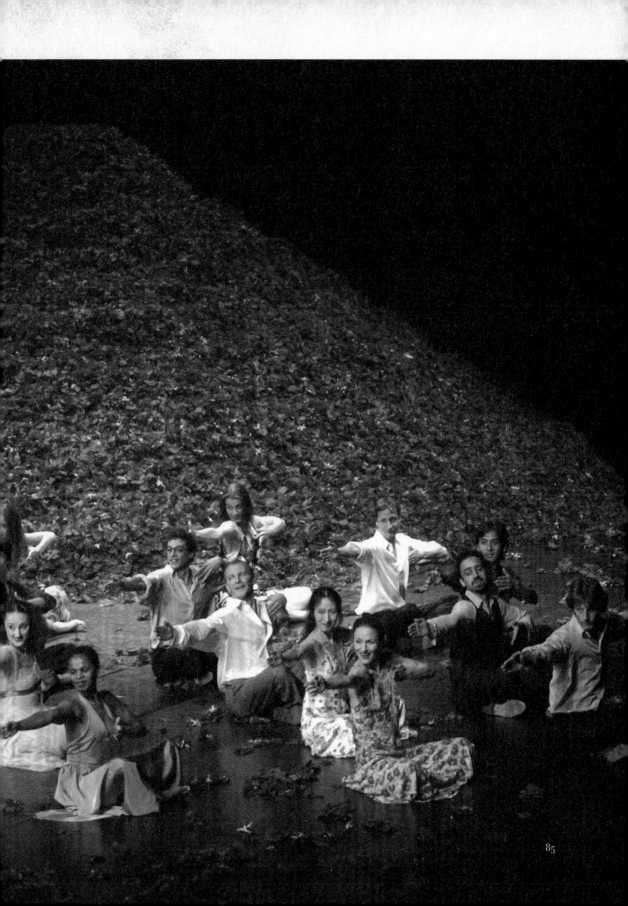

熱情馬祖卡

《熱情馬祖卡》舞名原文中的"Fogo"
意指葡文的「火」,也是位於西非外海的
維德角群島(Cape Verde)這個曾經是葡
萄牙殖民地的島國中,一個受觀光客喜愛
的火山島之名。中文譯為《熱情馬祖卡》
相當貼切,因為這支作品所散發出表演者
肢體舞動的歡樂與激情,是長久居住於陰
冷德國的碧娜‧鮑許等人,少數較陽光的
一面,尤其是相較於她早期凸顯男女衝突
與對立的殘酷場面。

充滿動感的南歐熱情

鮑許的舞蹈劇場之整體視覺與聽覺設
計向來引人入勝。音樂採集自許多葡萄牙
語系的民間歌謠(如哀怨的fado吟唱)、巴
西的森巴、艾靈頓公爵的爵士樂、甚至流
行歌手K.D. Lang的情歌等。氣氛的營造相
當成功,受到西班牙導演阿莫多瓦(Pedro
Almodovar)在他的電影《悄悄告訴她》
中的引用。而舞台設計由老搭檔彼得‧帕
布斯的白底舞台,後半端由一大片類似火
山熔岩的灰色斜坡所佔領,凹凸不平的表

《熱情馬祖卡》 舞者 | Ruth Amarante　攝影 | Jochen Viehoff

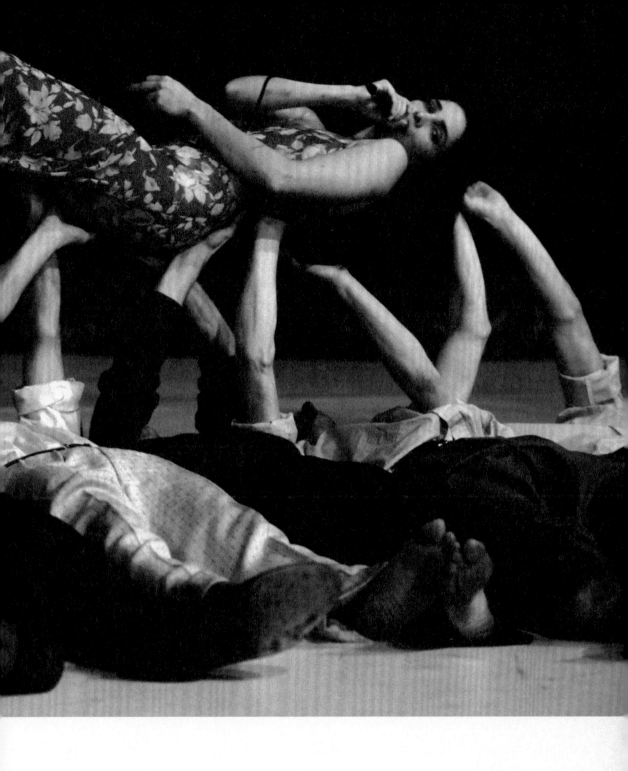

面挑戰舞者的平衡感。四面框起的白色箱型舞台，更是作爲多段影像投射的螢幕，包括熱帶島嶼民眾的盡情歌舞、海灘上和緩的浪潮律動、甚至綠蔭盎然的大自然景象等。而另一位長期合作的服裝設計師瑪麗翁·希多（Marion Cito）其中一款的紅汽球裝，巧妙地遮掩女舞者的重要部位，更是搶眼。

鮑許氏的舞蹈劇場風格依然鮮明

　　鮑許舞作裡常見的畫面，如穿著柔質洋裝的女性拿著麥克風發出唉嘆的聲音，或巨型動物模型（在此爲一隻海象）唐突地步上舞台，令觀眾又好笑又錯愕，充分發揮她慣用的荒謬式拼貼手法，似乎在讓觀眾重新思考劇場中的眞實與虛構之對比。當然，她喜好將舞台與觀眾席之間的界限打破的策略仍舊可見。還有，她舞團裡個性鮮明的國際成員，個個富戲劇張力，令人稱奇，但值得特別一提的是，在《熱情馬祖卡》裡，鮑許透過不斷的獨舞設計，讓舞技高超的舞者們一展身手、相當過癮，較接近她早期作品當中，舞蹈成份較多的《春之祭》。其中男舞者的刻劃也較溫馨，至少不再僅是支配者的刻板角色。

　　全長近三小時的演出，出現不少歡笑的畫面，如一景是男女舞者共同在一間臨時搭建的小屋裡共度良辰。鮑許善用的結尾：由全體舞者出場，同樣做著簡單的一段男女擁抱的社交舞步組合，不斷地重複邊場，搭配著綻放的花朵之動畫，令人意猶未盡。

（原載於《PAR表演藝術》雜誌第一百六十九期 2007.01）

水

　　《水》是筆者在水都威尼斯歷史悠久的鳳凰劇院（La Fenice Theatre）觀賞碧娜‧鮑許舞團2007年暑假前的最後一檔演出。該作品2001年首演，是與巴西聖保羅市的聯合製作。因此，源自巴西的意象散佈在舞作裡：包括巴西有名的亞馬遜熱帶雨林場景、歡騰的森巴音樂、近來流行的capoiera巴西武術、舉世聞名的海灘日光浴，以及舞作接近尾聲才出現的伊瓜蘇大瀑布（或許是此舞名稱的由來）。

　　與大部分鮑許舞作不同的是，這次由彼得‧帕布斯設計的舞台相當簡約，整個背幕由白色高牆圍繞而成；幕與幕的重疊處，留了縫隙讓舞者進出。背幕除了留白之外，提供舞作中佔有重要份量的影像之播放。甚至連地板也是一片淨白。唯有演出中的少數場景，背幕上升約三分之一，露出舞台後端一片濃密的熱帶叢林，偶而有舞者穿梭其中。此外，其他舞台裝置就是一排白沙發供舞者各依所需地坐著或躺著。

　　慣用拼貼手法的鮑許，很難令觀眾從長約三小時的舞作中看出連貫的敘述。不過仍有許多片段令人印象深刻。作品中精彩的獨舞，包括嬌小的印尼舞者迪塔‧米蘭達‧賈絲菲（Ditta Miranda Jasjfi）源自印尼傳統舞蹈中撐起膀子的變奏、或另一名女舞者克絲蒂安娜‧摩甘緹將日常生活中的手勢流暢地串連成富有創意的舞句。爆發力十足的雷納‧貝爾扮演為舞作振奮的角色，相對於資深男舞者多彌尼克‧梅希（Dominique Mercy）較沈重、內斂的段落。而在整齣作品中佔有重要份量的非裔巴西舞者蕾吉娜‧艾文托（Regina Advento，原巴西古朋Grupo Corpo現代舞團舞者），以她迷人的紐臀舞姿與表演張力，點燃全場（正好呼應她在劇中，穿著一件由長串亮燈泡圍繞全身的洋裝）。

　　舞作進行的節奏，常依據不同段落所選用的音樂來帶領氣氛的轉變。有時是哀怨的男歌者、有時又是巴西輕快的bossa nova女歌聲，更有來自香港的劇場工作者梁小衛於台灣導演鴻鴻製作的《三橘之戀》專輯中的演唱。森巴樂舞隊嘉年華式的歡慶遊街，對照於叢林裡的蟲鳴鳥叫。鮑許對作品的節奏掌握得宜。正當稍感步調緩慢，她

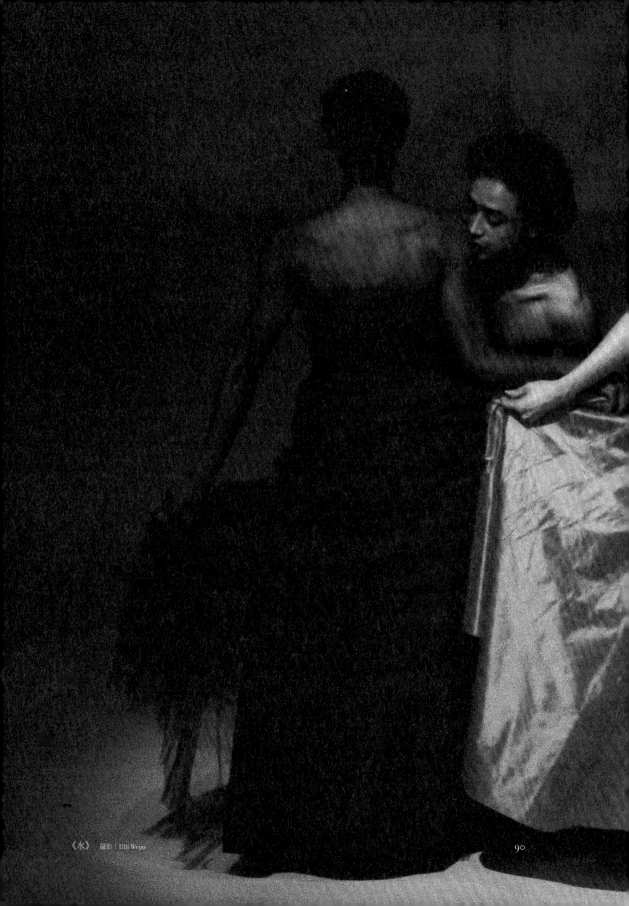

〈水〉 攝影｜Ulli Weiss

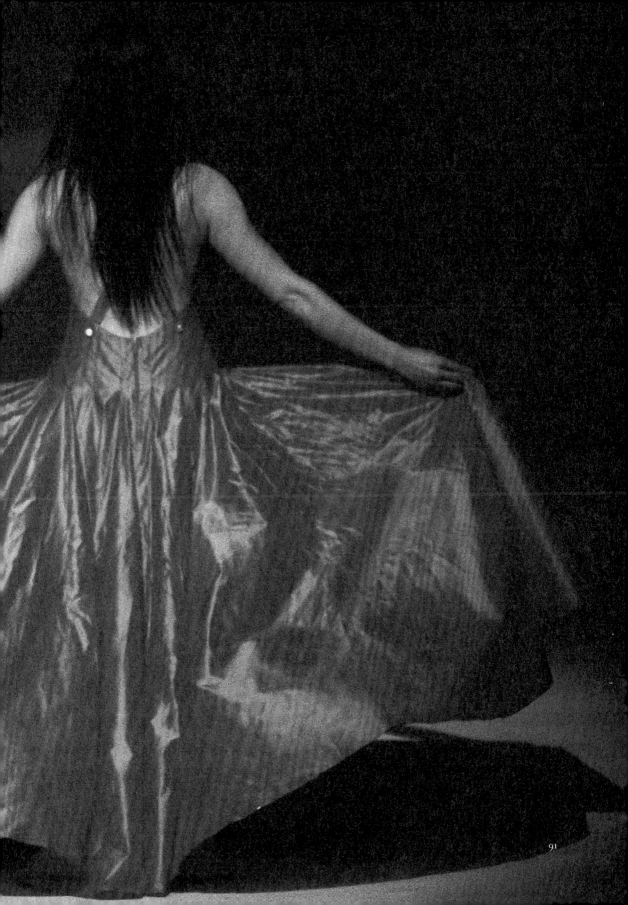

就會推出較鼓舞的段落。其中，又包括她慣有的幽默與和現場觀眾的直接互動，因此整場演出驚喜不斷。例如，在呈現巴西海灘日光浴的場景時，一群穿著泳衣的舞者，會以印有性感身材圖案的浴巾遮蓋自己的身體某部位，彷彿以假換真，構成逗趣的畫面。而鮑許擅長以群舞帶出高潮的手法，也能從舞者們盡情地各自在小的圓形桌上搖晃舞動一段顯現。

　　鮑許向來愛在舞作裡玩水。這齣以「水」為名的作品並不是水用得最多，甚至用得最有趣的一支。除了影像中播放的大瀑布，以及巴西原著民小孩在河裡玩水的景象，舞台現場用到水的機會並不多，除了一段由舞者們協力用各種管子接力似的從舞台側邊成功地迎出水來，以及結尾時舞者們將口中含的水向彼此噴灑。

　　這支舞首演前不久，曾一度傳出因經費不足而被迫取消的消息。雖然後來如期推出，但是這般簡約的作品風格，在鮑許舞蹈劇場的創作中，相當罕見。不知是否因當時經費等問題，影響到了整齣作品的可看性？總之，《水》或許不是鮑許與舞團共同創作出最有趣的作品之一，但仍然見證了他們在巴西共度的美好時光。

月圓

　　《月圓》是鮑許於2006年首演的舞作，相較於近期她爲世界各地的城市所創作的主題，這支舞不被特定文化所約束，參與的舞者也相對少些（12人），因此感覺較自由且精緻。

　　《月圓》結合資深舞者如多彌尼克‧梅希、奈莎瑞‧潘納迪羅與海蕾娜‧琵空（Helena Pikon）等人，以及新生代的亞洲女舞者：來自印尼的迪塔‧米蘭達‧賈絲菲與日本的瀨山亞津咲。各自身懷絕技，獨當一面。

　　長期觀察碧娜‧鮑許舞作者會發現，近幾年她作品中舞蹈的比例又增加了，尤其是相較於她1980年代戲劇成份較多的劇碼。其中又以獨舞以及群舞的呈現方式居多。熟悉的觀眾或許會看出鮑許的某些編舞原則與手法，包含一定比例的戲劇橋段，搭配演出當地的言語台詞，以及少不了的幽默逗趣場景。例如奈莎瑞‧潘納迪羅的捲髮喜感造型，使得她向觀眾以法文敘述關於月圓的諸多聯想時，誇張的表情深獲觀眾的熱烈回應。而另一段由兩位亞裔舞者彼此以極爲彆扭的肢體動作競比各自的柔軟度時，更是逗得觀眾開懷大笑。

　　兩小時的舞蹈當中，必有動人的獨舞，和令人興奮的群舞。以《月圓》爲例，多彌尼克‧梅希在舞作中間的一段獨舞，大部分背對著觀眾，雙手朝天，左奔右跑，隨著不斷揚升的小提琴聲，跌落又爬起，似乎呈現一種與上帝徵求解脫的動人情境，令人動容。而鮑許所擅長的群舞氣勢，也再度納入此舞中幾段由手臂帶動的全體一致群舞。另一段由男舞者撐著棍子靈活地滑過舞台的畫面也非常巧妙。總之，一切節奏的拿捏得宜，正是關鍵所在。就當觀眾充分感受到編舞者想傳達的訊息之時，鮑許便會迅速地轉換情境，使觀眾不會疲乏，繼續被舞台上的演出所深深吸引著。

　　當然，與鮑許長期合作的藝術家功不可沒，包括彼得‧帕布斯爲《月圓》所設計之跨越河川的巨石，不但成爲整個舞台的焦點，更提供舞者們多元的表現空間。它可以成爲一對男女約會的場景，或是一人獨自沈思的最佳地點。而橫越舞台的河床，時

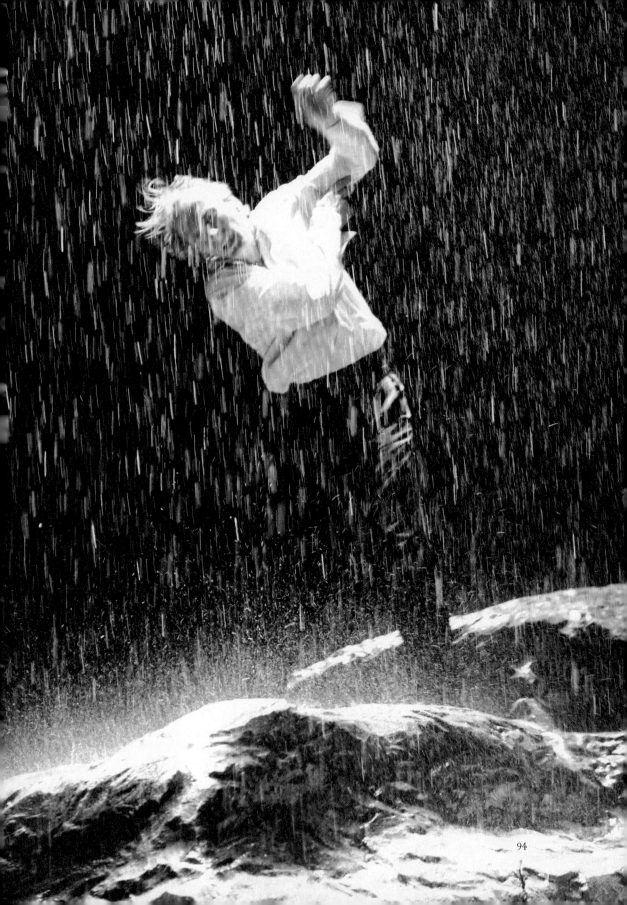

而乾枯、時而水量豐沛，舞者在水中游泳嬉戲。舞台技術的原創性與成熟度，令人佩服。而鮑許舞作中音樂的選用，更是多元豐富。從美國流行樂壇Tom Waits的頹廢歌聲、到羅馬尼亞Balanescu前衛四重奏，甚至嘻哈樂的DJ音樂與跨越日本電影與歐陸劇場界的作曲家三宅純（Jun Miyake）的爵士曲風等，都被天衣無縫地納入作品裡。而舞者們奮而不顧地全心投入舞台設的表現，非常敬業。

鮑許每年六月，都會將她前一年在烏帕塔首演的新作帶到巴黎的市立劇院（Theatre de la Ville）與法國的觀眾分享。年年造成一票難求的舞蹈盛會。大部分有經驗的人士，都是在該劇院一年前開放出售一整季的套票時，就搶先訂下與碧娜的約會，否則很可能最後只能碰運氣，到演出當天於劇院門口持牌子等候，看是否買得到貴了數倍的黃牛票進場觀賞。有幸參予這場演出者，大部分都覺得值回票價，意猶未盡。散場後，從塞納河旁步行到地鐵站，舞台上精彩的畫面仍在腦海徘徊。

《月圓》　舞者｜Dominique Mercy　攝影｜Ursula Kaufmann

碧娜‧鮑許的「城市」舞影

1998｜里斯本｜葡萄牙
《熱情馬祖卡》

1994｜維也納｜奧地利
《一場鬧劇》

2000｜布達佩斯｜匈牙利
《草原國度》

1991｜馬德里｜西班牙
《舞蹈之夜二》

2007｜新德里｜印度
《暫定：一齣碧娜‧鮑許的舞作》

2003｜伊斯坦堡｜土耳其
《呼吸》

1986｜羅馬｜義大利
《維客多》

1999
《噢，迪朵》

1989｜帕勒摩（西西里島）｜義大利
《帕勒摩，帕勒摩》

—— 2005｜首爾｜韓國
《粗剪》

—— 2004｜東京｜日本
《天地》

—— 1997｜香港｜中國
《拭窗者》

1996｜洛杉磯｜美國
《只有你》

2001｜聖保羅｜巴西
《水》

碧娜・鮑許的舞影選析

鮑許女神的「韓流」！

《粗剪》顛覆韓國泡菜

文◎俞秀青

和碧娜‧鮑許早、中期的舞作相較，
過去那種愛恨分明的兩極化與錐心的沈痛感已不再。
鮑許的作品的確是稍減了張牙舞爪的戲劇效果，
也簡約了舞台道具，但卻明顯地加入大量肢體動作，
尤其在此作《粗剪》中更甚。

　　戶外飄著凜烈的風雪，一月底的柏林仍然冷峻刺骨，但劇院外卻早早地站了一排觀眾，舉著牌子、苦等一票，而「柏林藝術節劇院（Berliner Festspiele）」前廳湧入即將塞爆的人潮。畢竟，碧娜‧鮑許可是柏林的稀客，全世界的劇院或舞蹈節，皆不惜重金邀請「烏帕塔舞蹈劇場」，舞團在國外的演出多於國內，距離上次鮑許到柏林演出《熱情馬祖卡》，都已事隔九年了。在德國，觀眾只有驅車前往烏帕塔才有目睹鮑許作品的機會。

　　鮑許在世界舞壇的地位早是無庸置疑的，稱她是「傳奇中的傳奇人物」也不為過！二十年來，看她的作品由強烈的批判性與深沈的情緒抒發，至近年來充滿溫和柔美且愉悅的浪漫風情，若要和早、中期的舞作相較，過去那種愛恨分明的兩極化與錐心的沈痛感已不再。鮑許的作品的確是稍減了張牙舞爪的戲劇效果，也簡約了舞台道具，但卻明顯地加入大量肢體動作，尤其在此作《粗剪》中更甚。台上除了一位資深舞者外，幾乎是清一色的年輕舞者，這也許是鮑許近年來偏重肢體的主因之一。

為韓國首爾而作，以純粹獨舞為主軸

　　《粗剪》編於2005年，以韓國首都首爾為創作背景。諸如鮑許過去以城市為主題的作品，像是《帕勒摩，帕勒摩》、《只有你》、《拭窗者》、《水》、《呼吸》以及《天

地》，這些跨國界所創之作，並非爲了再現當地原貌與風俗民情，而是藉異地文化的衝擊，刺激創作靈感與啓發新穎的編舞素材。如同記者問鮑許：「您覺得自己是歐洲人嗎？」她回答：「歐洲的界線在哪？」創作之於鮑許是無國籍、無疆界之分野！

舞台上由設計家彼得‧帕布斯建造一座十二呎高的白色陡岩巨牆，外觀粗糙不平看似斷崖峭壁，讓人一進場就感受到它的雄偉與壓迫，這是鮑許至目前所有作品中最龐大的舞台設計，坐在觀眾席前排，仍不見牆頂。音樂方面則結合了大量韓國現代、古典與西方電子音樂、流行曲目等，日本作曲家坂本龍一（Ryuichi Sakamoto）的鼓聲也令人印象深刻！此作以純肢體的獨舞爲主軸，貫穿全場。女舞者的獨舞大多以手勢帶動上半身動作爲主，表現女人的柔性美感，在靜謐聲樂中潛藏著抑鬱與不安。顏色鮮豔或綴以花朵的長禮服、洋裝限制了女舞者下半身的動作，因此，全場較能感受到男性的爆發精力，男性的獨舞顯得乾淨俐落，在狂亂中充滿張力！

全場演出透露著顯而易見的兩性關係，這一直是鮑許作品所關切的主題之一，從最早期的《春之祭》、《穆勒咖啡館》等至今，鮑許對兩性議題似乎有說不完的話及玩不完的可能性。簡言之，作品透露了這樣的訊息：「絕對完美的兩性關係是不存在的，痛苦與快樂都源自於對愛之渴求！」男女在爭執、嫉妒、慾望、佔有、孤獨、包容、夢想、幻滅……之中，訴說著云云眾生的七情六慾，觀眾似乎可從中窺見與自我似曾相識的經驗而產生共鳴！無怪乎，看完鮑許的演出或電影之後，常有觀眾感動地熱淚盈眶！

男女爭戰依舊，「泡菜」也顚覆

一開場，男女爭戰遊戲即展開，兩位男士上台聊天、吹口哨，接著互傳木頭，當女人介入，以性感的姿態爬地挑逗男人們……，一男藉猛砍木塊展現男性雄風且發洩

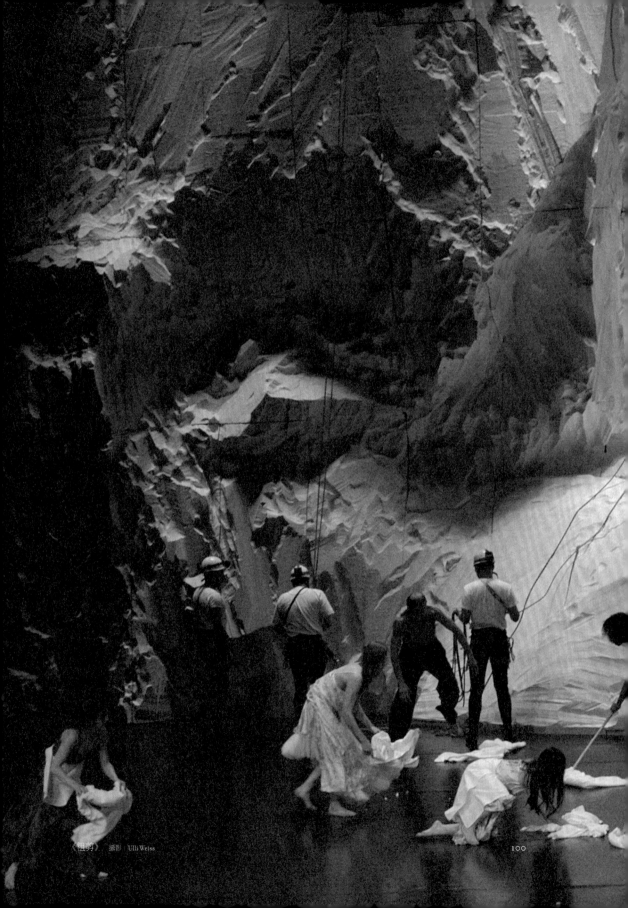

《粗剪》 攝影｜Ulli Weiss

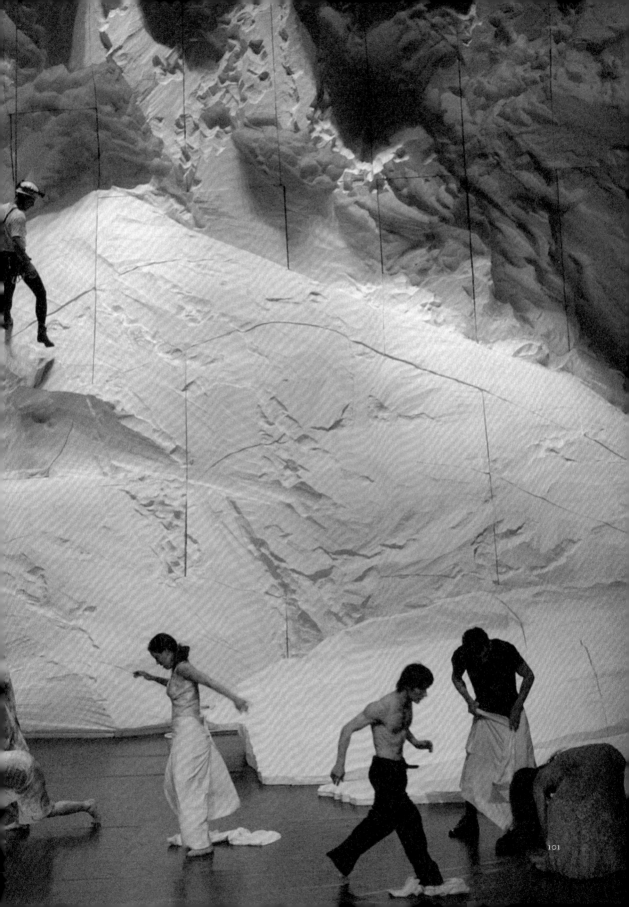

他過剩之精力，女人像木頭般，在空中任男人們相互拋擲。在鮑許的作品中，女性經常扮演弱者或受害者的角色，諸如台上重複著女人似玩偶般地被男人翻來覆去地隨意操控。或是，女人在台上燒著五顏六色的紙花，然後被抬舉在男人肩上繼續焚燒，另一男拿著桶子在下面接著灰燼，煙塵裊繞，女子像幽靈般地飄浮在空中，充滿淒清孤獨，女人的渴求想望，似乎遙不可及。

　　韓國名產「泡菜」也讓鮑許稍微顛覆了一下，一群女人拿著大白菜當扇子優雅地搧風，她們不急不徐地漫步而舞，眼神充滿曖昧……，所有的白菜葉片最後成了棉被覆蓋在男人身上。隨後，女人們幫赤裸上身的男人們擦肩搓背、洗刷，接著拿大臉盆往男人沖水，台上瞬間成了澡堂（看似暗喻亞洲特有的按摩或三溫暖文化），觀眾也發出驚呼聲！當大夥玩得正起勁，另一群人快速地進場抹地擦拭，在一陣混亂中，突然光線大白，全副武裝的專業攀岩者們從牆頂上神速地往下吊降，完美精確的時間空間，再度地挑起觀眾的視覺神經！

　　鮑許除了表現情感的悲觀面外，她一貫的幽默小玩笑也是眾所皆知。例如：一女由男人扶持，爬上一株小樹枝上，恬意地欣賞遠處的風景，而下面的男士卻苦力發抖地支撐著。或是戴蛙鏡的女人，由男人抱著腰在海水投影中作潛水狀。另一幕是男士快速地脫衣，換成女人發出興奮急切而饑渴的尖叫，兩人在山坡上狂歡叫囂……。男女不管是大玩鬥牛遊戲，或者互相搭肩並將外手在頭上圍起「心心相印」的甜美姿勢也好，總是讓人在內心竊笑，並且感受到鮑許喜愛反諷的言外之意。

　　白色巨牆除攀岩外，也投影著紫花、山巒、綠草、波浪、乘電梯的韓國人與色彩繽紛的燈管以及慶祝生命的煙火等，有時舞者隱沒於影像中成為充滿詩情畫意的風景寫照。最後一幕，舞者們在台上不斷地奔跑，看似繁忙的追逐卻也象徵著時間的流逝，而舞者偶爾駐足原地舞動，像是要抓住生命的片刻記憶或在浩瀚穹蒼中留下短暫印記！

奔放舞者為鮑許女神展現生命風景

　　鮑許的舞者們在台上總是勇於作為、毫不保留；不管是飛、跑、跳、摔、滾、游泳、潛水等無所不能，他們陶醉與沈浸於鮑許的風格觀念，像虔誠信仰者般地擁護著他們的女神。鮑許可以把困頓轉為詩意、將日復一日的舊習轉化成吸引人的笑話，她像透析世事般，信手拈來地將她對生命的觀感，揮毫於一齣齣開放而沒有結局的故事。長達三個小時的《粗剪》，不論在結構內容、影像與時空調度上，都屬緊湊完整、無可挑剔！

温和·舒緩·印度風
碧娜·鮑許二〇〇七年最新作品
文◎俞秀青

碧娜·鮑許二〇〇七年的最新作品。
節目單上寫著 Ein Stück von Pina Bausch《一齣碧娜·鮑許的舞作》，
舞作尚未命名，新作以印度為主題，
舞台背幕懸掛著一條條白色幡布，
微風吹拂、輕盈而飄逸，
當多塊布幔重疊交錯、再輔以燈光，
展現了多層次的視覺效果。

尚未命名的舞

　　今年五月，筆者專程從柏林駕車前往烏帕塔觀看碧娜·鮑許2007年的最新作品。烏帕塔是個工業城，早期以煤礦著稱，有三十六萬居民；除了鮑許以外，此城擁有馳名全德國的磁鐵懸掛空中列車Schwebebahn，全市以此運輸系統替代地鐵，龐大的支架下掛著兩、三節五顏六色的車箱，坐在裡面偶爾有晃動感，還可欣賞窗外風景。劇院的外觀是座的白色水泥建築，乍看並不起眼，以德國劇院等級區分，烏帕塔算是小劇院，僅有七百個座位，舞台也不大，很難想像鮑許的巨作，是如何塞進這個空間！第二次到這個灰濛濛又保守的城市，想像著三十年前因看不慣全新又前衛的舞蹈劇場而摔門離去的觀眾，現在可都是坐在台下的老舞迷了，鮑許的成就絕不是個意外的奇蹟，而是她努力不懈、永不放棄的堅持信念。

　　節目單上寫著Ein Stück von Pina Bausch《暫定：一齣碧娜·鮑許的舞作》（印度篇），舞作尚未命名，因為不是第一次，媒體與觀眾也習以為常了，當然，這又成了鮑許的特點之一。她需要一段時間改細節、釐清自己要說些什麼？然後深思熟慮、想出最適合的舞名，她還常會在演出前的排練修改、刪剪或變換順序，讓舞者與工作人

員神經緊繃！舞台設計老搭檔彼得‧帕布斯曾提及：他從未見過像鮑許這樣為一個主題鑽研、深入的人。前舞者陸茲‧福斯特也說：她不曾對自己的作品滿意過。鮑許的另一個座右銘是：「作品從未完成！」她的認真與精益求精之態度，造就了影響全世界舞壇的舞蹈劇場。節目單的另一個特色是，在一小本冊子裡，除了演出、工作人員表與十一張劇照外，完全沒有任何關於此作的文字敘述，觀眾只能由作品本身各自領會。

若有似無印度風

　　新作以印度為主題，舞台背幕懸掛著一條條白色幡布，微風吹拂、輕盈而飄逸，當多塊布幔重疊交錯、再輔以燈光，展現了多層次的視覺效果。白布也供影像投射，像是叢林或「寶萊塢」（Bollywood）電影明星的海報以及印度傳統舞蹈影片等。服裝設計是瑪麗翁‧希多（Marion Cito），亦如往常一樣，女人總是穿長禮服而男人則是襯衫黑褲。全舞的結構也是延續過去的作品，以獨舞貫穿全場、中間夾帶快速替換的戲劇場景。鮑許自九〇年代來一直使用相同結構與風格，每個作品都有類似或重覆之處，這也是她的商標吧！音樂則集結了近二十位作曲家及樂團的曲目，其中印度知名音樂人如Talvin Singh、Sunil Ganguly等，全劇則較偏重輕鬆的爵士、流行音樂。

　　整晚看下來並不覺得與印度文化特別緊密相連，但有幾幕較為明顯，諸如：舞者為台下觀眾在眉間點上紅色的「蒂卡」，或拉一條黃繩到台下讓觀眾聞一聞印度特有的「小豆蔻」（Kardamon）香味。印度女舞者香特拉‧席瓦林戈帕示範如何優雅地裹上三尺長的傳統服飾「沙麗」（Sari），以及她充滿各種美麗手勢的印度舞。另一段教人印象深刻的獨舞，她在身上綁著一些發亮的小燈泡配合著半透明的花瓣長裙，也頗有特色！舞者們還拿印度男士纏於腰間的白布大玩特玩，他們一對對由斜角往前走，

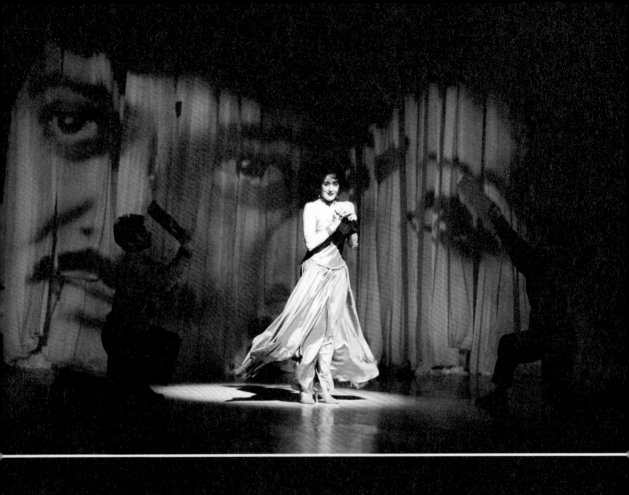

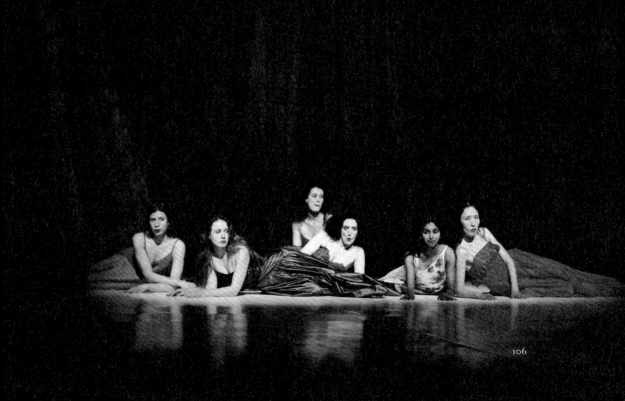

106

以圍、裏、紮、纏、折、翻等動作展現各種組合穿法，甚至還拿來當領帶。另外，一個男人的頭、肩、手肘、及手掌上全被擺放著樹枝，他極緩慢的斜跨舞台前進，有種淨化靈修的肅穆意象。

其中幾幕較有趣的場景，例如：兩名女舞者玩起頭接腳的雙簧，有如瑜珈動作裡的軟骨功。另外，一男被抬在肩上，臉上整個塗藍，嘴巴銜著一根長長的藍色水管，滑稽的模仿印度的象神！隨後，一女戴著灰色的大象頭出現，令觀眾發出喀喀的笑聲。資深女舞者也展現了印度巨星的閃爍風華，她在聚光燈下大喊「我飛起來了！」然後熱情地對觀眾說著：”Nice to meet you!”而兩位男士則蹲跪一旁，拿著板子使勁的為她搧風，製造飛揚效果，讓人聯想到寶萊塢歌舞片裡，那種沒事就突然唱起歌跳起舞的煽情唯美浪漫與通俗誇張。鮑許擅於將人們對異己文化習俗之偏見拿來幽默一下，她也開玩笑的說：刻板印像是最佳笑料！

深刻啟發，還是浮光掠影？

在此作品中，鮑許快速的變換場景，許多有趣的點子並沒有得以發展，教人有曇花一現的感覺，頗為可惜！諸如下半場的舞台中降下幾塊布幔，但只當成為「背景」而毫無做用，或台上一連串如所謂的「事件」（Happening）快速發生，像是拿打火機烘腳、玩水杯變色的魔術、敲開椰子、把頭栽進水桶裡、溜直排輪、舔冰淇淋、遮臉狂奔…等，這些戲劇場景不再有侵略性的視覺感官，和過去作品強調的兩性衝突與暴力挑釁相較，新作顯得極為溫和舒緩，這也許是鮑許印度之旅所得到的主要感受吧！

印度是個文明古國，雖曾歷經數百年的列強殖民統治，但仍保留著強烈的文化傳統，其特色不勝枚舉，包括宗教、傳統舞蹈、音樂、寶萊塢電影、服飾、建築、瑜珈、奧修等取之不盡的豐富遺產，吸引著千萬的追尋者。鮑許的新作因過度重複舊作

左上｜舞者模擬印度女星作態，二男在旁使勁搧風。攝影｜Ursula Kaufmann
左下｜女舞者們嫵媚的斜躺舞台中央，嘴巴誇大的嚼著。攝影｜Ursula Kaufmann

的手法、肢體，令觀者有些換湯不換藥的遺憾！德國網路媒體「法蘭克福全景」
（Frankfurter Rundschau）也指出：鮑許過去十年作品的某些片段，可毫無問題的互
換。在歷史的長河中，不同國家文明藉著藝術交流不斷地在相互滲透、影響與融合，
鮑許的新作是得到深刻的靈感啓發，還是捕捉浮光掠影的片面印象，且留給印度人去
評斷了！

舞影人生
影像中的碧娜‧鮑許

文◎田國平

香港在1982年舉辦了「國際錄像藝術節」，
其中碧娜‧鮑許的《穆勒咖啡館》啟發了香港在表演藝術前衛的發展，
即使鮑許與烏帕塔舞蹈劇場要到1993年首次到香港巡迴，
但錄像卻早一步造成震撼。

　　表演藝術不像電影的傳播可以無遠弗屆，一旦錯過，往往剩下的只有幾張照片與傳說可供神遊，但透過圖片與文字來理解表演藝術，總是天馬行空不著邊際，若能透過錄像的輔助，更有助於進入狀況，掌握整個輪廓。

編舞家外的鮑許

　　鮑許是個先驅者，以極為怪異的肢體語彙，特異的創作風格顛覆了舞蹈美學，開啟了歐洲舞蹈全新的視野，從默默無名到引起全球震撼，甚至於動搖了美國舞蹈霸主的地位，造成美國與歐洲舞蹈在上世紀末開始的消長。

　　今年六十七歲的鮑許，回顧她的過往，有幾件值得一提的故事，在她編舞家的身份之外，在她1973年創辦了烏帕塔舞蹈劇場之後。

　　1983年，她成了電影明星，演出義大利名導費里尼的電影《揚帆》。1990年，她拾起了攝影機，拍出了一部35釐米的電影《女皇的怨言》。2002年，西班牙頑童導演阿莫多瓦，因為費里尼的《揚帆》而知道了鮑許，當他要籌拍關於植物人的《悄悄告訴她》，想到了《穆勒咖啡館》中彷若在夢中，永遠不醒的碰撞，在電影的片頭與片尾，用了她的舞蹈作品《穆勒咖啡館》與《熱情馬祖卡》。卻也因這部電影，讓全世界的觀眾看見了鮑許，三十年前跳舞的她。

以身體演繹經典

先從1982年說起，《穆勒咖啡館》在歐洲的三年巡演造成不小的騷動，鮑許以在父親的咖啡館感受到人性冷暖的童年經驗為創作體裁，以夢遊女子在咖啡屋的碰撞，悲憫地揭露人類靈魂深處裡巨大的黯然神傷。這一年巡迴來到羅馬阿根廷劇院，拍完《女人城》的費里尼也去看了演出，非常激賞，費里尼覺得她的肢體有種「眾人皆醉我獨醒」的氣質，便邀請鮑許，在他正在籌拍的新片《揚帆》中，飾演一切了然於胸的盲眼奧匈帝國公主。

鮑許的演出極為搶眼，雖然飾演盲眼的公主，舞者的氣質，修長的線條，即使不跳舞，自信與高貴全顯露無遺，失焦地望向遠方，費里尼甚至用了不少她臉部的特寫，保存了四十歲時，鮑許的影像。

《揚帆》的背景是一次世界大戰前夕，從拿坡里出發的輪船，目的要將女高音的骨灰灑向大海，船上有商人、政客、音樂家、貴族、記者、水手與難民，歌舞場面不斷，同時充滿費里尼電影中常有的異國特色，幽默與自嘲，與動物奇觀，《揚帆》的輪船上同時還搭載著一隻巨大犀牛。

鮑許在1980年編導的《詠歎調》，積滿水的舞台，也出現一隻河馬。享譽國際的導演與初嚐盛名的編舞家，同時都在他們的作品中放入巨獸，鮑許是獅子座，費里尼是魔羯座，兩人相差廿歲，一個是北方的德國，一個是南方義大利；義大利影評Giovanni Grazzini在《費里尼對話錄》一書中，一開始就切入要點，描寫出費里尼的性格：喜歡默片喜劇演員基頓甚於卓別林，相信榮格多於佛洛依德，甚至還去算他桌上有129支鉛筆，21支鉛筆和18枝簽字筆，呈現費里尼複雜的思緒，但費里尼在對話錄中也舉例說明他挑選演員，往往是靈光乍現，《揚帆》中的記者，與鮑許，表現都超乎尋常。

《穆勒咖啡館》　攝影 | Jan Minarik

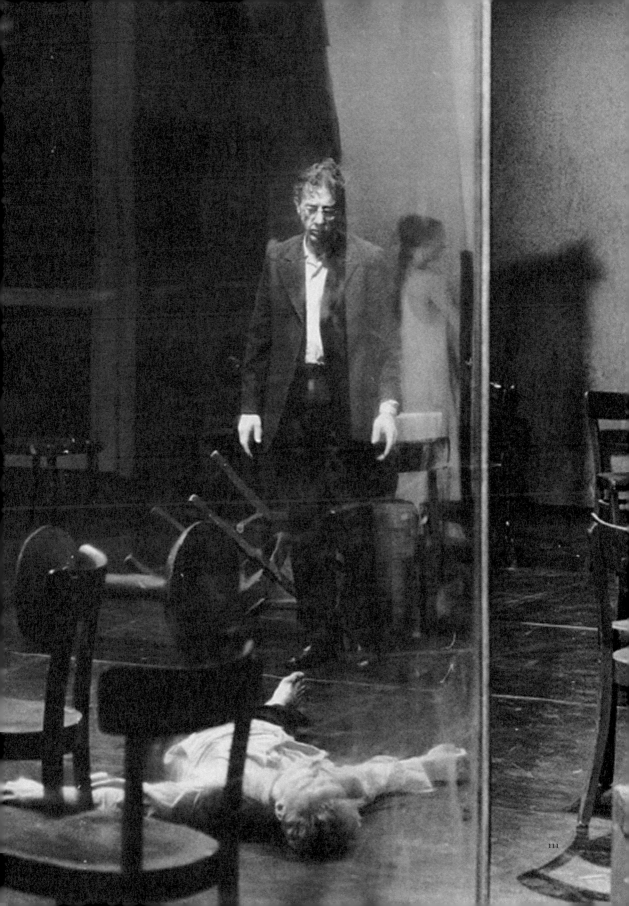

以攝影機闡述舞蹈

　　1987年10月到1989年4月，碧娜‧鮑許拿起了三十五釐米的攝影機，拍攝了《女皇的怨言》*The Complaint of an Empress*，但千萬不要以爲這是一部劇情片，這是一部闡揚鮑許舞蹈形式的宣言，一部由烏帕塔舞蹈劇場的舞者演出的舞蹈影片。從影片中可以發現鮑許對生活的敏銳觀察，對肢體細微變化的敏感，對於抽象情緒的轉換，這部影片包含著他創作的源頭與元素，是她的創作聖經，處處宣示著她從生活中取材編舞的精神，也濃縮著他過去作品的精華。

　　影片沒有太多的技巧，除了偶爾的特寫，大多是蒙太奇拼貼錯置的手法，戶外的場景呈現德國魯爾工業區的小城市烏帕塔四季的風情，秋天林間的落葉或是冬天冰雪的紛飛。狼狽疲倦不堪的兔女郎在鬆土荒丘上跌跌撞撞地走著，兩名穿著桃紅鮮綠超短迷你裙的少女，倉皇躲著即將到來的風雨，女人死命拉扯一隻山羊走進倉庫，一群身穿黑色大衣的旅人分別抱著嚎哭的嬰孩走在林間，一對穿輪鞋溜冰的男舞者，雪中臥躺著男天使，女人抱著黑色羔羊一邊喝酒一邊向綿羊們說教，廣袤的綠地上，男人浪蹌背著大衣櫃走路……。都是她舞作中一再出現的主題與意象。

光影舞蹈中的碧娜

介紹碧納‧鮑許的紀錄片其實還不少，台灣看得到的大約有四個，依推薦順序列出：

尋找舞蹈—碧娜‧鮑許的另類劇場 | *In Search of Dance-The Different Theater of Pina Bausch* | *Auf der Suche Nach Tanz-Das Andere Theater der Pina Bausch* | 德國 | 1991 | 29min

這卷錄影帶在兩廳院表演藝術圖書館看得到，除了介紹她的簡歷介紹，與科特‧尤斯學舞，為福克旺學院編舞等陳年往事之外，在短短30分鐘之內，介紹了鮑許早年的精彩作品，包括：《春之祭》、《七宗罪》、《藍鬍子》、《與我共舞》、《穆勒咖啡館》、《交際場》、《詠嘆調》、《華爾茲》、《康乃馨》等等，透過德國舞評家史密特的評論與鮑許的訪談，對每支作品有著簡潔的介紹。是一部快速認識鮑許的紀錄片，同時也可一網打盡她早期奠定地位的作品。

碧娜‧鮑許的舞蹈劇場 | *One Day Pina Asked Me* | 法國‧比利時 | 1983 | 57min | 導演 | 香妲‧艾克曼 | Chantal Akerman

香妲‧艾克曼在台灣廣為人知的作品是由威廉赫特和茱莉葉畢諾許合演的《巴黎情人，紐約沙發》，同時也是2005年金馬影展外片觀摩的導演專題，非常注重內在探索的香妲，有一天，鮑許問她要不要跟她們去巡迴，於是她隨著鮑許與烏帕塔舞蹈劇場至德國、義大利、歐洲巡迴演出，旅程中，她親眼見證鮑許和舞者們如何工作、如何

掌握角色、如何在每個演出前後反覆排演練習，並以其充滿感性的鏡頭紀錄下這一切，其中穿插鮑許的著名舞碼《康乃馨》的演出片段，由她的舞者娓娓訴說與她合作的點滴與感想。這部一小時的紀錄片，曾經在鮑許第一次來台灣演出《康乃馨》時，在公共電視播過，2006年女性影展也放過此片。

與碧娜有約｜*Coffee with Pina*｜法國・以色列｜2006｜17mins｜導演｜李・雅諾｜Lee Yanor

這部也是2006年女性影展的片單。鮑許叼著煙，在巴黎的排練室，苦思著新作品的動作，拗不過導演李・雅諾的邀約，在鏡頭前親身示範了一小段動作，本片在巴黎拍攝一週，紀錄了這位渾身散發魅力的編舞家在排練室練舞的情形，同時也將場景移至巴黎的咖啡店，伴著更私密、更引人沉思的氛圍，呈現不一樣的鮑許。繽紛色彩，成功捕捉了她作品中，活躍煽情與熱情的精神。

碧娜・鮑許與舞者在烏帕塔｜*What do Pina Bausch and her dancers do in Wuppertal?*｜1983｜115min｜導演｜Klaus Wildenhahn

　　本片成功的記錄了鮑許與烏帕塔舞蹈劇場舞者排練舞作《班德琴》的過程。誠如評論家Waldemar Hirsch在本片開頭的的引言：「鮑許提供人們一個難能可貴的機會，人們透過舞蹈劇場，更了解自我。」「人」是鮑許永無止盡的創作泉源，從本片即可了解她如何從不同的人身上去發展創作。

　　紀錄片導演Klaus Wildenhahn，一開始就決定以「不提出問題」作為拍攝這部紀錄片的基本態度，為了忠實地捕捉他們到底在烏帕塔幹了什麼，怎麼會掀起如此大的影響？

鮑許的名言是「我在乎的是人為什麼動，而不是如何動」，她的原創性在於融合舞蹈與戲劇、精雕細琢與運用舞者的手法，在德國魯爾工業區的小城市烏帕塔，碧娜帶領舞團揮汗苦練，「烏帕塔舞蹈劇場」成了她的實驗舞蹈劇場，她總是以一個簡單的概念開始創作，使用重複的手法來建構舞蹈中的意義，像是重複撥弄頭髮，或是雙腿的交叉，她讓舞者參與創作，讓舞者將個人的經驗或想法直接傳達給觀眾，排演時的即興創作、主題動作、重複的情景，使用拼貼的意象，巧妙運用音樂蒙太奇的手法，因此在正式演出時便產生了謎樣的場景片段，豐富了詮釋的可能性，於是乎隨著被激起的記憶與想像，每個觀眾觀賞的是屬於觀眾自己的舞劇，而這正是舞劇的目的。

　　透過這些紀錄片，我們看見鮑許的創作軌跡，創作的精神與帶給觀眾的自省。透過這些珍貴的影像資產，為我們保留了下不同時期的鮑許，窺見她如何帶領烏帕塔舞蹈劇場，開創當代舞蹈的奇蹟。

他與碧娜·鮑許一起創造了
舞蹈劇場的美學革命——羅夫·玻濟戈

文◎周郁文

說到碧娜‧鮑許舞蹈劇場，

說到烏帕塔，在一開始，

都與羅夫‧玻濟戈不可分。

玻濟戈，一個幾乎要被遺忘的名字，

在鮑許的舞蹈劇場歷史中佔有一個相當重要的位置。

關於鮑許與玻濟戈

　　玻濟戈是鮑許的第一個情人與第一個事業夥伴，他們非常年輕時便在德國埃森的福克旺學院相識並相戀。這段愛情並未隨時光流逝而減損，卻因玻濟戈的死亡而停止。1980年一月，那時鮑許四十歲，在《貞節傳說》首演後的幾週間（註1），這位與她共同創造舞蹈劇場的工作夥伴與戀人，病逝於埃森的醫院。

　　是1975到1980年，這不到六年的時間，玻濟戈既為烏帕塔舞蹈劇場設計舞台，也為舞者的舞台服裝繪製草圖。在舞台上，舞者赤裸身體之外的一切由他全數包辦。他們一起在烏帕塔演出，一起到波鴻，共同經歷第一次出國演出，第一次到亞洲巡演。

　　鮑許創造了一個新的藝術類別，她的作品是關於人的本質為何的哲學。而玻濟戈則為她的舞蹈劇場哲學賦予了有形的空間。是玻濟戈與鮑許的形神相合，共同創造了表演藝術史上璀璨的美學革命。

他由外而內，為舞蹈劇場賦形

玻濟戈為時代的前衛塑形，他將鮑許作品中的精神顯於外，以實際的舞台呈現，提供舞者與觀眾穿越在虛實之間。舞評家諾貝特‧賽佛斯（Norbert Servos）曾說：「玻濟戈所設計的舞台空間縱深地穿越各種層次的想像與現實，使人恣意泅泳在他所創造的空間裡，並潛入自我的現實與夢境。」

1975年，《奧菲斯與尤里狄琦》是玻濟戈與鮑許合作的開端。緊接著是《春之祭》，與隔年的《七宗罪》。（註2）這幾齣作品，都出自歌劇、古典樂與芭蕾舞結合的範疇，而鮑許正思索著如何打破傳統的侷限。在彼時，玻濟戈完全不採用過去歌劇演出慣用的舞台呈現模式，在《七宗罪》，他完全摒棄傳統歌劇的舞台呈現方式，拆掉所有的房舍，改以破陋的傢俱、日常的物件，在當時沒有任何舞台設計這麼做。

當《春之祭》的舞者們跳脫舞蹈的傳統形式，將個體的情感透過面部表情呈現的同時，玻濟戈則在舞台地面鋪上了一層泥土。男舞者赤裸上身、著黑色西裝褲，女舞者著薄紗連身裙，隱約透出身形。他們因舞動揮汗而使衣服黏附在皮膚，他們舞在泥土之上，身體、皮膚、臉都沾上了泥。這樣的舞台運用非常簡單的元素，卻產生相當獨特的意境，是身體與土地之間旺盛的力量與動力學。

早年的烏帕塔舞蹈劇場創建了殊異的類別——從純粹的舞碼到舞蹈歌劇、再到輕歌劇，然後再形成後來的舞蹈劇場。在這樣的漸進變化中，舞台場景與服裝是隨之躍進的。起初，現代舞的類型的界線尚未被跨越，傳統綁架了時下所有的舞碼。碧娜‧鮑許與玻濟戈為舞蹈劇場的表型注入最強的血脈，在玻濟戈創造的舞台上，發展出一個個的故事。

相對於鮑許的「由內而外」哲學，玻濟戈採取與之截然相反、互補的態度——由外而內。他透過外顯的舞台呈現帶領觀眾走進作品的思想內核。

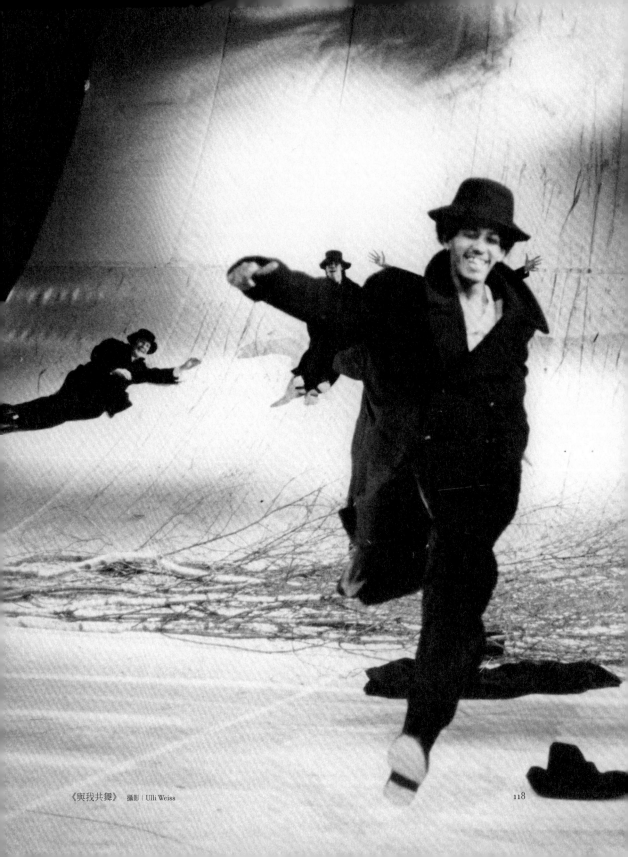

《與我共舞》 攝影｜Ulli Weiss

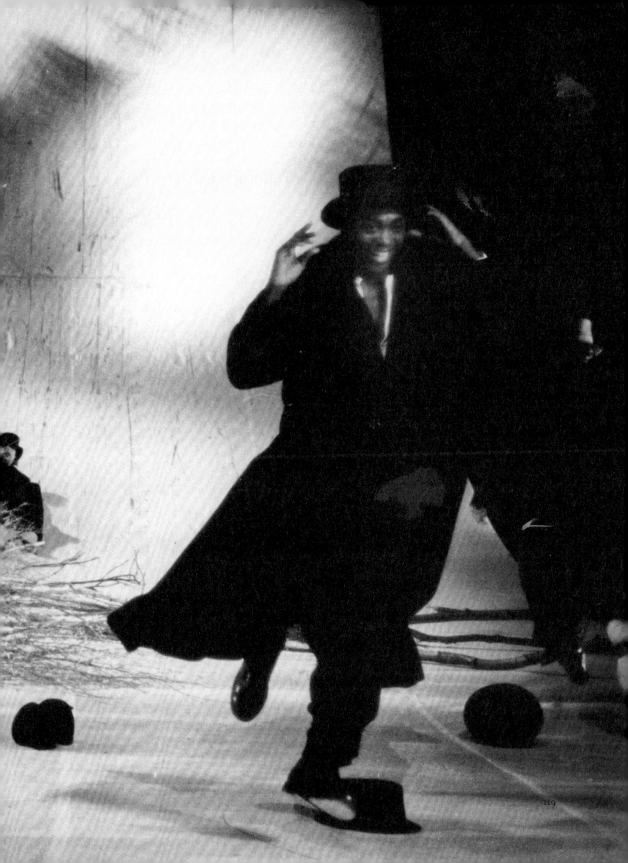

人們在舞台上所看見的，不過是他自我想像的投射物

幾乎很少有人能像玻濟戈那樣能夠精準地掌握一門藝術，在眞實與想像的世界中維持絕對的平衡。他在從事舞台與服裝設計的第一年，便決定性地創造了「舞蹈劇場」的形象，如鑄模般，爲舞蹈劇場刻畫出獨特的面貌。

他的草圖是革命性的，他以外顯的實體呈現使觸動舞蹈劇場內涵精神更加激烈，而不受約束。他開拓了一個非凡寬廣與直率的視野，使得看來密閉的空間失去了疆界。

玻濟戈的舞台空間從不讓人一眼看穿。有時人們在其中反而感到迷亂。他提供了一個超乎我們想像的空間，跨越了自我與他者的界線，讓我們去發現、去挖掘，去尋找更多的人生經驗。他絕決地放棄過去的房舍構造作爲舞台，卻提供了一個人們想像不到的視野。人們在劇院中，看到的舞台並不僅只是一個空間。它能夠拋卻束縛與限制，使人透過實體的視覺感到迷魅。它展演我們所熟悉的事物。劇場的舞台空間可以挑戰觀衆，使他們錯亂、激惱、躁動、驚慌失措。玻濟戈說：「人們在舞台上所看見的，不過是他自我想像的投射物。」

一個空間，一種態度，在寫實與自然之間

1977年，《藍鬍子》。蒙太奇拼貼的形式編舞，肢體情緒殘酷而暴力，兩性之間溝通無以為繼，煩躁混亂。玻濟戈以一間灰白的廚房，與地面上鋪陳的秋日枯葉，冰冷殘酷卻又自然地表現。1979年，《詠嘆調》。舞台是一片汪洋如荒漠，日常生活傢俱擺設其上，舞者們穿著華麗的晚宴服裝。這樣的對照引人注目，是介於現實與幻想的日常生活排列組合。在綿密的迷惘與紛亂之中，所有熟悉的日常元素以全新且不尋常的方式組合起來，如詩一般地與觀眾一同陷溺於幻象。他以全然開放的姿態向觀眾提出邀約，透過習以為常的一切誘引我們投入想像界的陷阱。

鮑許曾說：「不要想將自身從日常生活中區別開來。」在舞台上，我們可以很快地從某些地方發現烏帕塔舞蹈劇場的識別碼——日常衣物、西裝、襯衫、褲子、歡慶的晚宴服裝，或者輕便的假日休閒服。這些舞台服裝決定了作品的基礎溫度。然而玻濟戈絕不會讓服裝成為使劇場風格化的物件，美學對於玻濟戈而言並不擺在第一位。他讓舞者穿著的，是一種強大的，無所拘束。

《蕾娜移民去》，一封信吹散在風中，男人的背長了天使翅膀，冰山。《藍鬍子》，一隻鳥在樹葉間翻飛，滿地枯葉。《詠嘆調》，一隻在水中沉默、孤寂的河馬。《貞潔傳說》，一隻鱷魚，紅色的指甲，愛的吞噬與欲的危險。《與我共舞》，巨大的樹枝無葉，散落在地。一些物件，使人產生詩意的聯想，而動物，則再現了自然——實體的自然以及人類本質上存於內心的自然。不同於人類，動物與這個世界是合為一體的，人類世界的痛苦、希望與慾望，對安靜的牠們而言是遙遠的。牠們對這個世界既不提問也不擔心，也沒有什麼可以將牠們驅逐。

《他牽著她的手，帶領她入城堡，其他人跟隨在後》，現代的傢俱、破陋的室內、凌亂的沙發與滿地碎物。《穆勒咖啡館》，一只白色的旋轉門，舞者擺盪在寂然的桌

椅之間,孤單、陌生、無法溝通,卻又希望找到另一人共舞。《交際場》,舞廳,白牆,一座鋼琴與一排椅子,妓女進行交易。舞台上的一切,空間、服裝、物件、在在都像是一種尋索的過程。玻濟戈的舞台不是稍縱即逝的暫時與倏忽,他提供了舞者與觀衆一個可以進入的存在性時空。

那是一種態度,關於玻濟戈的舞台空間。他的態度與鮑許的思索疊合,在每部作品中,總有奇異的拼貼精準鑲嵌,與戲劇內涵,以及聲響藝術合鳴。

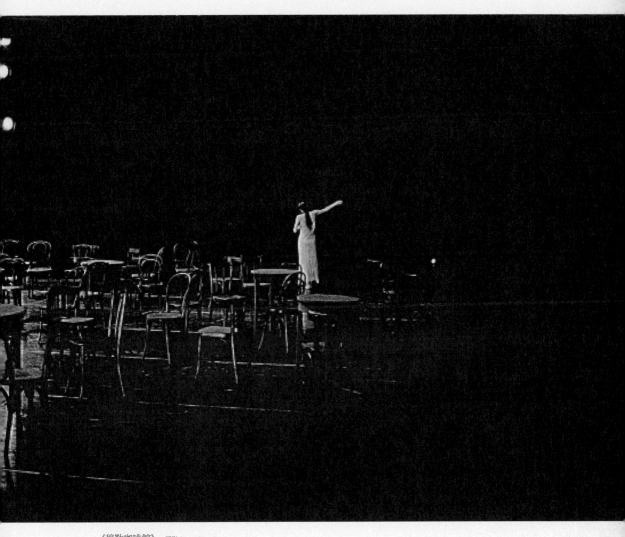

《穆勒咖啡館》 攝影│Jan Minarik

他與碧娜‧鮑許一起創造了舞蹈劇場的美學革命　　　　123

一九八〇

1980是重要的一年。那年誕生了一部作品——《一九八〇：一齣碧娜·鮑許的舞作》，是玻濟戈的最後一部，並且只參與了一半。因爲他的病，與死。

由於罹患白血病，玻濟戈在病榻中仍爲《一九八〇：一齣碧娜·鮑許的舞作》創作。後來的舞台設計師彼得·帕布斯延續玻濟戈的原創概念，爲這齣劇的舞台設計製作。此後烏帕塔舞蹈劇場正式進入另一個階段。

玻濟戈病逝於1980年1月，享年三十五歲。1981年9月，鮑許的兒子出生，以羅夫爲名——羅夫·所羅門 (註3) ——用以紀念玻濟戈。

玻濟戈不只是藝術創作的協同合作者，更是鮑許長年共同生活著的戀人。在鮑許的舞蹈劇場尚未全盤被承認的時刻，他是與鮑許一同思索、激盪的概念發明者。是他陪著鮑許在恐懼的黑暗隧道中行走，陪著她一起跨越美學的界線。

儘管鮑許不斷嘗試跨越自我的界線，要做出與以往不同的創作。玻濟戈，這個淹沒在世界觀衆掌聲中的名字，必定寂靜且深刻地銘印在鮑許的心中，以及絢爛的烏帕塔舞蹈劇場歷史的源頭。

羅夫‧玻濟戈｜1944-1980

1944	7月29日生於波蘭西部
1945	父親逝世
	隨母親遷至德國戴特蒙（Detmold）
	中學後移民至荷蘭
1963	先後在戴特蒙與荷蘭兩地擔任設計實習
1963-1966	在阿姆斯特丹與巴黎學習繪畫
1967-1972	在埃森市立福克旺學院主修版畫與設計
1970	開始與鮑許共同生活
1974-1980	擔任烏帕塔舞蹈劇場的舞台與服裝設計
1980	1月27日因白血病逝於埃森

註

1　《貞節傳說》在1979年底於烏帕塔首演。

2　《奧菲斯與尤麗狄》是「舞蹈歌劇」（dance-opera），《春之祭》是芭蕾舞劇搭配史特拉文斯基的作曲，《七宗罪》則是科特‧威爾在1933年與布萊希特合寫的芭蕾舞劇。

3　1980年的七、八月間，碧娜‧鮑許帶著三部作品到南美巡演，在智利認識了詩人暨大學教授羅納‧凱，隔年他們的兒子出生。至今他們仍生活在一起。

像在霧中尋索
專訪烏帕塔舞團舞台設計彼得‧帕布斯
採訪◎古名伸　翻譯整理◎林亞婷

在羅夫‧玻濟戈過世後，
彼得‧帕布斯開始與鮑許‧鮑許合作，
迄今超過四分之一世紀，成為鮑許舞作密切的搭檔。
1997年隨同鮑許訪台，
與台灣舞蹈家古名伸的對談，
關於舞台、關於舞蹈的種種關係。

從服裝設計到舞台設計

Q：鮑許的作品中，舞台設計佔很重要的地位，因此我們對你的設計很好奇。可否請
　　你介紹一下自己。

　　我是過了三十歲以後才進入劇場這一行，當時我是從作設計助理開始。幸運的
是，我遇到德國劇場界最重要的人物之一，彼得‧札牒。他成了我劇場界的父親。那
時我什麼都不懂，只是覺得工作很好玩，雖然札牒要求很嚴格。在與他工作五年後，
我選擇成為一名自由工作者。

Q：你是何時認識碧娜‧鮑許的呢？

　　有一次，札牒邀我到烏帕塔看一位很有才華的編舞家排舞，那就是鮑許，當時她
在排練《春之祭》。後來札牒請鮑許到位於波鴻的劇場導一齣戲，那是我們第二次見
面，我們聊得很愉快，但沒談到工作的事，因為那時已經有人幫她設計舞台了。直到
1980年(羅夫去世之後)，我們才合作，當時的作品就叫做《一九八〇：一齣碧娜‧鮑
許的舞作》。自此後就成了密切的搭檔。

不作純裝飾性的設計

Q： 鮑許的舞作有些舞台設計很抽象，有些很寫實。你們的合作模式是什麼？

我們的工作沒有固定的模式，每次的創作過程都有如在霧中迫切的尋索。不過因為我們認識十六年了，建立了密切的工作方式，自然會有良好的默契。此外，由於我是個自由設計者，也為戲劇、歌劇、電影作設計。這些不同領域的工作方式，使我學到很多。

我喜歡和鮑許工作，是因為她要求很嚴格，對純裝飾性的設計很敏感。在歌劇或戲劇裡很喜歡「美美」的設計，演員喜歡躲在它後面，長久下來，設計者很可能被寵壞。但鮑許絕不用純裝飾性的設計，因此，我才可以嘗試不同的設計方式。

我們的創作過程很互動，例如在《山上傳來一聲吶喊》中，舞台上全鋪滿暗色泥土，很荒謬！但是後來我們以此為基礎，發展了很多意象，甚至成了我們最美的作品之一，有煙、霧、還有人帶進三、四十株聖誕樹，整個芳香傳送出來，棒極了！

在劇場推倒一面牆

Q： 我在紐約看過《帕勒摩，帕勒摩》，當幕起時，完全不知面前的一大片是什麼。是牆？是畫？然後，它開始產生細微的顫動、傾斜、突然間的坍塌，那聲音、煙霧、廢墟，簡直就像要把劇場炸毀似的……整個意象太壯觀了！

像《帕勒摩，帕勒摩》這種設計，可以在戲劇或歌劇中使用，但巡迴時，就產生很多問題，因為它造成很多灰塵；當年我們在烏帕塔劇場演完之後，場內因為留下太多灰塵，第二天的演出甚至被迫取消！因為它是一面六、七噸重的牆，非常、非常、非常危險，我必須讓舞者們知道舞台一搭起，就絕不准在開演前上台。

Q：劇場方面因此禁止你們再登台？

不不。但這說明了我在工作上的自由度及困難度，當然還有刺激感！以此牆為例，我們認為如果只讓它在台上呈現，似乎太單調了。所以我想讓它倒塌。但鮑許不想要那種保麗龍所製造的聲音，我也不要，我要的是一面真牆的倒塌！於是，我就必須去實現這個想法！

為此，我到處尋找可用的材料。好不容易，在烏帕塔北方的小鎮的建材工廠找到一種用水泥與炭灰混合做成的特殊空心磚（cinderblock）。我請他們特別調製一批較堅固的磚，讓牆倒塌後還會保持一部份的磚是完整、沒破的。這種情況，可能全世界的劇場工作者都會覺得我瘋了，但我仍必須去克服一切。

就在一切都準備好，磚塊也運到劇場後，全體技術人員，包括劇場聯盟代表和市政府的安全人員，全部站出來反對。好不容易說服他們，當首演時刻到來，牆倒塌的那一刹那，我的心臟幾乎快停止跳動！實在太興奮了！只有和鮑許合作才有這些可能性。

沒有「不可能的任務」

Q：我想這是為什麼你們如此傑出，因為有一批編舞者、設計者及舞者願意盡一切可能去嘗試。團裡的許多舞者，都和鮑許工作了十年以上，他們不但熱愛這份工作，也彼此激勵，彼此成長。

我非常佩服這些舞者，他們在舞蹈界是少有的，可惜重視他們的人太少了。舉例來說，當他們開始為新作排練時，會有兩、三個月的時間生活在一種完全為他們設計的地板上。但當舞台設計完成時，幸運的話──可能是開演前三天，甚至首演當天──他們必須在最短的時間內去適應，可能地上都是破碎的磚塊，如《帕勒摩，帕勒

彼得·帕布斯　攝影│許斌

摩》，但舞者們從不抱怨、從不認爲有什麼是不可爲的。

Q： 或許這會帶來一種新鮮感，讓舞者的潛力得到更大的發揮。

這是舞團的另一特質：信任感。舞者們從不認爲我這個舞台設計者會只顧及個人的利益，而妨礙到他們的表現。有一次BBC電台訪問資深舞者茱麗·薩納漢，她提到跳《春之祭》的第一次經驗。此舞作的台上鋪滿土，很多舞者的第一反應可能是怕弄髒，但她卻談到自己如何享受：「能聞到土壤的芳香，又將土放入口中，品嚐它的味道，棒極了！」這實在很特別。

協力與耐心的劇場工作

Q： 作為一名舞台設計，你的主要考量是什麼？

劇場是一個很複雜的藝術形式，需要靠很多有才華的人一起努力完成。但唯有關心、尊重演出者，才是正確的，因爲他們是最後演出成敗的關鍵。例如，當設計歌劇時，你一定要考慮到音效方面：是否有某段的詠歎調、或對唱特別難唱？要如何去協助、彌補演出者？此外，能保持一種「未知」的境界很重要，因爲如此才會繼續研究、尋找，而不是用第一個想到的結論。

和鮑許工作有一點很特別。開始時，什麼都沒有；沒有主題、沒有標題，鮑許不會告訴你，因爲她自己也還不知道。我只能多看彩排，以了解大致的方向，之後，嘗試提出三、四種模型。如果仍無法確認，就儘量延後作決定的時間，直到首演前三、五個禮拜。

等到下決定，就是我不眠不休的時候了。我可能花兩個禮拜在工作室催趕進度，等模型做出來，再和技術人員開會。他們通常會說不可能做到，因爲時間太趕，我就

《帕勒摩，帕勒摩》 攝影 | Maarten Vanden Abeele

必須和他們奮鬥。這實在很令人精神分裂，因為一方面我必須扮演一個敏銳的藝術家，另一方面又要像一個工地的工頭，應付強悍的工人。

設計選定後，鮑許就會從新的角度去看舞作。她會將設計模型的照片放在桌上排練，與舞者創造出不同的意象。整個創作的過程就像經歷一場冒險記，嘗試各種想法，觀察演員的發展……這種過程使我學習到不必太早下定論的工作方式。

Q：就像在霧中行走？

對，而且有時也不錯，因為可能會遇上貴人！

（原載於《PAR表演藝術》雜誌第五十一期 1997.02）

鮑許與帕布斯在《只有你》的彩排　攝影｜Maarten Vanden Abeele

她終給舞者最大的自由
前烏帕塔舞團舞者克麗絲黛兒·吉爾波眼中的鮑許

對談◎克麗絲黛兒·吉爾波（Chrystel Guillebeaud）與吳俊憲　　翻譯整理◎張懿文

碧娜·鮑許說：「我在乎的是人為何而動，而不是如何動。」
這句話，曾在舞團工作長達五年的前烏帕塔舞蹈劇場法國籍舞者，
克麗絲黛兒·吉爾波感受良深，
透過她的觀察，我們得以一窺在作品之外的鮑許：
如何耐心等待團員釋放自我；如何思索、創發新作；
對完美無窮盡的追尋；與團員親如家人的互動……。

永不放棄追求完美

Q：妳在鮑許的舞團長達五年，在妳的觀察中，鮑許是如何構思舞作？

　　鮑許在創作時，會不斷的提出各種問題，但這些問題的回答，只有少部份會被用在舞作之中。有時她會挑選其中一段比較詳細的回答，將其餘的回應串聯在一起，產生一個完全不同的場景，讓作品慢慢成形。她的桌子上總是佈滿了各式各樣的小紙條，這些筆記就像是一個個元素，鮑許把這些元素如拼圖般拼在一起，並賦予意義，舞者必須清楚自己在舞作裡被賦予的意義。

　　鮑許始終給舞者最大的自由，舞者們近來擁有更大的空間去發揮作品中場景與場景之間的連結關係與意義。我第一次與鮑許創作時，還處在很焦慮的狀態，非常擔心自己的即興無法達到其他舞者的程度，也找不到與他們的片段得以呼應的橋樑。但是像多彌尼克·梅希這樣的資深舞者就很不簡單，他總是可以快速的做出適當的判斷，讓舞台的場景瞬間就有了意義，雖然有時和鮑許原先所設想的未必一致！但是鮑許對於這種因緣巧合的接受度很高。最有名的例子，就是當時因為在排演《班德琴》的時間拉長，而劇場趕著準備即將上演的華格納歌劇而必須拆台，結果鮑許竟然就將這清

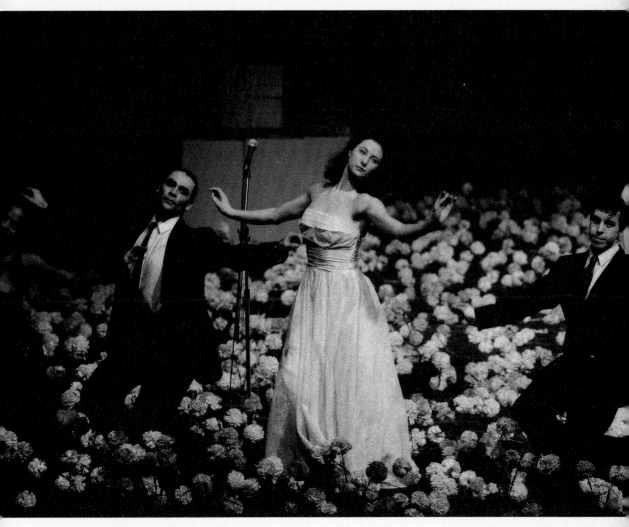

克麗絲黛兒‧吉爾波（中）　攝影｜許斌

她終給舞者最大的自由

空的場景運用到正式的演出當中，效果非凡。

　　對鮑許的創作來說，直到開演前一刻舞台技術人員才完成舞台裝置，或是在首演前作品都還呈現未完成狀態，都是可能的事。有時，在一天的排練結束後，會發現作品從頭到尾全部改變，可能是順序更改、增添場景、或是把場景移除等等……。作品名稱經常還要等到首演後幾個月才確定，但是這些事後的更改，常常還是沒辦法達到鮑許想要的最佳效果。鮑許她永遠不會放棄追求完美。

　　就我所知，烏帕塔舞蹈劇場大概是所有舞團中，同一段時間上演最多定幕劇的團體，我們可以不太需要事前排練，明天就跳《帕勒摩，帕勒摩》或是《熱情馬祖卡》，因為在每一位舞者的身體和記憶裡，都同時充滿參與舊作的回憶，即使已經經歷了一段時間。鮑許總是希望透過每年的巡迴演出，維持舊作品的生命力。當我1995年進入舞團的時候，我在一年之內學會了超過14支舞，而這還不到當年演出所有舞碼的總數！舞團之所以必須經常出國表演，是因為單靠烏帕塔這個小城市的機會是無法演出這麼多場次的。

不只是舞者

Q： 鮑許怎麼跟舞者工作？她想追尋的是什麼？

　　鮑許透過她的舞者來尋找一些東西，她非常偏好害羞和敏感的質地，同時她也非常有耐心。當一個新舞者進入舞團，她會讓舞者找到自己的平衡和認同，這是必須透過將個人的恐懼泯除和對彼此的信任才能做到的。當每個舞者都能將內在很私密的部份誠實表露出來時，才能將舞團帶入一個良好的氛圍之中，鮑許總是很尊重每位舞者的坦白，而這往往需要很長的時間去適應，才能將恐懼和壓抑釋放出來，舞者間的互動也會影響彼此至鉅。

鮑許也對即興很感興趣，我剛到舞團時，非常興奮能和舞團的大明星多彌尼克‧梅希、娜莎瑞‧潘納迪羅、與茱麗‧薩納漢等人合作。當我感受到舞團中那種友善的氣氛，我就越能放開自己，所有的事情就能很順利地進行。鮑許允許年輕的舞者漸漸綻放、發掘自己，舞者們總是可以自由的發展她們的舞蹈語彙，並藉此越來越了解自己。我相信舞者離開鮑許之後，只能自己創作了，因為很難再適應一般舞團的工作模式。她總是讓舞者相信並且發展自己的能力，反省社會周遭的情境；譬如鮑許對不同文化的關心，也刺激我在這方面的興趣。在我經歷了長年尋找能合作的編舞家之後，我逐漸明白，鮑許的魅力在於她總是那麼尊重每一個人，不只把我們當成舞者，而是把我們當成「人」。

　　鮑許非常愛護她的舞者，她就像一個母親般對舞者們呵護備至。此外，她對每個人的獨特性都小心看待，會以不同的方式來和舞者們互動，這種長時間的密集工作方式使得我們成為一個大家庭。在舞團裡，每位舞者的特質、個性與能力都會是舞作的一部份，所以我們不會像其他舞團一樣，出現意見完全一致的情況；當然，偶爾會發生有舞者生病而必須代替上場的情況，這時候對我而言，就必須進入一個徹底不同的世界，並且嘗試把自己轉換到這樣的角色情境中，非常有趣。

將舞蹈劇場的內涵發展到極致的楊‧敏納利克

Q：團裡有許多舞者，都和鮑許工作了十年以上，對鮑許的舞蹈表現有著不可磨滅的影響。可以請你談談對鮑許舞團中早期資深舞者楊‧敏納利克的印象嗎？

　　楊‧敏納利克在鮑許還沒來烏帕塔舞團時，就已經在烏帕塔舞蹈劇場的前身，烏帕塔芭蕾舞團了，他不僅是舞團的主要舞者，同時也為鮑許的舞蹈創作提供建議，直到幾年前他退休為止。楊他有股奇特且神秘的特質，他可以在看似平衡、和諧的舞作

中，製造出某種對比或反差的效果。在鮑許的《春之祭》、《藍鬍子》、《穆勒咖啡館》、《康乃馨》、《帕勒摩，帕勒摩》、與《熱情馬祖卡》(他與舞團合作的最後一支新舞)中，他扮演了令人懼怕的角色，代表了乖僻、殘酷的虐待者。

　　在楊的身上有種超現實主義式的精神錯亂，和像孩子般未經事故的天眞與幽默。我曾經觀看過他學習吹奏小號，他吹得相當糟，但仍竭盡所能的試著讓這個樂器發出合適的聲音；他也經常以阻撓或挑釁的方法，讓一切不過於安逸與一成不變。楊私底下就是這麼一個讓人喜愛又淘氣的角色。然而，他戲劇性的外型和個性使他的表演力度令人屛息。他的離開，深深地改變了舞蹈劇場的生態景致，也造成難以彌補的損失。就我個人而言，我想念他鬼靈精怪的風采，與創作新作時令人難忘的幽默感。

Q：的確，資深舞者離去，是舞團的一大損失，對於這些資深舞者，舞團有任何的規劃嗎？

　　和其他舞團不同，在鮑許的舞團裡不論年齡大小，每個人都可以擁有自己的位置。在烏帕塔舞團總是有許多的彈性，即便舞者的身體能量沒辦法跟上，舞台上的經驗仍舊會一直成長，而身體的理解力也會進步。

　　烏帕塔舞團的舞者可以自由選擇要退休或是做其他的事，鮑許並不會強迫任何人。而且也有許多很不錯的方式可以讓舞者選擇離開舞台但仍保持與舞團合作的關係，譬如像喬安‧恩迪寇、瑪露‧艾拉朵、與多彌尼克‧梅希擔任排練助理，在巴黎歌劇院指導《春之祭》或其他鮑許的舞作。

　　在舞團中，時間似乎不曾流逝，不過，即使這樣讓人感到安心又舒適，但對我而言，這是很危險的，因爲我仍然希望能擁有多一點不同的經驗，隨時挑戰自己。幾年下來，舞團緊湊的工作節奏讓我身心疲憊，不得不在2000年夏天離開。這是一個很難也很痛的決定，但我覺得是我該離開去嘗試創作我自己的作品的時候了。

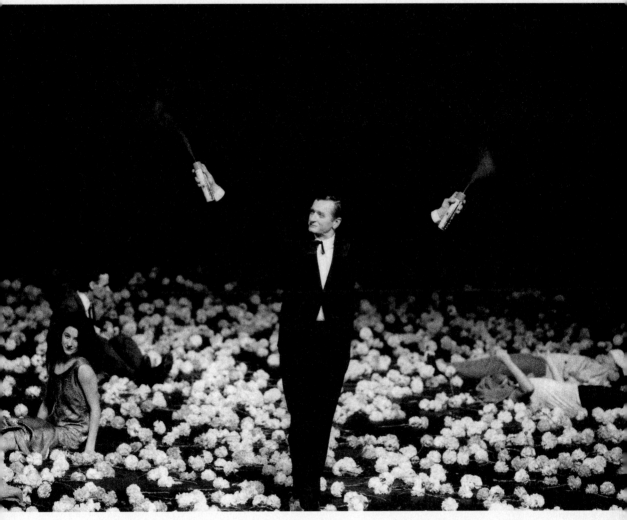

舞團資深舞者楊·敏納利克（中）常在看似平衡、和諧的舞作中，製造出某種對比或反差的效果。　攝影｜許斌

她終給舞者最大的自由

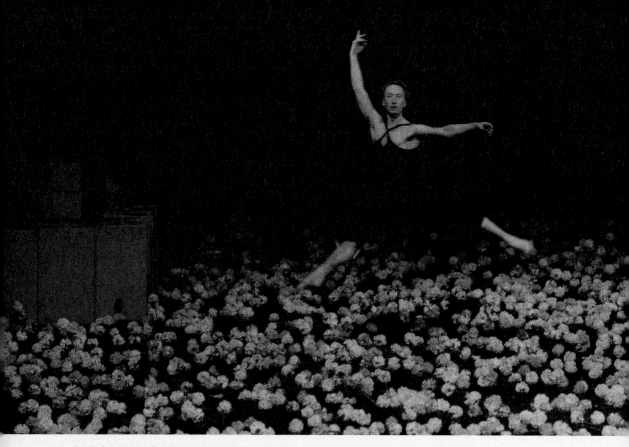

資深舞者多彌尼克‧梅希總是可以快速的做出適當的判斷，讓舞台的場景瞬間就有了意義。　攝影｜許斌

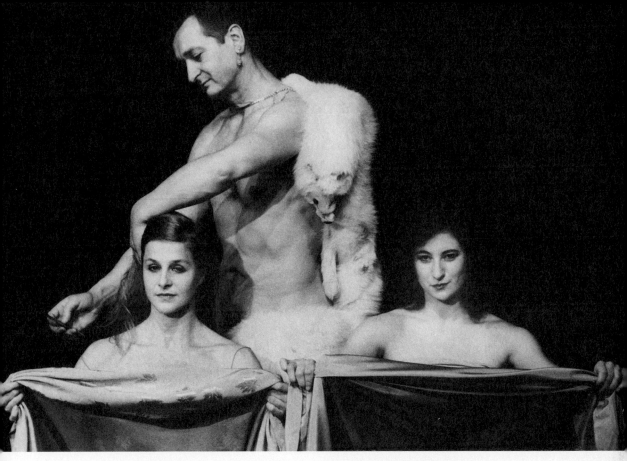

《只有你》克麗絲黛兒‧吉爾波（右）、楊‧敏納利克（中）與芭芭拉‧漢佩爾（Barbara Hampel）（左）。

攝影｜Uwe Stratmann

她本來就像首歌！
我與鮑許的音緣情

文◎梁小衛（Priscilla）

1996年的秋天，
碧娜·鮑許舞團浩浩蕩蕩的來到香港排練一整個月，
為的是香港藝術節1997回歸年委約的新作品《拭窗者》。
舞團每天從早上到傍晚都在文化中心工作，
而且謝絕參觀，讓我們滿帶好奇和期待。
每晚，香港藝術節都為鮑許安排與不同的香港藝術家踫面，
一則是讓藝術家們把香港的多種面貌呈現給鮑許看，從中引發她的靈感。
另一個原因，是鮑許想要尋找合適的人參與這個作品。

〈月光光〉開啟音樂緣

　　那是我第一個離開香港藝術節工作崗位、全身心投入演出的年頭。我被邀請到一個飯局和鮑許見面，她溫柔和謙虛，沒有一般德國人的緊繃與拘謹。我向來覺得德文的旋律性很弱，但她說起來卻婉約動人，熱切的眼神附在平靜的身軀上，有著強烈的矛盾感。好一個非凡的大師。跟鮑許的緣份，就在吃吃喝喝閒聊中開始了。

　　作品完成後，我看了兩、三遍，看得冷汗淋漓。就只不過是短短一個月的香港生活，她看到了連我們都沒注意的：那種潛藏在香港人心底的殖民地情意結。以她一貫的風格，音樂是多樣化的，大部份是她偏愛的南美和歐洲風味濃烈的音樂，其中，只用了香港家喻戶曉的〈獅子山下〉，還有幾首中國音樂而已。可惜的是，她並沒有找著合適的香港藝術家參與。

　　看完了第二遍《拭窗者》的那個晚上，朋友邀約我們和鮑許及舞團的一些人，到

他家吃另一個朋友做的四川菜，還記得每個人被辣到怪叫的樣子。麻辣的一頓飯後，朋友熱烘烘的嚷著要看餘興節目，有人吹奏了小號，有人唱起了中國藝術歌曲，我待到酒過三巡才有興緻唱了一首、我從少就最愛的廣東搖籃曲〈月光光〉，最後一個音還沒唱完，鮑許就跑到我身邊抱著我，問我爲甚麼沒有在最初的時候唱給她聽，這就是她想要放在作品裡的情懷。十年的光境，我們相擁的一幀照片，一直安靜的掛在家中客廳的牆上，見證了我們錯過1997年合作的機會，卻沒想到，2001年，她給巴西做的作品《水》中，我的聲音出現了。

《交際場》 攝影｜許斌

《水》漾人聲線條

　　那是緣起於1998年，偶然和台灣音樂人劉季陵及一群朋友錄製了《三橘之戀》。幾年間，輾轉交到鮑許的手上，算是送給她的小小禮物。2001年的母親節，《水》首演的當天，其中一個舞者打來一通長途電話，興奮地告訴我，聽著我的兩首歌曲在跳舞的感覺，我呆呆的聽著他高亢的音調，一邊在想像那些畫面和音樂。雖然《三橘之戀》有著強烈的歐洲風味，我卻從來沒有想過她會用上。

　　2002年的6月，我坐在巴黎市立劇院的觀眾席上，看到全個舞台投影著，由直昇機快速飛馳拍下的熱帶雨林和河流，鮑許選上了輕快和調皮的〈操場〉，還把結尾我們保留的笑聲延長了，任長髮短小的女舞者，獨自穿插在光影和我的聲音交織出的詭異空間，是一種熱鬧和孤寂的反差。另一首是我跟大提琴的幽幽對話：〈悲傷的光〉，緩慢的節奏加上深沉的旋律，卻是一群男女舞者，踏在密密麻麻樹葉中的輕柔挪動。整個作品中，她也用了許多的巴西和南美音樂，在湧動著內在能量的鼓聲裡，找尋音樂底層的暗暗觸動，滲透出絲絲慵懶的氣味，為我們以為很熟悉的熱情巴西，添加了淡淡的一層憂鬱。

鮑許在舞作《水》中使用作者在《三橘之戀》中聲音演出。提供｜梁小衛

用「音樂」讀鮑許

　　要談鮑許的作品是一件難事，舞團從來就不會公開完整的演出錄影，只能看到製作紀錄片中夾雜的演出片段，又或是，在親身看過他們的演出中，翻出記憶，重新整理，是一件難度極高的事。不過，我向來喜歡看作品也看作者。真正的大師，永遠跟他們的作品很貼近，他們並不需要刻意建立某一種藝術上的風格，其中流露的感情和品味，根本就是作者本人涵養的投射。說真的，我對人的記憶往往比作品強，要討論鮑許的音樂風格，我只能從跟她的交往中找尋線索：她本來就像一首歌！

　　我沒有看過太多鮑許的早期作品，能看到的機會也不多。要不是1998年跑了一趟烏帕塔，去了舞團的廿五週年慶，是很難有機會看到這些舊作的。那瘋狂的一個月裡，他們除了請來世界各地的舞蹈，也有各式各樣的音樂演出；既然舞團是主角，那當然要把舊作一一搬演，同時，還要排練一些新的演出。看到舞者從早跳到晚，心裡由衷的佩服他們的魄力，而那小小的一個城市，被外來的觀眾塞得鬧哄哄的。不過，最令我難忘的，卻是在每個演出結束，鮑許站在舞者中央謝幕的時分：本來已經瘦削的她，因勞累更見憔悴，她卻總是用那誠懇的目光，溫柔的橫掃觀眾，訴說著她對每個來臨者的衷心謝意。

　　1980年代之前的作品中，鮑許彎愛用古典音樂來編舞，不管是巴洛克、古典派、浪漫派或現代派的大師作品，她都能從容的把現代舞和音樂，交織出種種曖昧的融合。其中，還有好幾個作品只純粹的用古典音樂。我看過她1975年的《春之祭》，是史特拉文斯基的經典音樂。我也看過幾個不同版本的同名現代舞，沒有一個能與之相比。全曲粗獷而又濃郁的俄羅斯風格，弦樂營造出韌度非凡的撕裂感，加上令人喘不過氣的節奏，實在給編舞和舞者莫大的挑戰。那一片泥濘的舞台上，舞者們常常以強度極高的群體肢體動作聚集，讓我在整個演出中沒有辦法用同一個姿勢坐上三十

秒，看完了約半個小時的演出，我比舞者還要累，坐在我身旁的鮑許，也就暗暗的偷笑。另一個是1977年的《藍鬍子》，那是匈牙利作曲家巴爾托克的作品，可惜我沒有看到；而1978年的《穆勒咖啡館》，用的全是巴洛克時期普賽爾的歌曲，有看過阿莫多瓦的《悄悄告訴她》的話，多少都能從開場那幾分鐘體會到：清脆的古鍵琴、簡潔亮麗的女聲唱出哀怨的〈讓我哭吧〉，而鮑許和另一個舞者卻閉上眼睛，在滿佈椅子的零亂空間裡，用浮游不自主的身體來哭泣，構成厚重的無助感與疏離感。

80年代初期，鮑許的音樂取材有著明顯的轉變。古典音樂的運用減少了很多，風格偏走南美、西班牙和歐洲色彩濃烈的方向。不難發現鮑許喜愛探戈，舞團就曾請來老師為大家上課，而她也經常把這種阿根廷的舞蹈元素穿插在作品裡，建構出許多場面的張力。

上一回烏帕塔舞團到訪台北，已經是2001年的春天；舞團在台北演出了1978年的作品《交際場》後，立刻到香港演出1998年的《熱情馬祖卡》，我在一星期內看到鮑許兩個相隔二十年的舞作；前者是非常德國風味的音樂，一點點拘謹背後，瀰漫著深沈的德國傷感；而後者，就是以南美熱情風格為主，卻還是沈澱著濃郁的愁思在裡面。

人聲，凸顯人性基本感情層次

鮑許不是一個喜歡說話的人，就算是在排練中，她也只會以簡單的言語跟舞者解說，但我卻很欣賞她每次把人聲放在作品裡的處理手法，那也是一種敏銳的音樂感。印象最深的是，她給美國編的《只有你》裡，那一句 "I'm sorry... I'm so sorry, I'm so so so sorry"，坐在長棒子上的女舞者用好像滿有歉意的語調笑著重覆這句話，讓男舞者漫不經心地把她抬來抬去。在《熱情馬祖卡》中，女舞者拿著拖著長電線的麥克

風，不斷的歎氣聲，變成了自己被男舞者翻來覆去「運送」時的音樂。在《康乃馨》裡面，男舞者一個一個輪流爬上桌面，再無意識地往地上摔下去的同時，一位女演員坐在桌子旁邊歇斯底里的笑聲。沒有任何音樂陪襯，不需要猛烈的動作來顯現，她反而用人聲，突出了人性最基本的感情層次。

對我來說，為人熟悉的鮑許風格永遠是沈鬱而濃郁的，儘管她選用的音樂和歌曲有多熱鬧，儘管中間穿插多少輕鬆戲謔的場面，她也只不過是在諷刺著人生命的無奈，慨歎現代人生活在這樣一個魂不附體的世界。她的作品描繪著人生百態，看得你哭笑不得。而我認識的鮑許，就是一篇華麗動人的樂章。

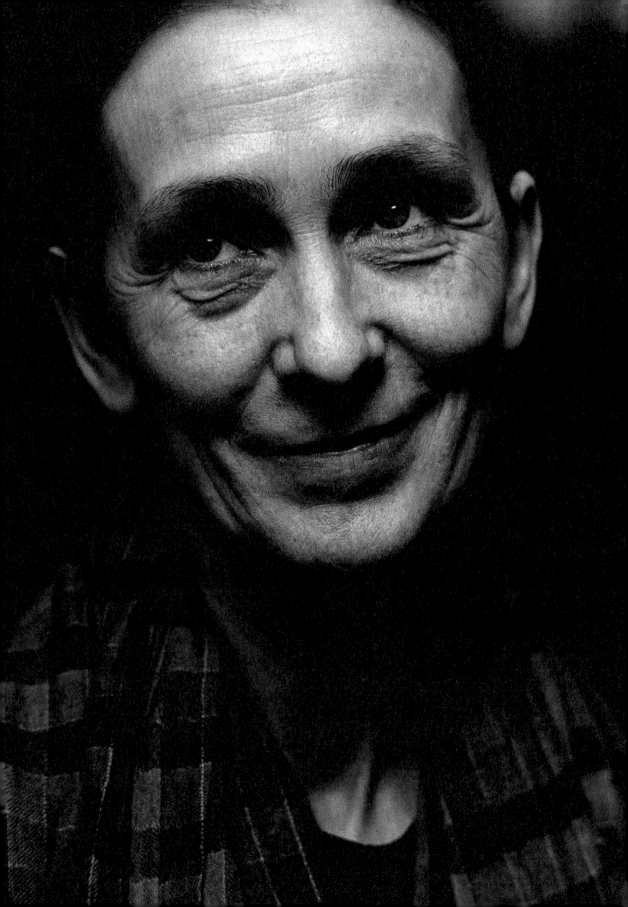

Part Two
碧娜‧鮑許舞蹈在台灣

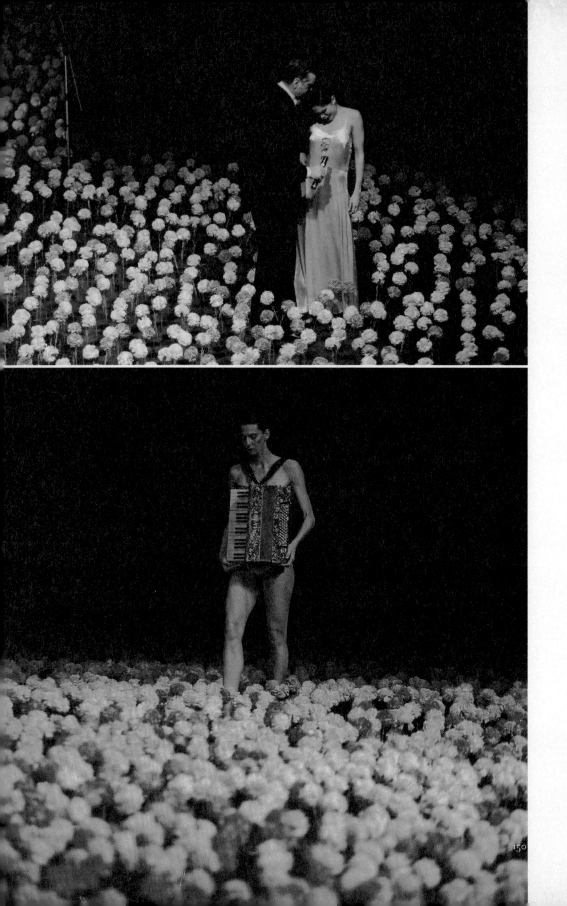

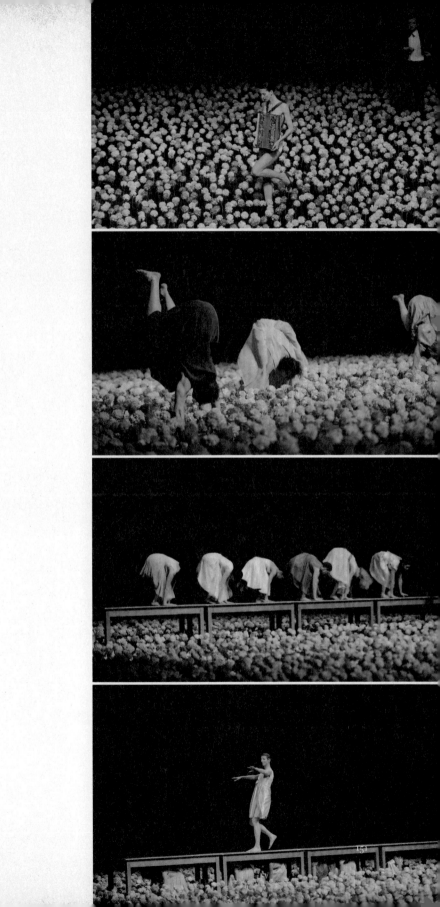

153

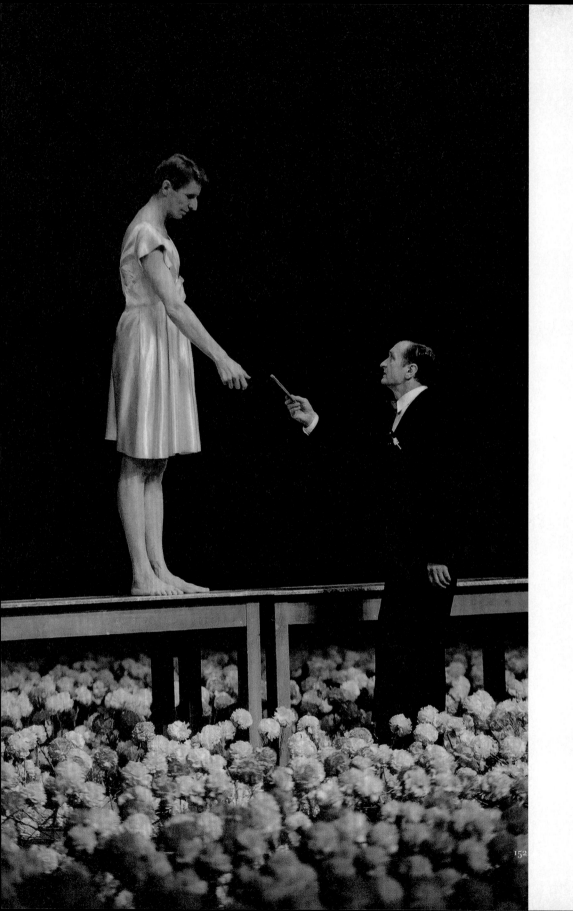

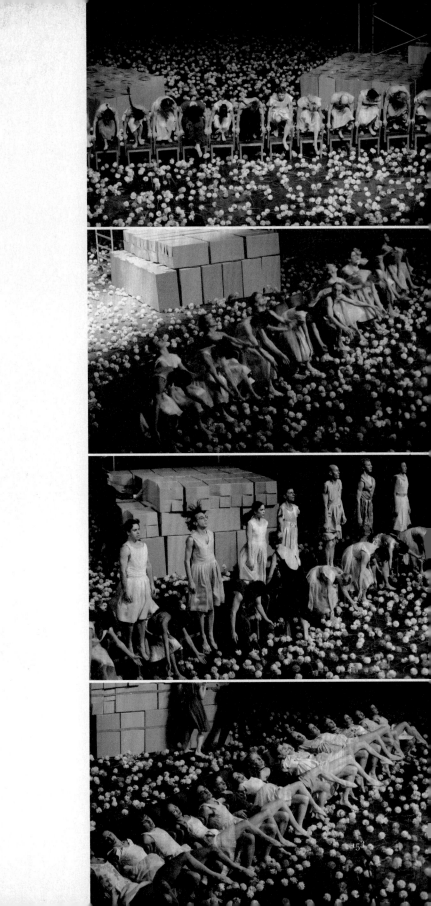

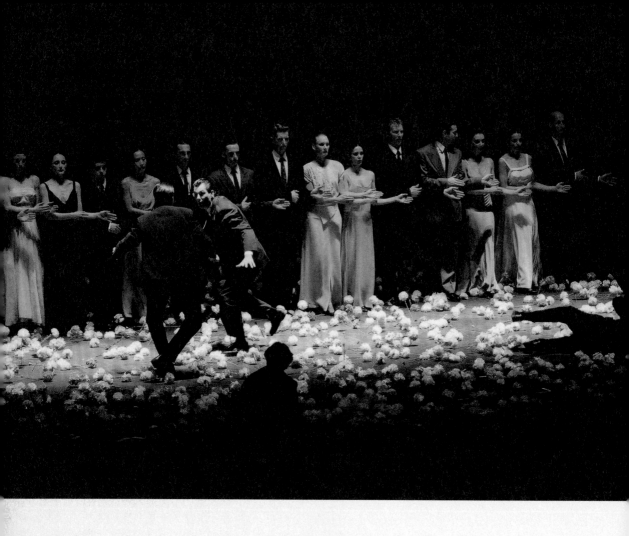

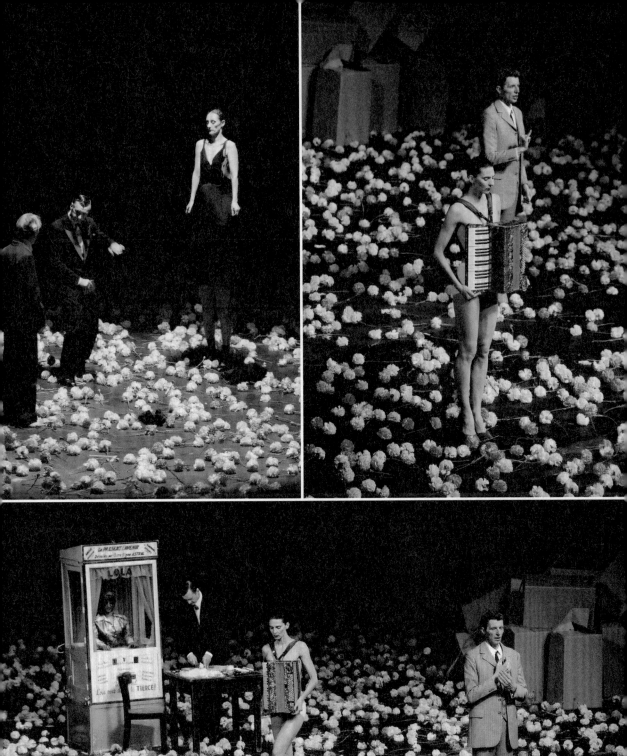
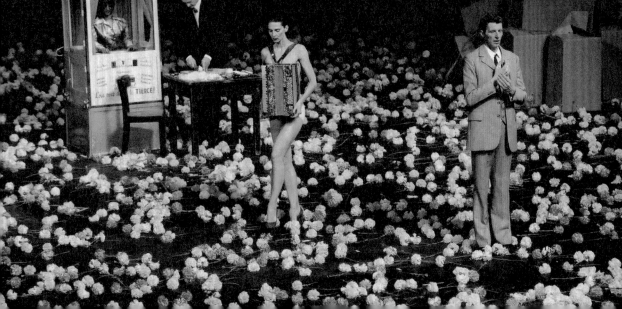

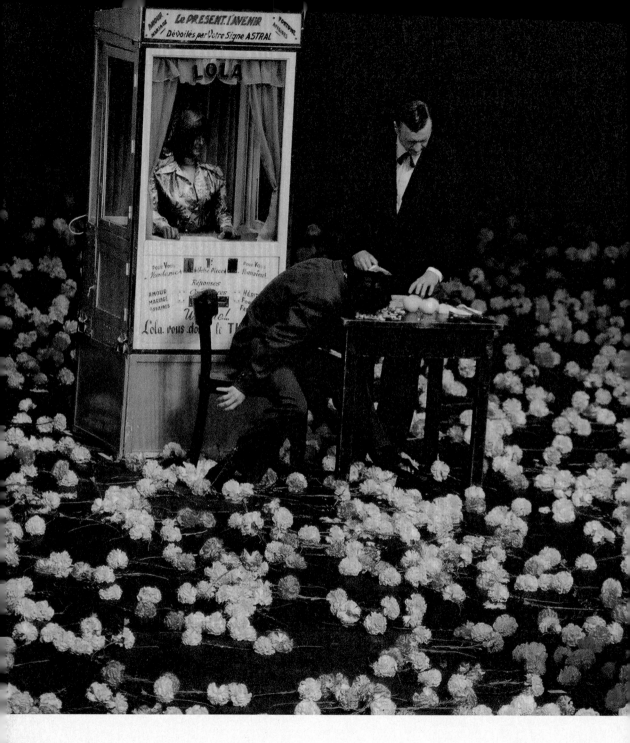

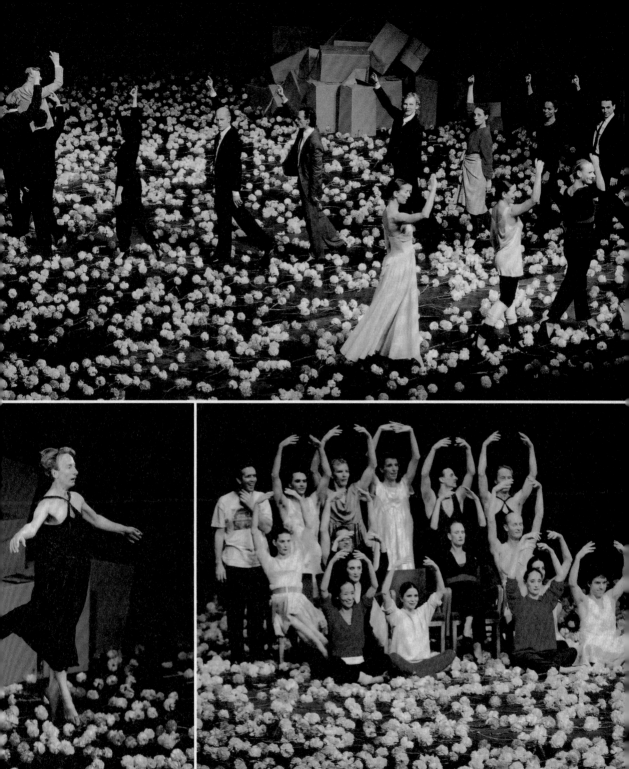

page154-161《康乃馨》台北1997 攝影｜林敬原

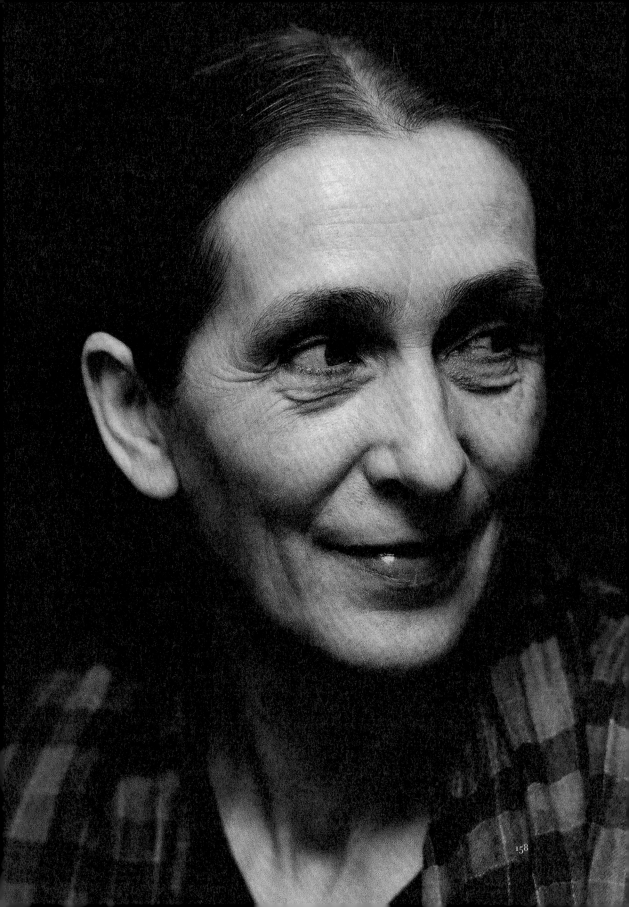

與鮑許共舞
1997年鮑許·鮑許旋風過境台灣
文◎林亞婷

三月十日│接機

　　碧娜·鮑許及其率領的烏帕塔舞蹈劇場首度訪台期間，因我先前在香港已認識了他們，所以在舞團從香港飛抵台灣的當天上午，臨時被安排前往接機，與鮑許、舞台設計彼得·帕布斯，及鮑許的好友艾多士（Tomas Erdos）三人搭乘福華飯店安排的車回台北。

　　鮑許沒來過台灣，沿途上我充當導遊，為他們介紹台灣的藝文環境等等，當鮑許聽我提到台灣也有原住民樂舞時，非常驚訝，興致盎然地詢問在台北這一週能否欣賞到這類表演。我答應幫她問問看「原舞者」舞團。

　　沿路，一旁的杜鵑花吸引了鮑許的眼光。她興奮的表示，在烏帕塔，天氣時常很陰暗，所以看到花海時，整個心情就會開朗許多。不知道台灣路邊就有這麼多色彩鮮豔的花朵！如此一來，他們運來的康乃馨就不足為奇了！原來鮑許來台上演《康乃馨》，還另有用意！

鮑許抵台記者會。　攝影│許斌

三月十一日│記者會與梨園樂舞

下午兩點的記者會上，鮑許因為在香港演出新作期間太累，感染了當地的流行感冒，咳嗽不停，但對媒體記者的問題，她仍耐心地一一詳答。其中有人問關於此次演出的靈感來源時，鮑許以纖細、靜緩的聲音，配合優雅而豐富的手臂作回答說：《康乃馨》中花海的靈感，來自當時在智利看過由牧羊犬圍護的一大片花田……舞作末端由胸前背著手風琴的女子帶領全體舞者做的手勢，是來自美國印地安人的傳統……。

四點左右記者會結束時，由於聯絡不上鮑許想看的「原舞者」，在同事陳品秀的提議下，轉而安排去漢唐樂府看「梨園舞坊」新作《儺人行》的彩排。

到了漢唐樂府，在余承堯的山水畫及中國式傢俱圍繞的氣氛中，我們邊喝中國茶、邊欣賞南管樂舞。約一個鐘頭結束後，鮑許感覺到這種中國的傳統藝術實在很美，聯想到印度舞中的一套手勢（mudra）。同時，鮑許也發現王心心手中抱的琵琶，與中國人的眼形還有些許相似呢！

上 | 在漢唐樂府余承堯的山水畫及中國式像俱圍繞的氣氛中，邊喝中國茶、邊欣賞南管樂舞。　攝影 | 許斌
下 | 欣賞完漢唐樂府精彩的南管演出後，鮑許與大家一起留影。　攝影 | 許斌

與鮑許共舞

三月十二日 | 中文台詞與麻辣火鍋

　　中午鮑許與舞者們在劇院舞台排練《康乃馨》之後，從我們的反應，她發現舞者的中文台詞仍須加強。一方面是因為他們原本在德國找的中文發音是採大陸的用語，再加上舞者們難免夾帶的各國腔調，實在很難懂。因此鮑許希望我們能幫忙糾正。鮑許在轉告我們她的需求時，不只求意思要對，語氣要對，還要考慮節奏感等等，標準之高，使得舞者們一有空就找人練習，增添了不少我們後台工作人員的參與感。另外，邀請國光藝校的學生來協助插上台上近萬朵的康乃馨，也是拉近彼此距離的好方法。

　　晚上十點多的整排結束時，因鮑許與帕布斯對火鍋及辣食的喜好，我帶他們去嚐嚐麻辣火鍋。店裡的擺設非常簡單，而且因為相當晚了，客人也不多，不會太吵，大家吃得十分盡興。

　　在聊到平常工作時，餐廳裡的一個小孩，使鮑許聯想到她自己小時候，父母也經營像這樣的小餐館。每當店裡客人多的時候，鮑許的父母會因無暇照顧而將她交給熟客幫忙抱。真沒想到台灣街頭的麻辣火鍋店，居然喚起鮑許兒時在德國索林根小鎮的童年記憶！

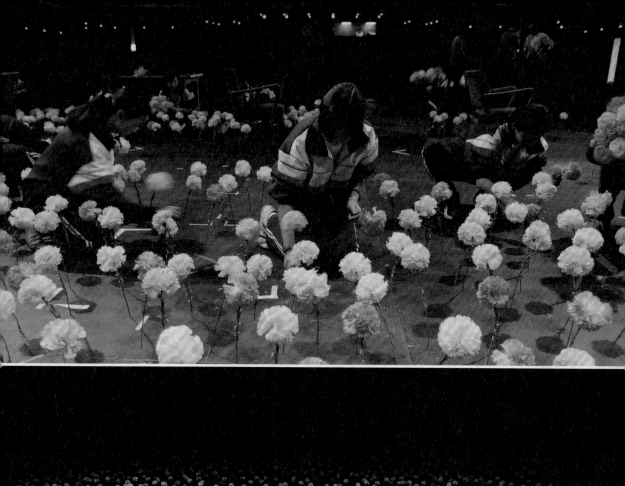

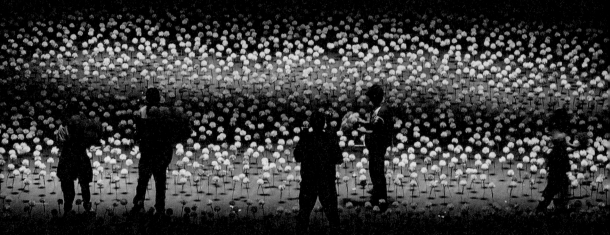

上｜國光藝校的學生們特別來協助插上近萬朵的康乃馨。　攝影｜許斌

下｜燈光投射下的康乃馨花海。　攝影｜許斌

與鮑許共舞

三月十三日│首演中熱情的觀眾

首演當晚，劇院湧入八、九成的觀眾，包括國內舞蹈界、戲劇界、甚至美術界、建築界等名人。大家都聚到劇院，參與這場等候已久的「盛會」。

演出進行中，觀眾反應格外踴躍，時常在高潮時鼓掌，在幽默時大笑，甚至在尾聲時，當男舞者陸茲·福斯特用國語邀請全體觀眾起立，一同隨著他比劃簡單的張手、闔手的四拍手勢時，大家也百分之百地配合，甚至隨後的「春、夏、秋、冬」這套源自印地安人、稍微複雜一點的手勢出現時，觀眾也天真地繼續站著模仿。鮑許後來表示她坐在一樓最後一排看到全體觀眾起立比劃時，非常感動，「《康乃馨》在世界各地演出那麼多場，很少有這麼合作、可愛的觀眾。」

三月十四日│與原舞者共舞的下午

中午，鮑許將檢討、修正舞作的時間縮短，以迎接特地前來劇院芭蕾練習室為他們示範演出的原舞者。

當換上全套原住民服裝的原舞者團員在平珩的解說後開始歌舞時，靠牆坐成一排的鮑許與團員們全神貫注地欣賞他們優美的歌聲及沈穩的舞步。後半段，當原舞者的藝術總監懷劭·法努司開始教鮑許及其團員簡單的一首阿美族宴靈歌謠時，原本忙著用傻瓜相機拍照留下記憶的鮑許也站了起來，加入原舞者的隊伍，兩團的舞者們交錯地連接成一長列，雙手交叉地享受彼此的新友誼。因為鮑許聽說有人由於票價太高而放棄來看《康乃馨》，所以她邀請原住民朋友前往觀賞週六的最後一場演出。

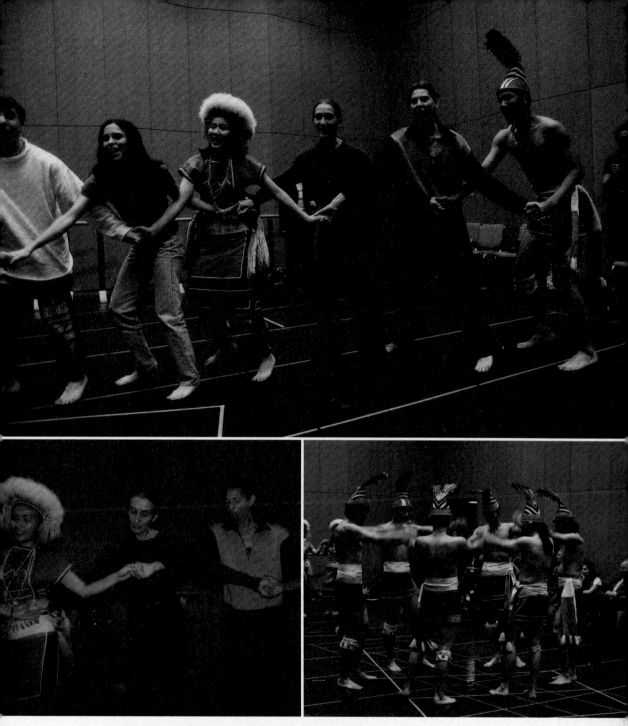

上｜鮑許和團員在原舞者邀請下，和原舞者的舞者們交錯地連接成一長列，雙手交叉地享受彼此的新友誼。攝影｜許斌

左下｜放下相機，鮑許愉快地隨著原舞者跳了起來。 攝影｜許斌

右下｜鮑許與團員們全神貫注地欣賞原舞者優美的歌聲及沈穩的舞步。 攝影｜許斌

三月十五日 | 座談會與別離

由於鮑許十六日一早就要回德國，因此她只能把握下午的座談會前的時間，在古名伸的陪同下，到故宮博物院及順益原住民博物館走走，作個「純觀光客」。

三點，實驗劇場的座談會現場坐滿了「鮑許迷」，他們不斷提出鮑許如何選舞者、選音樂等各種問題，鮑許也和藹地一一答覆，如同在記者會上，只是氣氛更輕鬆。結束時，舞迷們一窩蜂跑去請鮑許簽名留念：節目單、海報、T恤、書包……全都來了。鮑許耐心地簽名，或與舞迷們合照，絲毫沒有不耐。

晚上的最後一場演出，觀眾比前幾天還激動。謝幕時，甚至有一名舞迷衝上台去擁抱鮑許，令劇院的工作人員一時驚慌、不知所措。

這一個禮拜下來，鮑許不斷地謝謝我們陪她吃飯、購物、接送她往返劇院等等。有朋自遠方來，不亦樂乎！

（原載於《PAR表演藝術雜誌》第五十四期 | 1997. 05）

鮑許與團員一起謝幕。　攝影 | 許斌

不完整的作品·完整的鮑許
在台北看《康乃馨》

文◎鴻鴻

在台北看《康乃馨》，感受極端複雜。
碧娜·鮑許雖未親身到過台灣，
但通過種種轉介，
早已「有形」地影響了八〇年代以降台灣的表演走向。

　　雲門《街景》暴烈的現代感性、環墟《被繩子欺騙的慾望》和當代台北劇場實驗室《尋找——》那些不顧死活撲向牆壁的身體、河左岸《兀自照耀著的太陽(第二版)》不斷跌下椅子又爬回去的中產階級……無不在額角上活生生帶著鮑許的印記，而同時又勾起了那個年代裡埋在體內何其真實的情感和慾望。

　　在這「重逢」的機緣底下，種種似曾相似之處只須滿心歡喜的道一聲「別來無恙？」即可存而不論，只探究一兩點印象格外深刻的「殊色」。

《康乃馨》的主題與形式

　　在主題上，《康乃馨》兼容並包了許多重大議題，像在一個遍地繁花的伊甸園中，人類的無助、肆意破壞、相互傾軋。談論宗教（成排在椅子上激動祈禱的人不能挽救同時築塔自殺的人），藝術與自由（要有護照才可以跳舞），死亡與重生（在遭蹂躪殆盡的花叢間反覆述說著四季）……。

　　在形式上，鮑許從不放棄、甚至刻意製造和觀眾「溝通」的可能。打從一開始，舞者便走下台來，邀請前排觀眾一一離場。私語在演出者和觀者之間傳遞，泯沒台上台下界限，卻留下更令人好奇的謎。演出中，舞者努力說著中文，雖造成若干好笑的反效果，卻也可以發現，沒有一種語言是這些不同國籍的舞者個個可以說得流利的。「溝通」遂在不可能中顛躓前進，甚至其「不可能」成為台上最醒目的事物。而觀眾

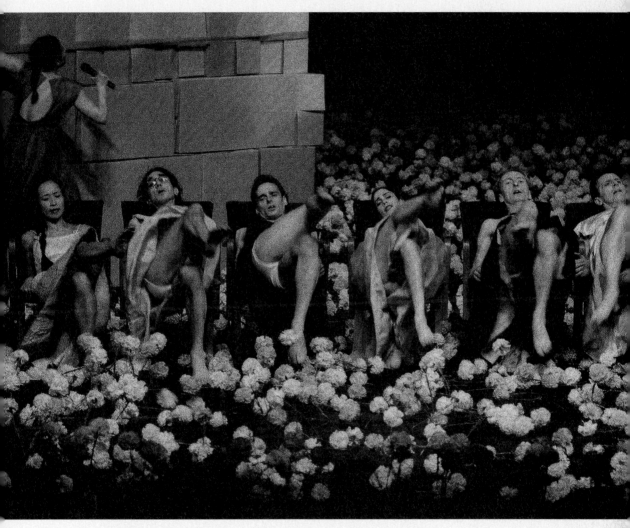

《康乃馨》 攝影｜許斌

不完整的作品・完整的鮑許

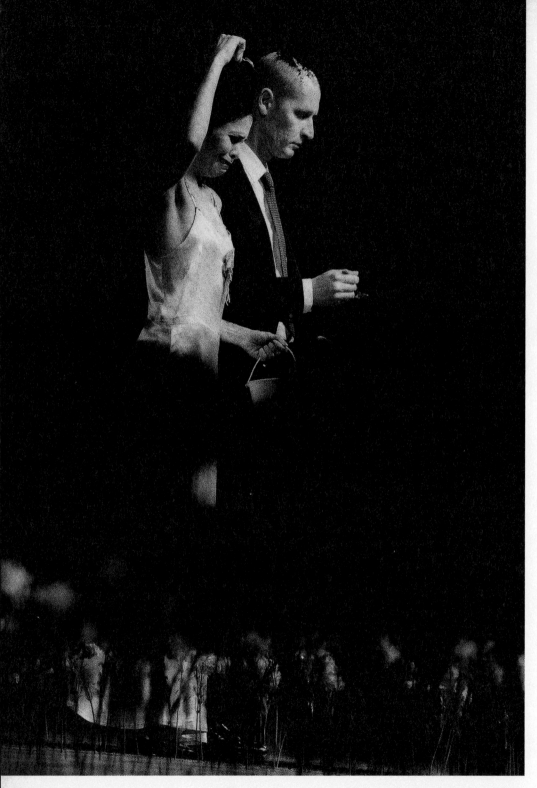

《康乃馨》 攝影｜許斌

碧娜・鮑許｜為世界起舞

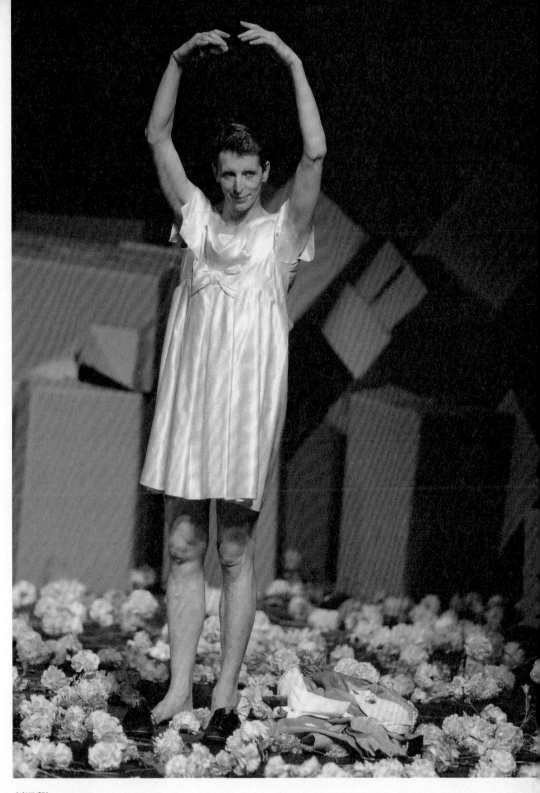

《康乃馨》 攝影│許斌

不完整的作品‧完整的鮑許

的反應似在亢奮中亦趨熱烈（鮑許的說法是「直接」，多麼委婉），以致當一名金髮男舞者穿著連身裙，意帶挑釁地說：「你們要看什麼、我都做！」他賭氣似的做出芭蕾大跳、旋轉、翻身……，許多觀眾反而像看芭蕾明星展技般地鼓掌並叫起好來，完全忽略了其中對傳統觀舞態度的嘲諷意味，天真地把自己變成了被嘲諷的對象。這種種因誤解而歪打正著的「互動」，也算是獨特的台北經驗吧！

濃縮版的《康乃馨》

　　《康乃馨》首演版本全長近三個半小時，如今只剩下不足兩小時，不能算是一部完整作品。鮑許和團員共同發展創作的結果，是當成員物換星移，作品勢必更張改弦。同樣的原因，造成她作品中的表演者個個形象鮮明，躍入觀眾眼中，不論高矮胖瘦、老少美醜，都成為帶動整體演出的重要角色。《康乃馨》目前可算是鮑許作品中「舞蹈」成分最少的一齣，固然和那個鮑許的「反叛年代」中，對傳統舞蹈字義的顛覆有關（具現於演出末段「我為什麼跳舞」的自白），但也是因為結構的大幅更動。這種片段組合式的長篇結構，似乎才要開始，便嘎然而止，不免叫人若有所失。但其中的細膩、複雜、反叛精神，又無不是道地的鮑許。認識一顆敏感的心，這回也是一個好的開始吧！

（原載於《PAR表演藝術》雜誌第五十四期 1997.05）

大千世界的愛恨嗔痴
看烏帕塔舞團《交際場》

文◎趙玉玲

有兩句碧娜・鮑許的話經常被人拿來形容她的編舞動機和特色：
「我在乎的是人為何而動，而不是人如何動」、
「運用暴力是為了使感受清晰。這麼做不是為了暴力，而是為了顯示出它的反面。」
這兩句話強調出鮑許的舞蹈創作是先由人的情感入手。
舞蹈中人體動作的動感呈現，不論是暴力的或者是溫柔的，
都只是手段而已，並不是創作的目的。

　　鮑許將日常生活動作運用於作品一連串相關主題的段落中，擅長將日常生活情境加以拼貼和變形。作品一針見血地直刺人心的痛癢，同時也反映出人類共通的問題。舞蹈中常見男女間的暴力行為，使人誤認為她的作品是殘酷的、悲觀的。其實鮑許的舞蹈中照映出的，是大千世界中人們的焦慮、憎惡、愛戀和癡迷。

拼貼錯置的男女交際

　　《交際場》一開始即點出該舞蹈的主題。灰黑色的高大舞廳中，男女舞者逐一站在舞台前端檢視儀容，以便在大眾前呈現自己最好的一面。檢視、表現、孤單寂寞、尋找伴侶和處罰虐待等與男女交際有關的主題段落，不斷地以拼貼錯置的方式呈現在舞蹈中。在《交際場》裡，舞者首先是社交場合內的孤男寡女。他們也影射現實生活中，尋尋覓覓、不甘寂寞的男女。他們更是排練場上面對鮑許呈現動作元素，任由她檢視、記錄和篩選的舞者。都是想保護自己，但是卻得展現自己、暴露弱點的一群人。

　　舞者在檢視儀容時也呈現出醜陋滑稽的一面。挺胸吸小腹之前鬆垮腫脹的模樣、拉扯調整衣服時的忸怩作態，都和之前高雅的儀態成對比。舞蹈中穿插著兩名女舞者品頭論足地批評一對男女，最後更有一名女舞者抱怨列隊斜線前進的眾人把動作做

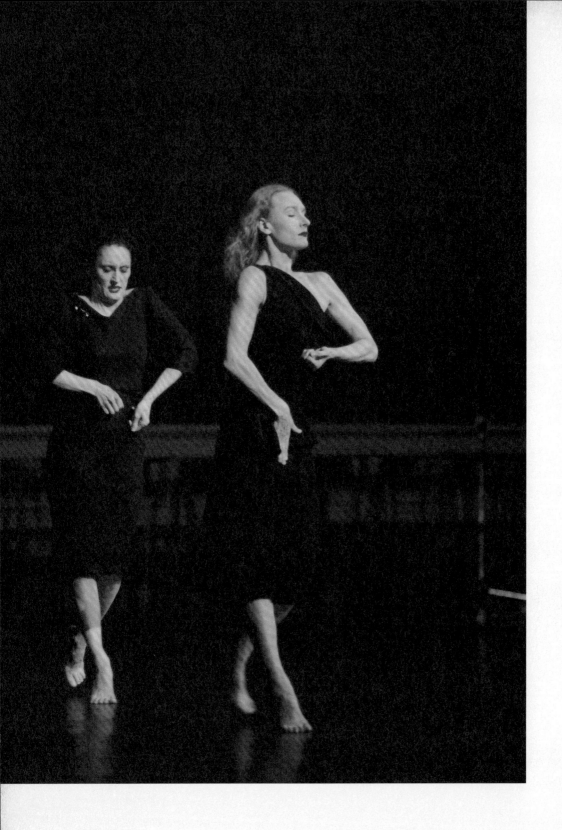

錯。一對穿著老式粉紅色洋裝的女子，伴著輕鬆的歌聲嬉戲地舞著，在競爭的氣氛中凸顯出友誼。幾位舞者在眾人之前炫耀他們的病態特技，博得掌聲。有穿晚禮服女子一連串嬌嬈的感嘆呼聲，有男子用門夾手，有女子邊跑邊笑到幾乎吐了出來，更有男子躺在地上以重物撞擊腹部並且狂笑。而述說戀愛經驗則是另一種自我表現的方式，希望能被人了解。

孤單寂寞和尋找伴侶的主題是互為表裡的。假裝自殺的女子，以國語述說自己的計畫，要用長長的尖叫聲來吸引大家的注意。正襟危坐的舞者旁觀過往的人事，也在等待邀舞。整裝闊步的女舞者衝向一名男舞者，並以國語稱讚他強壯、性感、好帥。一個不斷地叫著"darling"的女舞者，她的呼喚無人回應，最後她在眾人合唱之後啜泣不已。男女舞者幾度撫摸、捏咬自己或是異性的身體部位，最後更有一群男舞者爭相觸摸一名女舞者。一對男女含情脈脈地遙遙相望，最後兩人褪去衣物、欲語還休。還有男女相互追逐企圖切合對方的動作，湊出情侶的姿勢。一般認為不相干的野鴨影片也與尋找伴侶的主題有關──因為該影片是放給一群孤男寡女看，內容是河邊成雙成對繁衍後代的雁鴨。

處罰虐待的段落在《交際場》中經常製造出幽默的效果。一本正經的男女互相捏咬扭打，女舞者調整足下高聳性感、但卻異常不舒服的高跟鞋。男女間相互瘋狂的叫囂撥弄，一男子被女子處罰練習臀部動作。舞者唐突怪異的姿勢逗得觀眾大笑，而更爆笑的則是在群舞背後不斷地被往上拋、穿著粉紅色洋裝的充氣娃娃。幾個場景設計更是充滿著性的暗示：晚禮服女子嬌嬈的連串呼聲，好像在叫春；楚楚可憐的女舞者幾次向觀眾要銅板，坐在晃動的電動木馬上；而被男子拋弄的充氣娃娃，本身即是性愛玩具。

在《交際場》演出當中有人不耐長時間和重複的段落，便提早離席。但有更多人看完這兩小時四十五分的作品。有人佩服鮑許的功力，有人內心百感交集，有人是確

《交際場》 攝影｜許斌

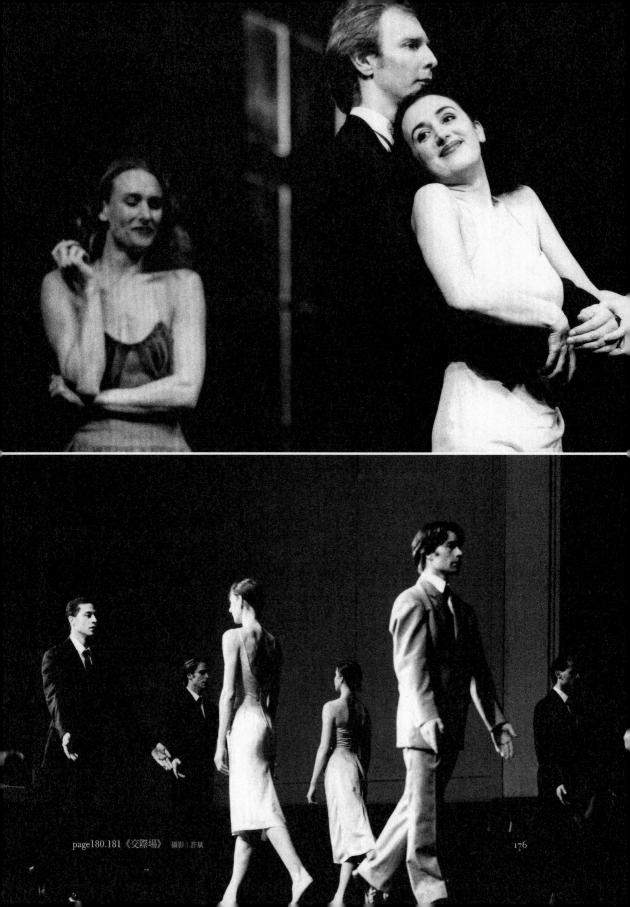

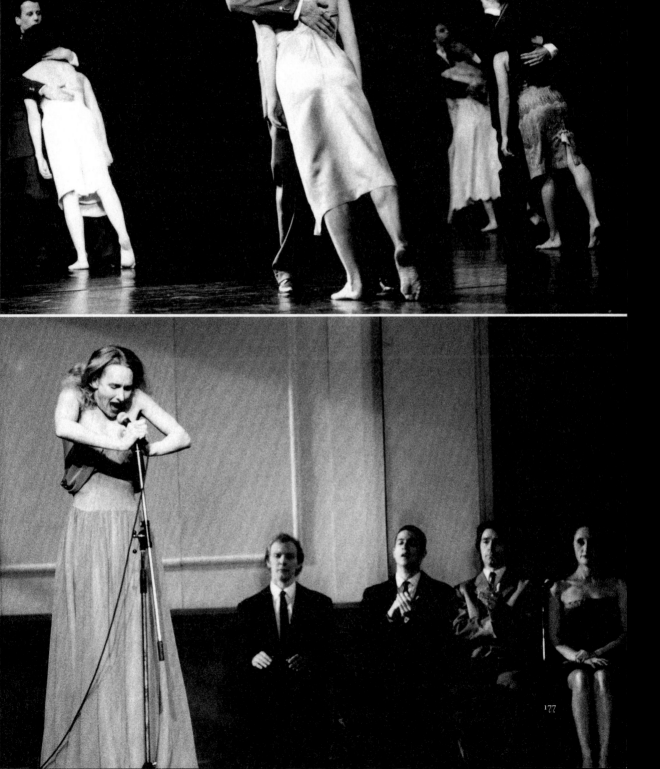

認鮑許作品悲觀的特質，有人則發現該舞溫存、幽默甚至爆笑的一面。三場演出中娜莎瑞·潘納迪羅、茱麗·薩納漢以及奧德利·貝瑞辛（Andrey Berezin）表現出色，演出非常具有說服力。舞團起初整體的表現尚佳，可惜到了最後一場群舞部分變得不整齊。因爲鮑許編舞的特色，使得習慣以傳統方式看舞的觀衆大失所望。《交際場》中「舞蹈」段落屈指可數，舞者不是狂亂揮舞，就是夢遊似地跼躅躊躇。舞蹈也沒有起承轉合的情節，觀衆不知道每個段落和角色之間的關係是什麼？這種想要了解劇情和編舞家意圖的傾向，很清楚地反映在當天演出後與藝術家對談的座談會中提出的問題。

語言縮短還是拉長了距離？

其實這些觀衆的反應很正常，因爲我們成長的環境是以文字思考爲主，人們缺乏身體方面的訓練和隨之而來肉體動感的敏感度。大多數人習慣尋找「舞作眞正的意義」。這也難怪雲門舞集的林懷民在標題爲〈藝術是稍息，不是立正〉的文章中，建議觀衆珍惜劇場的經驗，不要急著問作品的意義。在世界其他以語言文字爲主要溝通媒介的社會中也有同樣的問題。鮑許便拒絕說明她的作品的意義是什麼。一方面她認爲要說的都已經由作品表達了，再者鮑許不希望觀衆看舞時依著她的看法對號入坐，深怕觀衆反而因此不了解她的舞蹈。

雖然鮑許的作品是從她自己和舞者的情感因素出發，然而再怎麼強烈的動機和意義都得經由人體動作和劇場元素來暗示。

那麼鮑許作品中運用語言又是怎麼回事？顯然地語言的運用並沒有解決觀衆上述的問題。《交際場》和大多數鮑許的舞蹈一樣，在德文之外運用數種外國語言。加上台北版的《交際場》安排舞團舞者將部分話語改以國語說出，反而產生另一種誇大扭

曲的效果。國語的運用使得不諳英語的觀眾了解原先該話語的意思，然而隨著語言而來的文化特質和價值觀的問題更是耐人尋味。舞蹈開始不久即有兩名舞者以中文自我介紹，縮短舞者與觀眾的距離。一路演下來「老外說中文」的怪腔怪調，更引發陣陣的笑聲。舞團舞者以國語演出的成果著實令人佩服，鮑許這樣的設計的確是立竿見影。但是在開懷大笑之餘，不禁心想，原本《交際場》中嚴峻苛刻的品評特質可能已經減少許多。這是編舞家預料中的事，還是預期不到的效果？鮑許並沒有到台灣，根據舞團經理於座談會中表示：「國語的運用是為了溝通，如果有可能希望全舞能使用國語。」令人深思的是，強調舞蹈作品中語言性溝通的功能，是否會犧牲掉舞蹈作品中內蘊的、非語言性的特質？

（原載於《PAR表演藝術》雜誌第九十九期　2001.05）

「身體」成為議題
台灣的舞蹈劇場風潮 1980s-1990s
文◎陳雅萍

八〇年代初期，
當多數人仍不知碧娜・鮑許為何許人物時，
她的舞蹈劇場手法其實已在台灣現代舞初見蹤跡。

　　1980年代既是中原文化中心主義與台灣本土意識衝撞拉扯的年代，也是台灣社會內部各種權力意識覺醒的關鍵時期。1979年美麗島事件之後，政治與社會控制一度緊縮，然而隨著整體經濟的起飛發展，台灣社會與國際的接觸卻也愈加緊密而多元。八〇年代的台灣充斥著各種矛盾，但也充滿了各種可能性—六合彩瘋潮、股市狂飆、色情牛肉場、環保運動、街頭抗爭、政治解嚴。一方面暴露出台灣人因富裕而貪婪的醜態，另一方面也見證著這塊土地上某些人們的覺醒與奮鬥。

碧娜・鮑許的啟示

　　八〇年代初期，當多數人仍不知碧娜・鮑許為何許人物時，她的舞蹈劇場手法其實已在台灣現代舞初見蹤跡。雲門舞集在《薪傳》（1978）、《廖添丁》（1979）等本土歷史題材後，極思以舞蹈反應當時台灣社會急遽都會化、物質化的現狀。藉著舞團巡演歐洲，林懷民接觸到鮑許的作品（註1），繼而創作了《街景》（1982）、《春之祭》（1984）、《我的鄉愁，我的歌》（1986）等明顯受舞蹈劇場概念或語彙影響的作品。這些舞作中的人物不再來自遙遠的古中國或台灣歷史，內容題材不再是典故或傳說；取而代之的是，台北街頭的青年男女，此時此地的台灣社會徵狀與問題。

　　《街景》中，隨著錫蘭鼓樂的節奏，身著Ｔ恤、牛仔褲或裙裝的男女，在舞台上攀爬鐵架、狂奔、吶喊、乃至面容扭曲張口瞪目。林懷民藉舞者們失序的身體，描繪台北街頭被高度擠壓的生活空間，以及其中人們的不安與混亂。延續此壓迫性的都會

《街景》 攝影｜郭英聲 提供｜雲門舞集

主題，《春之祭》以一系列鋼筋水泥等工業影像作為背幕投影，巨大怪手的陰影下，
女舞者們被暴烈地拉扯或拖行；舞者們不斷狂亂奔走，彷彿被一看不見的龐大力量無
情追趕，亦或拼命企圖逃離。史特拉文斯基《春之祭》樂曲中獻祭的少女，在林懷民
的詮釋下轉變為工業化與都會化巨輪底下犧牲的年輕靈魂。

　　同樣地，《我的鄉愁，我的歌》也是對於青春與逝去的純真年代之頌輓，而鮑許
的影響主要顯現在舞作中男女議題的呈現，以及對女性身體受父權社會剝削的關注。
其中「勸世歌」一段，女舞者們穿戴俗艷的夜總會式晚禮服，或者撩起長裙展示大
腿，或者撥下肩帶裸露香肩，一個個使出渾身解數搔首弄姿地取悅觀眾，影射當時與
台灣經濟同步起飛的色情文化。反襯著「勸你做人啊要端莊，虎死留皮啊，人留名」
的歌詞，編舞家要表達的是對當時台灣社會集體心靈淪落的反思。或許是解嚴前鄉土

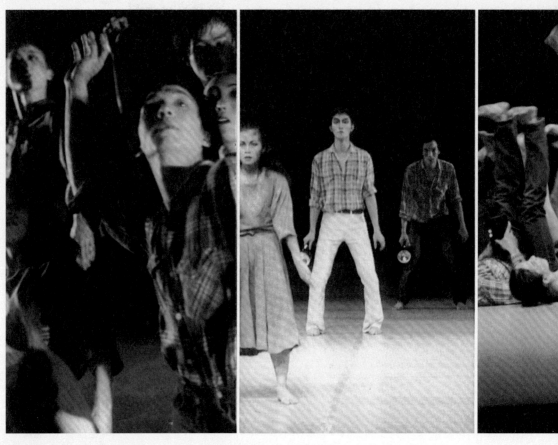

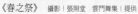

《春之祭》 攝影｜張照堂 雲門舞集｜提供

懷舊風潮的時代氛圍，鮑許式舞蹈劇場中尖銳的控訴或嘲諷，到了林懷民手裡多了一抹傷舊懷逝的色彩。（註2）

舞蹈劇場、身體與社會

　　舞蹈劇場的身體作為社會與性別論爭的場域，與八〇年代末期台灣政治的解嚴以及婦女運動的崛起有著密切關係。雖然戒嚴法於1987年廢止，但根深蒂固的保守勢

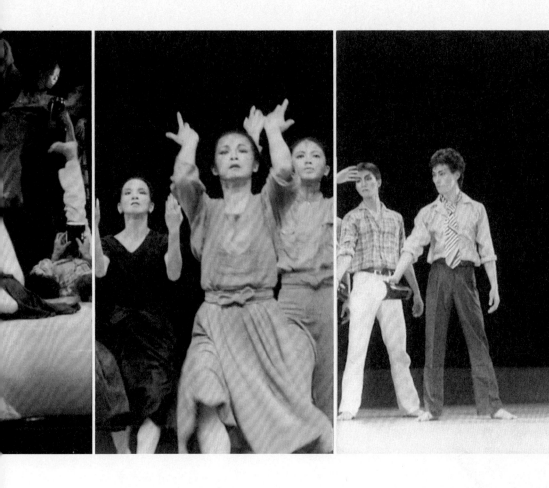

力卻仍緊緊抓住權力的尾端，萬年國會仍端坐廟堂，政治黑名單尚未解除，二二八、白色恐怖依舊是禁忌話題；而同時，經濟掛帥帶來的環境污染、垃圾問題、農民與勞工階級的弱勢地位等議題，一一浮出檯面。久被壓抑的不滿與社會底層的能量透過街頭抗爭向舊有勢力挑戰，且往往以暴力衝突收場。

1988年底編舞家陶馥蘭創作了《啊！?》，她在節目單中寫道，五二○農民運動的第二天，目睹「沿路殘留著石塊蔬菜和被搗毀的電話亭，打破的玻璃窗……。瘡痍滿目。我心凝重。……而後證所稅、股市風暴、股民抗議。而後是林園事件。」陶馥

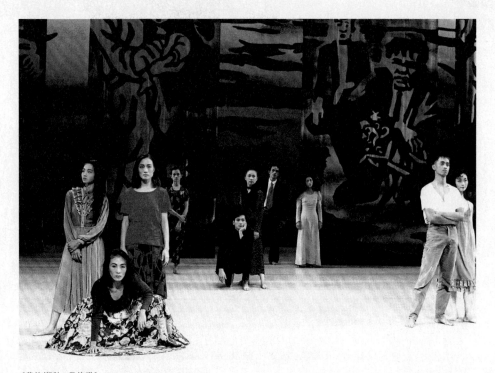

《我的鄉愁，我的歌》 攝影｜謝安 提供｜雲門舞集

蘭畢業於台灣大學人類學系，並在一九八四年取得美國堪薩斯大學舞蹈碩士學位。那年在紐約「下一波藝術節」，她看到鮑許的烏帕塔舞蹈劇場在美國的首演，從《藍鬍子》、《穆勒咖啡館》、《一九八○：一齣碧娜・鮑許的舞作》等作品中，發現舞蹈不僅是動作與編舞形式的展現，更可以是對人類情境與社會現實的反應。 (註3)

　　《啊！？》的編舞中，陶馥蘭以舞蹈劇場拼貼、諷喻的手法捕捉她眼中處於轉型陣痛、充滿矛盾混亂的台灣社會。分踞舞台二端作為出入口的巨型地下排水管、各種路標、交通號誌、黃色警用封鎖線、地上的紙屑堆等等，將舞台空間轉化為似乎永遠處於施工狀態的臺北街道。在汽車喇叭、警笛聲與街頭噪音中，舞者們搬演著股市、六合彩數字遊戲、政治人物的虛張聲勢、多數人的麻木不仁……。其中最教人印象深刻的是陶馥蘭的一段獨舞。身著一襲既像軍裝、又似殯葬儀隊制服的黑褲裝，她將獨

裁者的姿態與被迫害者的身體既突梯又流暢地融於一體。抖擻的軍禮手勢在下一刻變成蒙眼、搗嘴、掩耳的動作，暗示統治者對言論自由的鉗制；在對自己摑掌之後，她馬上換上笑臉拍手贊同，接著揮手致意的右手變成比著V字型的勝利手勢，再變成一雙銳剪，從耳際剪過自己的頭髮。（註4）有時一本正經、有時可笑瘋癲，陶馥蘭將多重角色拼貼在自己身上，讓身體成為體現四十年戒嚴令下統治者對人民的身心控制，以及人們將此制約內化為生活習性的場域。

三年後，陶馥蘭以作家楊逵的小說與生平為本，創作了另一支舞蹈劇場作品《春光關不住》。早年從事農民運動，二二八事件後又因發表「和平宣言」而被囚十二年的楊逵，是八〇年代台灣社會重要的反抗精神象徵。身為外省移民第二代的陶馥蘭，選擇楊逵為創作題材，不僅表達對作家一生不改其志的社會關懷與文學理想之景仰，更代表著對台灣本土文化的關注與認同。舞作中，舞蹈劇場的影響清晰可見，例如：表演空間藉由自然物質所達成的轉化、（註5）蒙太奇式的編舞結構，以及表演者刻意與觀眾的互動等；更重要的是，鮑許式的「暴力美學」（aesthetics of cruelty）原為透過身體再現性別間的壓迫與剝削，在此被轉而用來闡述殖民或國家暴力對個人身體與心靈的斲害。

舞蹈劇場與後解嚴時期的女性覺醒

除了政治的民主化之外，八〇年代亦是各種社會草根運動（包括婦運）萌芽茁壯的時期。雖然呂秀蓮早在1971年即在報刊上發表文章，反省傳統社會的男女角色問題，但台灣社會女性意識的覺醒實際上要到1982年李元貞等人成立《婦女新知》雜誌社開始。不同於呂秀蓮在七〇年代主要以人道主義以及社會公平正義為出發點，倡導「左手拿鍋鏟、右手拿筆桿」的「新女性」概念；此時期的婦運更強調的是對父權體系

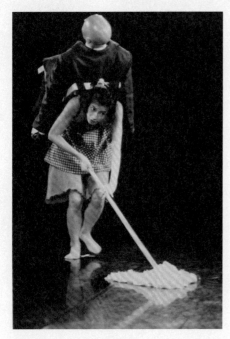

《她們》 攝影｜楊海光　提供｜陶馥蘭

的全面檢視，以揭露其中制度性地將女性物化、次等化的文化結構與社會運作機制。

　　1987年，《婦女新知》雜誌社結合其他社運團體，在華西街風化區舉辦台灣有史以來第一次關於女權的集會遊行，抗議雛妓與人口販賣問題。當時與李元貞等婦運人士有所接觸的陶馥蘭深受啓發，並於那年稍後創作了《她們》，以女性覺醒的觀點，審視並解構父權下的傳統女性角色。〈新娘〉一幕裡，女子的獨舞安靜地述說許多台灣女人任勞任怨走過的一生——從披上白紗開始、爲人妻、爲人母、到生命結束。不同於一般歌頌偉大母性的論點，陶馥蘭要傳達的是傳統女性被社會遺忘的孤寂與落寞。而在稍後的〈ABC〉一段中，三名女子一字排開，以誇張做作的姿態呼應一個權威男聲的英語教學念白：「A, attractive; B, beautiful...」舞者們以諧擬的手法對這些女性特質作「過火」的詮釋，凸顯性別行爲的非自然性以及爲取悅父權意識的虛構本質。

　　另一位在後解嚴時期運用舞蹈劇場手法處理女性議題的編舞家是蕭渥廷。作爲前輩舞蹈家蔡瑞月（註6）的學生和媳婦，蕭渥廷對二二八及白色恐怖的歷史有著家族因

《城市少女歷險記》　提供｜勵馨社會福利事業基金會

素的切身感受。1992年她創作了《走過流淚谷──二二八悲歌》，三年後又將此主題擴大，編作了《時代啓示錄》，以戶外演出的方式將舞蹈劇場帶入群衆。這支舞作特別的是，有別於一般以男性作爲主體的歷史論述，蕭渥廷將女性的聲音置入二二八及白色恐怖的歷史書寫。一位女性的旁白重複述說那段黑暗時期爲人妻母的無限恐懼與憂傷；一名黑衣男子用粗暴的動作對待無助的女性；而在蕭渥廷不同作品中重複出現的白紗新娘，則以卑屈無怨的姿態接受別人給予她的重負，以及一桶桶向她潑下的水。女性的身體、台灣的歷史、這塊土地的命運，在《時代啓示錄》裡交纏互映。

　　同年十月，蕭渥廷延續她對女性議題與身體論述的關注，和勵馨基金會共同合作，在數個城市的戶外空間演出《城市少女歷險記》，以舞蹈劇場的方式對台灣社會將女性身體物化、商品化的現象提出批判，並對雛妓問題進行尖銳的控訴。馬戲團的配樂、鋪滿地面的海砂、紅色氣球、高掛在鷹架上的人體模特兒、以及倒插在廣場四周赤裸的人體模特兒下半身，構成一幅超寫實的「遊樂場」景觀，而其中被消費的正是女性的肉體。鮑許的舞蹈劇場美學中常用的食物隱喻，重複策略、以及誇張和身體

形變（bodily transformation）的手法，在此被充分運用。其中一幕教人怵目驚心：一群彩裝少女從黑衣男子手中接下一堆饅頭，然後一口接一口往自己嘴巴放，直到塞得毫無縫隙、嘴撐眼突、雙頰腫脹，但仍機械性地不知休止。少女們的身體在觀眾眼前所經歷的「形變」傳遞多重隱喻：物質慾望對人性的扭曲，出賣的肉體所遭受的摧殘，雛妓們因藥物與賀爾蒙注射而早衰的身體。

結語

身體是舞蹈藝術的核心媒介。二十世紀初的現代舞拓荒者讓身體回歸人性，不再扮演古典芭蕾中不食人間煙火的仙女或天鵝。發端於「革命的六〇年代」之後的舞蹈劇場，一方面突顯身體作爲意識型態與社會意義的載體，另一方面則探索身體得以質疑和顛覆既有文化制約的可能性。因此，身體不再是中性的表達工具，而是各種論述、權力辯證的場域。這樣的身體觀，對處於解嚴前後各種保守勢力與解放力量強烈拉扯下的台灣編舞家，具有美學和政治的雙重啓示。

註

1　見Schmidt, Jochen. "The Hour of the Chinese?" in *Ballett International*, Dec. 1982.
2　《我的鄉愁，我的歌》首演後的隔年，雲門即對外宣布暫停，直到1991年重新出發。
3　陶馥蘭於八〇年代後期至九〇年代初期，創作了多部舞蹈劇場作品；1993年起，創作重心轉向東方身體的「身心靈舞蹈」，代表作有《體色》、《甕中乾坤》、《心齋》等。2000年後淡出台灣舞壇。
4　這裡隱射的是解嚴之前對全國中學生所實施的髮禁──透過身體形象的統一與制約，對年輕學生進行心理的戒嚴。
5　鮑許的舞蹈劇場往往運用自然物質，如泥土、枯葉、水等。將舞台環境作一徹底轉化。《春光關不住》的舞台鋪滿稻草，代表楊逵晚年辛勤耕耘的東海花園，也象徵著他那一輩的台灣人流血奮鬥的土地。
6　蔡瑞月女士於1930年代留學日本，是最先學習西方舞蹈的台灣當代舞蹈先驅之一。二二八事件後她外省籍的丈夫雷石榆被捕，稍後流放廣州，而她本人也因此牽連被囚三年。

台灣年輕編舞家的鮑許熱：1990之後

文◎張懿文

碧娜‧鮑許所代表的舞蹈劇場風潮，

早在她本人尚未親自到過台灣之前，

就已經影響了八○年代以降的表演風格，

從雲門舞集《街景》、《春之祭》中生活化衣著打扮、對現世的關注，

到台灣編舞家陶馥蘭作品《她們》、《啊！？》中對議題的批判處理，

似乎可視為台灣舞蹈劇場的濫觴，

而鮑許的烏帕塔舞團1997、2001年兩度來台演出《康乃馨》與《交際場》，

更在台灣灑下了舞蹈劇場的種子。

　　鮑許的魅力，吸引了許多年輕的編舞者：畢業於台北藝術大學戲劇系導演組的伍國柱，懷抱著「或許可以進入鮑許舞團」的夢想，前往德國福克旺學院習舞；同樣來自台灣、文化大學舞蹈系畢業後即至福克旺學院習舞的賴翠霜，則於福克旺舞團（Folkwang Tanzstudio，簡稱FTS）(註) 擔任舞者，1999年還參與了烏帕塔舞團《春之祭》的演出。德國舞蹈劇場的直接洗禮，在伍國柱與賴翠霜的作品中留下些許痕跡，而鮑許的影響力，也擴及至島內其他的編舞家，如雲門舞集2的布拉瑞揚，作品《肉身彌撒》中赤裸而殘酷的表現方式和蘊藏其中的批判意識，也隱約含著某種舞蹈劇場的精神。

掌握舞蹈劇場美學與精神的《斷章》

　　曾親自前往德國福克旺舞蹈學院求學的伍國柱，在編舞時也像鮑許一樣，特別關注動作的意圖；鮑許曾說：「哪怕是輕輕一個觸摸，也都是表演者眞實的感受。」她在排練時總是特別強調「情緒」，不要動作被「演」出來，認爲只有動作眞的對了，情緒才會自然出現，而導演出身的伍國柱，似乎特別能將此種舞蹈劇場精神發揮的淋漓盡致。

　　伍國柱喜歡以文字的意象開始編舞，將「痛苦」、「沮喪」等字寫在紙上，要舞者自己找方法去表現眞實的情緒。台北越界舞團的鄭淑姬認爲，不同於其他的編舞家，伍國柱特別重視即興，關心人的特質，甚至能將舞者個性中最特別的部份編入舞作。而雲門舞集2的楊凌凱則表示，伍國柱常要舞者從身體出發，去表現內心造成的力量，她說：「我可以透過伍國柱的舞蹈來尋找自己，眞實的呈現出自己的樣子，這是種挑戰。」伍國柱常常問舞者：「爲什麼要做這個動作，這個動作從何而來？」他能觀察出舞者是眞心發自內心動作，抑或是在「演」動作，這種對內在追尋的堅持，似乎可以與鮑許「我在乎的是人爲何動，而不是如何動」相呼應。

　　在伍國柱的作品《斷章》中，一開場穿著厚重大衣的人群在氣球升起時一哄而散，留下赤裸上身的女舞者，嘴角泛著微笑，雙手畫著圈圈，不停的抓癢、搗著嘴巴，帶來不安與焦躁的氣氛。受到德國舞蹈劇場脈絡的影響，《斷章》表現了群體與個人之間的衝突，舞作中不時出現被抽離的舞者，不安的獨自面對著群眾，又或是孤獨的舞者被群體納入的情景。從衣不蔽體、輕薄衣物到厚重大衣的裝扮，似乎也象徵著四季循環、光陰荏苒的人生過程，在打擊後吶喊、憤怒與渴望被愛之間，訴說著不願意放棄生命的力量與希望。舞者在台上的動作、吶喊、奔跑、痛苦……這些強烈的情感並非訴諸眼睛的理智邏輯，而是透過身體直接毫不掩飾的呈現，來達到一種心理

伍國柱

1989　國立台北藝術大學戲劇系主修導演
1997　赴德國埃森福克旺學院舞蹈系深造
2000　為雲門舞集2編作《西風的話》（Tantalus）
2001　於福克旺學院攻讀編舞碩士
　　　為雲門舞集2編作《前進，又後退》（ATE）
　　　為台北越界舞團編作《花月正春風》
2002　編作《一個洞》（Ein Loch）於德國發表

2003　編作《斷章》（Oculus）於雲門舞集2演出
　　　為德國烏帕塔歌劇院編作《奧菲斯》（Orpheus）
2004　擔任德國卡薩爾歌劇院（Staatstheater Kassel）舞蹈
　　　劇場藝術總監
　　　編作《賦格》（Fuge）於「福克旺舞蹈之夜」演出
　　　為雲門舞集編作《在高處》
2006　因血癌病逝台北

情緒，直逼觀眾心底最深刻的一面，進入潛意識之中。表現在強烈對立下的衝突與反思，人生總是有悲傷也有快樂、有暴力也有溫柔、有哭泣也有歡笑，從伍國柱的作品中，可以看見與鮑許相同的人性關懷與深度。

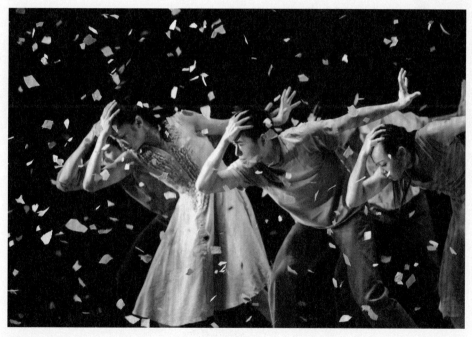

《斷章》　攝影｜林敬原

《變形蟲》對社會觀察的人文角度

　　因為曾經參與《春之祭》演出，讓賴翠霜目睹了鮑許本人的迷人魅力。賴翠霜說，鮑許非常謙虛，說話溫柔卻有著大師的威嚴，她工作時很嚴肅，對動作的要求也很精準，有時甚至會要舞者「再做一百次」。賴翠霜回憶，2000年香港的編舞家梅卓燕應邀到福克旺舞團編舞，在首演結束的雞尾酒會上，鮑許突然出現，向每位舞者一一握手問候：「你跳得真好！」她的親切讓所有的舞者都受寵若驚，也由此可見鮑許的謙虛和風采。

　　談及鮑許的創作方式，賴翠霜表示，鮑許近期經常以不同國家城市為名發表新的舞作。當他們到一個新的城市，會待三個月慢慢了解當地的生活情形，舞者們彼此討論在新城市所觀察到的人文風情。有時鮑許會寫一些紙條，譬如「觀察城市街道」，讓舞者出去找答案，然後再一起討論、即興創作，把作品像拼圖一樣補齊。就賴翠霜的觀察，鮑許的作品給舞者很多即興的空間，舞者的個性會被突顯，也因此每一次演出，鮑許都希望由同樣的舞者來跳原本的角色。

　　離開福克旺舞團後，賴翠霜也先後在國內外發表作品。舞作《混合物》中透過穿著短旗袍的舞者搔癢、搓手、握拳，女子被高跟鞋「拐到」等荒謬情節，運用重複、諷刺性的手法，表現了人生的矛盾與不安。《變形蟲》則由生活底層出發，對社會現象進行不同的觀察，舞者數落彼此的面相與身材，顯露出人們對命相與外貌的迷思，而上班族躲在寬大西裝外套之中，亮麗的外表與渴望慰藉的心靈形成對比，賴翠霜在此試圖探討人性的虛偽與空虛，有著近似舞蹈劇場的批判精神。對她而言，在烏帕塔舞團與福克旺舞團的經驗是難忘的，從何處開始學習成長，總會帶有相似的痕跡，「鮑許從福克旺學院畢業，而福克旺所傳授的技巧，也多少會在她的作品裡出現。」

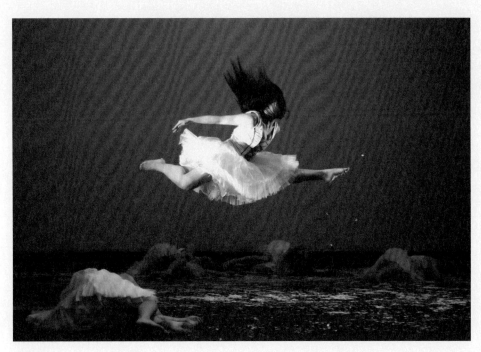

《變形蟲》　攝影｜郭文景　提供｜賴翠霜

賴翠霜

1995	畢業於台灣中國文化大學舞蹈系
1998	德國埃森福克旺學院舞蹈碩士｜擔任福克旺舞團舞者
1999	參與鮑許烏帕塔舞團的《春之祭》演出
2000-2003	擔任明斯特城市舞團（Staedische Buehne Muenster）舞者
2002	作品 Etwas Anderes-speak 於「雲門青年編舞營」發表
2003	作品 Guten Appetit 於德國「卡塞爾國家舞團青年編舞營」發表
2003-2004	擔任卡塞爾國家舞團（Staatstheater Kassel）舞者
2005	為卓庭竹舞團編作《混合物》、為廖末喜舞團編作《三位一體》
2006	為卓庭竹舞團編作《成妖扮孽——變形蟲》、為台北首督芭蕾舞團編作《角度》

《肉身彌撒》中的舞蹈劇場形象

　　出身排灣族的布拉瑞揚，在其作品《肉身彌撒》中以批判性手法，傳遞對現實的反省，帶著舞蹈劇場的精神。舞作第一幕，原住民村落的少女們，手牽著手跳舞著，瀰漫著歡樂的氣氛，到了第二幕，少女們穿上薄薄的白色上衣，緩緩將衣服拉至頸部遮住面孔，彷彿是被販賣的女體，她們用手遮著下半身，緊閉雙膝、彎曲身體將臀部面對觀眾，在尖叫控訴聲中，栩栩如生地刻畫出原住民的雛妓問題。

　　2002年布拉瑞揚在巴黎觀賞鮑許的作品《水》，印象深刻，「鮑許看起來好羞澀，不像其他編舞家，她謝幕時受寵若驚的模樣，非常有魅力，這樣的大師顯得更吸引人。」而布拉瑞揚也特別對舞作中細緻的呈現方式印象深刻，他說：「觀看鮑許的舞作，彷彿讓人看見『自己的故事』，觀眾總是可以在她的舞蹈中找到共鳴。」在鮑許的編排中，「舞蹈動作」經常只是瞬間片斷的出現，像迴帶一樣強迫重複著，動作起始的輕鬆愉快終將轉向孤獨或暴力的情境，這種「動作的可能性」是布拉瑞揚較感興趣的部份，「鮑許作品中的重複，到某個程度就會開始有強大的力量跑出來，舞者能思考，而不是情緒發洩。」

　　從《肉身彌撒》充滿暴烈感性的批判意識，布拉瑞揚透過最真誠的表現方式，拋出問題，要觀眾自己去找答案。有人曾將鮑許的舞蹈劇場稱為「經驗的劇場」，對於鮑許而言，藝術的任務，是要喚起每個人體內所具有的原始而樸質的感覺，在布拉瑞揚舞作的情緒感染力之中，也可以感受到這樣的精神力量。

　　對布拉瑞揚而言，編舞者必須清楚知道自己要做什麼，像不像別人的風格並不是那麼重要，「被說像是鮑許，對那個人而言是一種恭維，如果能將鮑許舞蹈劇場的精神消化吸收，對編舞者和表演者而言，都是很好的思考方式。」

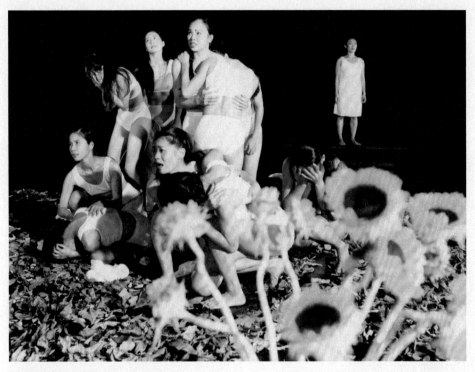

《肉身彌撒》　攝影｜劉振祥　提供｜雲門舞集

布拉瑞揚
1995　作品《無顏》《肉身彌撒》代表台灣地區
　　　參加「第二屆亞洲青年編舞家研習營」
1996　畢業於國立台北藝術大學舞蹈系
　　　作品《肉身彌撒》於雲門舞集秋季公演「黎海寧
　　　Link（s）×世代」演出
1999　作品《出遊》於「青春編舞工作營」發表
2001　作品《UMA》於「亞太青春編舞工作營」發表

2002　為布拉芳宜舞團編作《單人房》
　　　作品《百合》於雲門舞集2發表
2003　作品《風情》、《電玩@武.com》於雲門舞集2發
　　　表
2004　為雲門舞集2編作《星期一下午2:10》
2005　為雲門舞集2編作《預見》
2006　為雲門舞集2編作《將盡》
　　　為雲門舞集編作《美麗島》

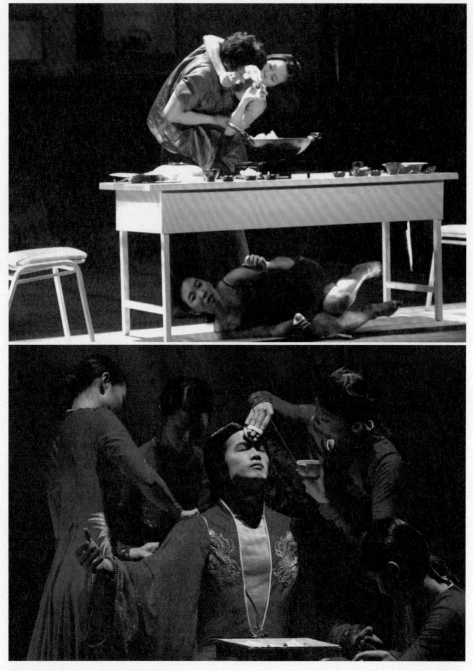

上 | 《公主準備中》　攝影 | 林敬原　提供 | 表演藝術雜誌社
下 | 《大四囍》　攝影 | 林勝發　提供 | 世紀當代舞團

無處不在的舞蹈劇場精神

　　除了上述編舞家之外，三十舞蹈劇場吳碧容作品《公主準備中》等舞作的表現形式、世紀當代舞團姚淑芬作品《大四囍》運用語言、戲劇與拼貼的手法、台北越界舞團何曉玫作品《默島樂園》中對社會的消費批判、以及古名伸舞團作品《出走》中劇場與對話的使用，似乎都在不同層次上，隱約表現出某種舞蹈劇場的樣貌。

　　對動作情感眞實性的要求、人性的關懷與批判意識、舞台空間的使用、蒙太奇式的拼貼結構等舞蹈劇場面向，已成爲台灣編舞家可以自由運用的元素，在經歷了歐美各種門派的洗禮後，編舞家能反觀自身不同的養份，編作出多采多姿的作品。舞蹈的迷人之處，似乎也正在這種耐人尋味的創作可能性之中，有著無限的生命力。

註
1　福克旺舞團：福克旺學院的附屬舞團，財務由學校支持，校內老師爲舞團的指導老師，鮑許的烏帕塔舞團有許多團員來自這裡，因此又被人暱稱爲「鮑許二團」。

附錄
碧娜・鮑許年表

1973年出任烏帕塔舞蹈劇場藝術總監之前的重要事蹟

1940　7月27日出生於德國的索林根

1955　在埃森的「福克旺學院」就讀，師從科特・尤斯

1958　從「福克旺學院」畢業

1959　獲得「德國學術交換獎學金」（German Academic Exchange Service，DAAD)至美國

1960-61　在紐約「茱麗亞音樂學院」（Juillard School of Music）深造，師從現代舞大師荷西・李蒙和芭蕾大師安東尼・督鐸等人

1961　在「紐約大都會歌劇院芭蕾舞團」（Metropolitan Opera in New York）與「新美國芭蕾舞團」（New American Ballet）擔任舞者，並與現代舞大師保羅・泰勒共事

1962　回到德國加入由科特・尤斯所創辦的「福克旺芭蕾舞團」（Folkwang Ballet）

1968　為「福克旺芭蕾舞團」編作第一首舞作《片段》（Fragment）

1969　為「福克旺芭蕾舞團」編作《在時光的風中》（Im Wind der Zeit）
　　　在史瓦辛格（Schwetzinger）藝術節搬演尤斯的歌劇《仙后》（The Fairy Queen）

1969-73　擔任「福克旺芭蕾舞團」藝術指導、編舞者、舞者

1970　編創《在零之後》（Nachnull）舞劇，由「福克旺芭蕾舞團」演出

1971　為烏帕塔劇院創作《給舞者的動作》（Aktionen für Tänzer），由「福克旺舞團」（Folkwang-Tanzstudio，其前身為福克旺芭蕾舞團）演出

1972　為「福克旺舞團」編作華格納的歌劇《唐豪塞─酒神狂歡節》（Tannhäuser-Bacchanal）和《搖籃曲》（Wiegenlied）與Philips 836885 D.S.Y.等小品

1973　應邀轉任「烏帕塔舞蹈劇場」（Tanztheater Wuppertal）藝術總監與編舞家

烏帕塔舞蹈劇場藝術總監碧娜・鮑許的作品

首演年份｜舞作原名｜英譯｜中譯

1974　*Fritz*｜費里茲

　　　Iphigenie auf Tauris｜*Iphigenia on Tauris*｜伊菲珍妮在陶里斯

　　　Ich bring dich um die Ecke｜*I'll Do You In*｜帶到角落攻擊你

　　　Adagio-Fünf Lieder Von Gustav Mahler｜慢板：五首馬勒的曲子

　　　Zwei Krawatten｜*Two Neckties*｜兩條領帶

1975　*Orpheus und Eurydike*｜奧菲斯與尤里狄琦

　　　Frühlingsopfer｜*The Rite Of Spring, or, Le Sacre du Printemps*｜春之祭

1976　*Die sieben Todsünden*｜*The Seven Deadly Sins*｜七宗罪

1977　*Blaubart-Beim Anhören einer Tonbandaufnahme von Béla Bartok's Oper "Herzogs Blaubarts Burg"*

　　　Bluebeard- While Listening To A Taped Recording Of Bela Bartok's "Bluebeards Castle"｜藍鬍子

　　　Komm tanz mit mir｜*Come Dance With Me*｜與我共舞

　　　Renate wandert aus｜*Renate Emigrates*｜蕾娜移民去

1978　*Er nimmt sie an der Hand und führt sie in das Schloß, die anderen folgen*｜*He Takes Her By The Hand And Leads Her Into The Castle, The Others Follow*｜他牽著她的手，帶領她入城堡，其他人跟隨在後

　　　Café Müller｜穆勒咖啡館

　　　Kontakthof｜交際場

1979　*Arien*｜*Arias*｜詠嘆調

　　　Keuschheitslegende｜*Legend Of Chastity*｜貞節傳說

1980　*1980 - Ein Stück von Pina Bausch*｜一九八〇：一齣碧娜・鮑許的舞作

　　　Bandoneon｜班德琴

1982　*Walzer*｜*Waltz*｜華爾滋

　　　Nelken｜*Carnations*｜康乃馨

1984　*Auf dem Gebirge hat man ein Geschrei gehört*｜*On The Mountain A Cry Was Heard*｜山上傳來一聲吶喊

1985	*Two Cigarettes in the Dark*	黑暗中的兩支煙	
1986	*Viktor*	維克多	
1987	*Ahnen*	祖先	
1989	*Die Klage der Kaiserin*	*The Complaint of the Empress*	女皇的怨言（一部碧娜‧鮑許導的影片）
	Palermo, Palermo	帕勒摩，帕勒摩	
1991	*Tanzabend II*	*Evening of Dance II*	舞蹈之夜 二
1993	*Das Stück mit dem Schiff*	*The Piece With The Ship*	船的舞碼
1994	*Ein Trauerspiel*	*A Tragedy*	一場悲劇
1995	*Danzón*	丹頌	
1996	*Nur Du*	*Only You*	只有你
1997	*Der Fensterputzer*	*The Window Washer*	拭窗者
1998	*Masurca Fogo*	熱情馬祖卡	
1999	*O Dido*	噢，迪朵	
2000	*Kontakthof mit Damen und Herren ab '65'*	交際場—六十五歲以上男女的版本	
	Wiesenland	草原國度	
2001	*Água*	水	
2002	*Für die Kinder von gestern, heute und morgen*	*For the Children of Yesterday, Today, and Tomorrow*	給昨日、今日和明日的孩子們
2003	*Nefés*	呼吸	
2004	*Ten Chi*	天地	
2005	*Rough Cut*	粗剪	
2006	*Vollmond*	*Full moon*	月圓
2007	*Ein Stück von Pina Bausch*	暫定：一齣碧娜‧鮑許的舞作（印度篇）	

碧娜・鮑許部份相關文獻

外文資料

Adolphe, Jean-Marc. "Corpus Pina Bausch," and "Un entretien avec Pina Bausch," in *Pina Bausch* photo album by Guy Delahaye. Arles: Actes Sud, 2007.

Bentivoglio, Leonetta (text) and Francesco Carbone (photos). *Pina Bausch vous appelle*. Paris: L'Arche Editeur, 2007.(first published in German, 2007.)

Daly, Ann."Tanztheater: The Thrill of the Lynch Mob or the Rage of a Woman?", *The Drama Review*, Vol. 30, No. 2. (Summer,1986): pp. 45-56.

Endicott, Jo Ann (English version). *Kontakthof with Ladies and Gentlemen over "65" A Piece by Pina Bausch*. Paris: L'Arche Editeur, 2007.

Fernandes, Ciane. *Pina Bausch and the Wuppertal Dance Theater: The Aesthetics of Repetition and Transformation*. New York et al: Peter Lang, 2001. (original Portuguese edition, Sao Paolo, 2000.)

Franko, Mark. Excursion for Miracles: Paul Sanasardo, Donya Feuer and Studio for Dance, 1955-1964. Middletown, Connecticut: Wesleyan University Press, 2005.

Hoghe, Raimund. (Photos de Ulli Weiss). *Pina Bausch: Histoires de theatre danse*. Paris: L'Arche Editeur, 1987. (original German version from Frankfurt a.M.: Suhrkamp Verlag, 1986)

Jankowsky, Karen Hermine. *Other Germanies: Questioning identity in women's literature and art*. New York: State University of New York Press,1997.

Jeschke, Claudia and Gabi Vettermann, "Between institutions and aesthetics: Choreographing Germanness?" *In Europe Dancing: Perspectives on theatre dance and cultural identity*. Edited by Andree Grau and Stephanie Jordan. (London and New York: Routledge, 2000), pp. 55-78.

Kirchman, Kay. "The Totality of the Body: An Essay on Pina Bausch's Aesthetic," *Ballet International*, (May 1994), pp. 37-43.

Kozel, Susan. "The Story is Told as a History of the Body: Strategies of Mimesis in the Work of Irigaray

and Bausch," From *Meaning in Motion*, edited by Jane C. Desmond. Durham, North Carolina: Duke University Press, pp. 101-110.

Manning, Susan A. "An American Perspective on Tanztheater," *The Drama Review* Vol. 30, No. 2 (Summer, 1986): pp. 57-79.

Mulrooney, Deirdre. *Orientalism, Orientation, and the Nomadic Work of Pina Bausch*. Frankfurt am Main: Peter Lang, 2002.

O'Mahony, John. "Dancing in the Dark: Profile on Pina Bausch," in *The Guardian*. Jan. 26, 2002. www.guardian.co.uk

Schulze-Reuber, Rika. *Das Tanztheater Pina Bausch: Spiegel der Gesellschaft*. Mit Fotografien von Jochen Viehoff. Frankfurt/Main: R.G. Fischer Verlag, 2005.

Servos, Norbert. *Pina Bausch-Wuppertaler Tanztheater oder Die Kunst, einen Goldfisch zu dressieren*. Hannover: Kallmeyersche Verlagsbuchhandlung, 1996.

Servos, Norbert and Gert Weigelt(photography). English Trans. By Patricia Stadie. *Pina Bausch Wuppertaler Dance Theatre, or the Art of Training a Goldfish*. Cologne: Ballet-Buhnen-Verlag Rolf Garske, 1984.

Schmidt, Jochen. "Interviews with Pina Bausch", in *Pina BauschWuppertaler Dance Theatre, or the Art of Training a Goldfish*. Cologne: Ballet-Buhnen-Verlag Rolf Garske, 1984.

Jochen Schmidt. *Pina Bausch: Tanzen gegen die Angst*. Munchen: Econ Verlag, 1998.

Tanztheater Wuppertal Pina Buasch (ed.) *Rolf Borzik und das Tanztheater*. Wuppertal, 2000.

Vaccarino, Elisa (editor) Pina Bausch: *Parlez-moi d'amour*. Un colloque. Paris: L'Arche Editeur, 1995. (original title: *Teatro dell'esperienza, danza della vita*, published in Italy, 1993).

碧娜・鮑許攝影集

Abeele, Maarten Vanden. *Pina Bausch*. Paris: Editions plume, 1996.

Delahaye, Guy (text by Leonetta Bentivoglio). *Pina Bausch: Photographies de Delahaye*. Paris: Les Editions Solin: 1986

Delahaye, Guy. *Pina Bausch: Photographien von Delahaye*. Kassel: B_renreiter Verlag. 1989.

Delahaye, Guy. *Pina Bausch*. Arles: Actes Sud, 2007.

Erler, Detlef . *Pina Bausch*. Zurich: Edition Stemmle, 1994.

Kaufmann, Ursula. *Nur Du. Pina Bausch und das Tanztheater Wuppertal*. Wuppertal: Verlag Müller + Busmann, 1998.

Kaufmann, Ursula. *Getanzte augenblicke. Pina Bausch und das Tanztheater Wuppertal*. Wuppertal: Verlag Müller + Busmann, 2005.

Walter Vogel .*Pina, Munchen, Germany: Quadriga*, 2000.

中文資料

Leonetta Bentivoglio著，邱瑞鑾譯，〈舞蹈劇場的溫柔與詠嘆—碧娜‧包許〉，《誠品閱讀》「表演藝術」特刊（1992年8月）：頁122-131。

Jochen Schmidt（尤亨‧史密特）著，林倩葦譯，《碧娜鮑許：舞蹈劇場新美學》（原名：*Pina Bausch: Tanzen gegen die Angst.*），台北：遠流出版。2007年。

Jochen Schmidt（悠亨‧施密特）著，朱偉誠譯，〈德國舞蹈：從瑪麗‧魏格曼到碧娜‧鮑許〉，《文星》111期（1987年9月）：頁44-52。

Jochen Schmidt（悠亨‧施密特）著，朱偉誠摘譯，〈不是人如何動作，而是什麼使他們動作—與碧娜‧包許訪談〉，《文星》111期（1987年9月）：頁75-78。

王墨林，〈穿高跟鞋搞革命〉，《表演藝術》101期（2001年5月）：頁102-104。

古名伸採訪，林亞婷翻譯整理，〈專訪烏帕塔舞團舞台設計—彼得‧帕布斯（Peter Pabst）〉，《表演藝術》51期（1997年2月）：頁25-27。

田國平，〈與碧娜‧鮑許一起存在…〉，《表演藝術》145期（2005年1月）：頁38-39。

朱高正口述，何貴鳳整理，〈近代德國與碧娜‧包許〉，《文星》111期（1987年9月）：頁53-60。

李小霽，〈台灣創作者的鮑許DNA〉，《表演藝術》145期（2005年1月）：頁35-36。

李立亨，《我的看舞隨身書》，台北：天下遠見，2000年。

李立亨，〈遲到的獻花者〉，《表演藝術》145期（2005年1月）：頁26-29。

林亞婷，〈碧娜‧鮑許終於要來了！〉，《表演藝術》51期（1997年2月）：頁15-24。

林亞婷，〈碧娜‧鮑許旋風過境台灣〉，《表演藝術》54期（1997年5月）：頁25-27。

林亞婷，〈碧娜一九九七在香港—記碧娜以香港為題的未命名新作〉，《表演藝術》54期（1997年5月）：頁28-29。

吳俊憲，〈訪前烏帕塔舞團舞者—克麗絲黛兒‧吉爾波〉，《表演藝術》99期（2001年3月）：頁10-13。

胡民山，〈碧娜鮑許的舞蹈劇場〉，《舞蹈教育》1期（1997年12月）：頁30-32。

紀蔚然，〈鮑許的《康乃馨》〉，《表演藝術》54期（1997年5月）：頁94-95。

倪淑蘭，〈身體政策：論碧娜鮑許舞蹈劇場之社會姿態〉，《表演藝術國際學術研討會論文集》，台北：國立台灣藝術大學表演學院戲劇學系，2004年。

倪淑蘭，〈撲朔迷離—非舞非戲：論碧娜·鮑許舞蹈劇場之拼貼結構〉，《臺灣舞蹈研究》2期（2005年6月）：頁86-111。

倪淑蘭，〈如夢境般的燦爛繁華—碧娜·鮑許與舞蹈劇場〉，《表演藝術》145期（2005年1月）：頁30-33。

倪淑蘭，〈碧娜式的城市閱讀〉，《表演藝術》145期（2005年1月）：頁34。

梅卓燕，〈飢餓的海綿—梅卓燕到德國找碧娜〉，《表演藝術》99期（2001年3月）：頁8-13。

黃琇瑜，〈人我裡外各抒心境〉，《表演藝術》95期（2000年11月）：頁15-17。

歐建平，《你不可不知道的世界頂尖舞團及其歷史》，台北：高談文化，2005年。

陶馥蘭，〈一個輕觸也是舞蹈—碧娜·包許的舞蹈藝術與風格特質〉，《文星》111期（1987年9月）：頁61-69。

陳逸民，〈嶄新的觀舞經驗—《康乃馨》觀後〉，《表演藝術》54期（1997年5月）：頁32-33。

辜振豐，〈碧娜·鮑許的烏帕塔舞蹈劇場〉，《表演藝術》22期（1994年8月）：頁24-34。

趙玉玲，〈一種鮑許式的震撼教育—從德國空運來台的「康乃馨」〉，《表演藝術》52期（1997年3月）：頁4-5。

趙玉玲，〈大千世界的愛恨嗔痴—看烏帕塔舞團《交際場》〉，《表演藝術》101期（2001年5月）：頁58-60。

鴻鴻，〈不完整的作品，完整的碧娜—在台北看《康乃馨》〉，《表演藝術》54期（1997年5月）：頁30-31。

鍾明德，〈一位舞蹈家的剪影—與約翰·吉芬談碧娜·包許和舞蹈劇場〉，《文星》111期（1987年9月）：頁70-74。

蘇眞穎，〈戰火陰影下的愛與生命之舞-談德國編舞家碧娜·鮑許的新作《呼吸》〉，《當代》209期（2005年1月）：頁78-93。

碧娜・鮑許DVD

Akerman, Chantal. *Un jour Pina m'a demandé. (One day Pina Asked Me)* France: Belgien, 1982.

Bausch, Pina. *The Rite of Spring* (1975).

Bausch, Pina. *Bluebeard* (1977)

Bausch, Pina. *Café Muller* (1978).

Bausch, Pina. 1980 (1980)

Bausch, Pina. *The Complaint of the Empress (Die Klage der Kaiserin)*, Germany: InterNationes. 1989.

Bausch Pina. 《康乃馨》：碧娜・鮑許 烏帕塔舞蹈劇場演出現場錄影 (*Nelken by Tanztheater Wuppertal Pina Bausch* live recording at National Theater, Taipei). 台北市：國立中正文化中心。3, 1980

Bausch Pina. *Kontakthof with Ladies and Gentlemen over "65" A Piece by Pina Bausch*. Paris: L'Arche Editeur, 2007.

Bergsohn, Harold. *European dance theater: Tanztheater*. Pennington, NJ: Dance Horizons Video,1997.

Corboud, Patricia. *In search of dance-the different theater of Pina Bausch(Auf der Suche nach Tanz-das andere Theater der Pina Bausch)*. Germany: InterNationes, 1991.

Wildenhahn, Klaus. *What do Pina Bausch and her dancers do in Wuppertal?* Germany: InterNationes. 1983.

Yanor, Lee. *Coffee with Pina*. Israel: Betacam, 2006.

碧娜‧鮑許網站

1　碧娜‧鮑許與烏帕塔舞蹈劇場官方網站
　　http://www.pina-bausch.de

2　史丹佛大學人文藝術講堂，分析研究鮑許的其人其作
　　http://prelectur.stanford.edu/lecturers/bausch/index.html

3　youtube上的碧娜‧鮑許影片
　　http://www.youtube.com/results?search_query=Pina+Bausch&search=Search

4　Interview with Pina Bausch
　　http://www.ballet.co.uk/magazines/yr_02/feb02/interview_bausch.htm

5　英國境內各媒體關於鮑許的探訪
　　http://www.ballet.co.uk/cgi/theviews_db_search/db_search.cgi?names=Bausch

6　德文維基百科對鮑許的介紹
　　http://de.wikipedia.org/wiki/Pina_Bausch

7　英文維基百科對鮑許的介紹
　　http://en.wikipedia.org/wiki/Pina_Bausch

8　關於碧娜‧鮑許的相關影像資料
　　http://pina-bausch.tripod.com

作者介紹
按姓氏筆畫序

● 古名伸 | KU Ming-shen
國立台北藝術大學舞蹈學院副教授，美國伊利諾大學舞蹈碩士，成立古名伸舞蹈團
並積極推廣「接觸即興」舞蹈。

● 田國平 | TIEN Kuo-pin
文字工作者。曾任《表演藝術》雜誌編輯。

● 克麗絲黛兒·吉爾波 | GUILLEBEAUD Chrystel
出生於法國巴黎。1995年進入烏帕塔舞蹈劇場。2001年和吳俊憲共同成立Double
C舞團。2005年獲得Eduard Von Der Heydt 文化贊助獎。

● 林亞婷 | LIN Ya-tin
國立臺北藝術大學舞蹈理論所助理教授，美國加州大學河濱分校舞蹈史暨理論博
士，研究專長爲舞蹈與文化研究。

● 吳俊憲 | WU Chun-Hsien
國立台北藝術大學舞蹈系畢業，曾任雲門舞集舞者。2001年與法籍妻子Chrystel
Guillebeaud 共同成立Double C舞團，獲得Eduard Von Der Heydt 文化贊助獎。

● 周郁文 | CHOU Yu-wen
自由撰稿人、德文翻譯。曾任女書店行銷企畫、《破週報》記者。譯有葉利尼克
《美妙時光》等書。

● 俞秀青 | YU Shiu-chin
旅德舞蹈創作與教學工作者，曾創立：公寓紀事、人體舞蹈劇場等團，並獲文建
會舞蹈創作首獎、國家文化藝術基金會贊助，以及美國傅爾布萊特獎金等。

● 陳雅萍｜CHEN Ya-ping
國立臺北藝術大學舞蹈理論所助理教授，美國紐約大學表演研究博士，研究專長
為舞蹈史、評論、舞蹈文化研究。

● 張懿文｜CHANG I-wen
國立政治大學學士，現就讀於國立臺北藝術大學美術史研究所，主修藝術評論，並
以碧娜‧鮑許舞蹈劇場為研究主題。
部落格｜http://blog.yam.com/user/danceanne.html

● 梁小衛｜LEUNG Priscilla
香港人。從事聲音創作和表演。作品結合東西方、傳統到當代任何音樂元素和肢
體，探索人聲作為表演藝術的種種可能性。

● 趙玉玲｜CHAO Yu-ling
拉邦中心舞蹈研究博士，臺灣藝術大學表演藝術研究所助理教授，台灣舞蹈研究
學會理事，《台灣舞蹈雜誌》創刊編輯。

● 鴻鴻｜Hung Hung
詩人，電影及劇場導演。著有詩集、散文、小說、劇本、劇評集多種。曾任《表演
藝術》主編，並主編「當代經典劇作譯叢」系列。
部落格｜http://blog.roodo.com/hhung

編輯感言
Editor's Acknowledgement

這本關於碧娜‧鮑許的中文專書得以出版，首先感謝國立中正文化中心《表演藝術》雜誌社的遠見。

規劃之初，由於雜誌社總編輯黎家齊圖文並重的要求，照片部分必須先透過鮑許的挑選，再經舞團行政專員Oliver Golloch與Sabine Hesseling的大力協助，才由張懿文協助我與國外攝影師確認版權與費用。其他臺、港方面的作者群與攝影師之全面協助，更是使這本書內容豐富、生動。

編務的進行，感激我以前在《表演藝術》雜誌社的同事錢麗安的專業與敬業，以及懿文在聯繫等方面的協助。周郁文的德文專長也適時提供寶貴的諮詢。期間雜誌社主編莊珮瑤與同事們的耐心配合，解決了不少疑難雜症。

這幾個月，我們三人小組多次從所居住的北投區往返兩廳院，協商書中的細節。其間還包括在咖啡‧黑咖啡館和攝影師許斌大哥與麗安的夜間聚會，討論鮑許的照片以及回憶她當年來臺的點滴。當然，美術設計鄭宇斌的創意，讓本刊增色不少。

總之，鮑許相關的外國專書不少，尤以德文和法文居多，英文最少，中文也才剛翻譯了一本德國舞評家尤亨‧史密特於1998年出版的鮑許傳記，雖然詳細，但距今也十年了，未能補足她近年來的最新發展。此外，除了少數由歐洲公共電視拍的紀錄片，鮑許舞團沒發行任何影片，因此攝影集的靜態照片非常珍貴。這些資料，都是研究她三十幾年來所發表的舞作之重要依據。僅希望透過此書能將鮑許的其人其舞，以較完整地面向介紹給中文的讀者，分享她的才華。如有任何疏失，也請不吝指正。

林亞婷 | 台北 | 2007.08
LIN Yatin | Taipei

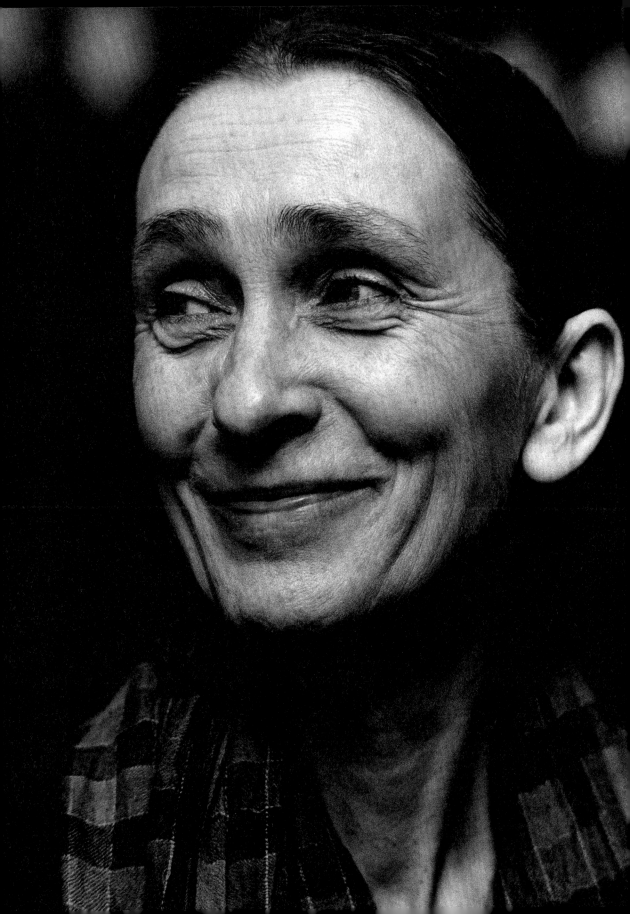

國家圖書館出版品預行編目資料

為世界起舞：碧娜‧鮑許Pina Bausch / 林亞
婷 等作. -- 臺北市：中正文化，民96.09
　　面：　公分
　　ISBN 978-986-01-0456-1(精裝)
　　1.鮑許(Bausch, Pina) 2.舞蹈家 3.傳記
4.舞評 5.劇場 6.德國
976.943　　　　　　　　　96014147

為世界起舞　碧娜‧鮑許

作者	古名伸｜田國平｜克麗絲黛兒‧吉爾波｜林亞婷｜吳俊憲｜周郁文
	俞秀青｜陳雅萍｜張懿文｜梁小衛｜趙玉玲｜鴻　鴻（按筆劃順序排列）
主編	林亞婷
副主編	錢麗安
執行編輯	張懿文
美術設計	A⁺DESIGN
董事長	陳郁秀
發行人	楊其文
社長	謝翠玉
總編輯	黎家齊
發行企劃	陳靜宜
發行所	國立中正文化中心｜PAR表演藝術雜誌
讀者服務	郭瓊霞
電話	02-33939874
傳真	02-33939879
網址	http://www.ntch.edu.tw｜www.paol.ntch.edu.tw
E-Mail	parmag@mail.ntch.edu.tw
劃撥帳號	19854013 國立中正文化中心
印製	時報文化出版企業股份有限公司
出版日期	中華民國九十六年九月
ISBN	978-986-01-0456-1
統一編號	1009601967
定價	NT$480